좋은 디자인을 만드는 33가지 서체 이야기

33 essential typefaces for good design

좋은 디자인을 만드는
33가지 서체 이야기

33 essential typefaces for good design

김현미

차례

"이 책을 다시 펼쳐서 공부했어요."

한국의 브랜드를 글로벌 패션 브랜드 수준으로 격상시킨 국내 회사에서 그래픽 디자인 부서의 팀장으로 일하고 있는 제자가 나에게 들려준 말이다. 회사에서 독일의 폰트 회사에 전용 서체 디자인을 의뢰했을 때 전문 용어를 구사하기 위해 이 책을 참고했다고 한다. 중소기업에서 자사의 글로벌 마케팅에 시각적 목소리가 되어 줄 로마자 전용 서체의 필요성을 인식했다는 점, 유럽의 실력 있는 폰트 회사를 물색하고 현지의 폰트 디자이너들과 소통하며 브랜드만의 고유한 글자체를 만들어 냈다는 점에 나는 격세지감을 느꼈다. 한편 이렇게 변화한 한국의 기업 브랜딩 과정에 이 책이 한몫을 했다는 사실에 보람과 희열을 느꼈다.

이 책은 서구 타이포그래피 역사의 흐름 속에 등장한 주요 서체들에 대한 이야기이면서 글자체의 서로 다른 형태적 특징을 숙지하여 디자인 프로젝트에 활용하는 데 도움이 되기를 바라는 목적으로 시작되었다. 나의 타이포그래피 수업에 활용하기 위해 책을 만들었으나 그동안 수많은 디자인 관련 수업에 참고 도서로 쓰여 왔고 현장에서 일하는 디자이너들에게도 유용한 학습 도구가 되어 준 것 같아 뿌듯하고 감사할 따름이다.

15년 전 이 책을 출간했을 때는 지금처럼 스마트폰이 일상화되기 전이었다. 스마트폰은 정보를 전달하고 소비하는 방식에 일대 변혁을 가져왔다. 일상적 공간과 환경에서 우리에게 소구했던 많은 정보와 메시지들이 손 안의 작은 스마트폰 속으로 들어가 버렸다.

모바일 환경에 비해 상대적으로 타이포그래피가 돋보이는 포스터, 잡지와 책, CD 재킷 등의 인쇄 기반 매체들이 아예 사라진 것은 아니지만 예전에 비해 수량과 영향력이 줄어들었음은 분명하다.

디자이너들이 서체를 사용하는 방식도 크게 변화했다. 필요한 서체를 구매해 영구 소장하며 사용하던 방식이 이제는 서체 회사가 운영하는 플랫폼에서 제공하는 서체들을 매달 구독료를 지불하고 사용하는 방식으로 바뀌고 있다. 디자인 툴도 마찬가지다. 디자이너들은 작업에 필요한 주요 소프트웨어를 사용하기 위해 글로벌 기업의 플랫폼에 종속되지만, 한편으로는 이러한 플랫폼을 통해 우수한 로마자 서체들을 포함한 글로벌 문자 환경에 한층 더 가까워졌다.

이 책은 로마자 타이포그래피를 중심으로 한 20세기 서구 그래픽 디자인의 우수한 사례들과 그 역사를 만들어 낸 사람들을 소개하는 책으로서 의미가 더욱 확고해진 듯하다. 개정판을 내려고 보니 33개의 서체는 이제 고전古典이 되어 어느 하나 빼고 더할 것 없이 그 자체로 역사적 중요성을 가지고 있다. 하나의 서체를 중심으로 소개한 디자인 프로젝트들 역시 20세기 디자인 역사의 한자리를 차지하는 중요한 사례들이라고 생각한다.

개정판은 책의 내용을 거의 계승하면서 다음 부분들을 추가했다. 우선 북스의 서체 분류법에서 다루지 않았던 19세기 디스플레이 서체 양식을 소개했다. 이는 타이포그래피 역사에서 매우 생동감 있는 유형으로서, 이를 통해 19세기 광고의 시대에 등장했던 과장되고 장식적인 다양한 형태의 글자체들을 엿볼 수 있다. 다음으로 각 유형별로 전형적인 특징을 가진 조형적으로 우수한 글자체를 더 찾아서 추가로 언급했으며, 마지막으로 영문 타이포그래피에서의 문장 부호의 유래와 이를 제대로

활용하는 데 도움이 될 만한 내용을 덧붙였다.

해가 바뀔 때마다 새로운 기술이 쏟아져 나오면서 AI가 로고, 지면
레이아웃, 폰트 등을 디자인한 사례가 발표되기도 하고, 이와 관련된
서비스들도 속속 생겨나고 있다. 인공지능이 디자인을 하는 시대에
디자이너의 고유한 영역이란 무엇일까. 기술 혁신에 따른 디자인 도구와
매체의 변화 속에서도 변하지 않는 가치는 디자인 프로젝트를 올바로
이해하고 방향을 잡아 풀어 나갈 수 있는 창의적인 생각이다. 창의적
사고의 저변에는 이를 지속적으로 가능하게 한 원천이 있고, 이 원천
가운데 하나가 지구상의 사람들이 어떻게 살아왔는가 하는 역사와
문화, 그리고 여기에 얽힌 이야기의 힘이라고 생각한다. 이 책은 15세기
유럽에서 타이포그래피라는 기술이 생겨난 후 수백 년에 걸쳐 진화한
로마자 활자체를 둘러싼 이야기들과 이를 프로젝트에 활용한 20세기의
디자인을 주로 다루고 있지만, 21세기를 살아갈 디자이너들에게 창의적
영감이 샘솟는 원천이 되어 주기를 바란다.

졸저의 개정판을 낼 수 있도록 배려해 주신 세미콜론에 감사를 드린다.
책 속에 담긴 정보와 문장을 꼼꼼하고 명확하게 정리해 주신 신귀영
편집자, 두 번에 걸쳐 책의 얼굴을 모두 인상적으로 디자인해 주신
민혜원 디자이너께도 감사를 드린다. 무엇보다 이 책을 꾸준히 사랑해
주신 독자들이 없었다면 개정판 발행은 불가능했을 것이다. 과거의
독자들과 개정판으로 새롭게 만나게 된 독자들에게도 특별한 감사의
마음을 전한다.

2022년 8월

김현미

"왜 이 서체를 사용했지요?"
"…이 서체를 좋아하니까요."

대학교 3학년 여름, 미국의 로드 아일랜드 스쿨 오브 디자인Rhode
Island School of Design의 여름학기를 등록해 그래픽 디자인 개론 수업을
들었을 때 일이다. 그때 나는 이미 대학에서 시각 디자인을 전공하고
있었지만 서체의 선택에 대한 적절한 이유조차 말하지 못했다.
잠시 당황해 하는 내 모습을 보고 곧 선생님께서는 친절하게 내가 왜
그 서체를 선택했을지에 대한 당신의 생각을 말씀해 주셨다. 그때
과제는 동화를 시각적으로 해석해 책으로 만드는 것이었는데 나는 원,
삼각형, 사각형 등 기하학적 형태를 일러스트레이션 요소로 활용했다.
그리고 아방가르드Avant Garde라는 서체를 사용해 각 일러스트레이션에
텍스트를 삽입했다. 선생님께서는 내가 사용한 서체의 O, G 등 둥근 꼴
글자들이 정원正圓에 가깝고, A나 V 또한 삼각형 꼴에 가까워서
내 일러스트레이션과 서체가 조화를 잘 이루는 것이라고 설명해
주셨다. 큰 배움을 얻는 순간이었다. 그만큼 부족함이 많았던 부끄러운
일화지만 이후 내가 서체에 대해 더욱 관심을 기울이게 된 계기가 된
사건이었다.

물론 타이포그래피와의 조우는 그보다 1년 앞선 2학년 '문자 디자인'
수업 때였다. 우리 학번은 한글 타이포그래피의 연구와 발전에
크게 기여하신 고故 김진평 선생님께 배웠는데 선생님께서는 영문
서체의 기본 다섯 가지 스타일을 알려 주시면서 그 대표적 서체인
가라몬드Garamond, 바스커빌Baskerville, 보도니Bodoni 등을 매주 방안
대지에 로트링 펜으로 레터링하게 하실 뿐 아니라 각 스타일에
해당하는 여러 서체를 조사하고 이 서체들로 이름, 학교, 학번을 모눈

트레이싱 종이에 베껴 쓰게 하셨다. 엄청난 시간과 노동력이 들어가는 반복 작업이었지만 나는 비로소 시각 디자인이라는 전문 분야를 공부한다는 뿌듯함을 느꼈다. 이때 직접 손으로 그리며 글자와 만났던 시간과 경험은 무엇과도 바꿀 수 없는 밑거름이 되었다. 미국에서 대학원을 다니는 동안, 대학원 학생들이 기본적으로 갖추고 있는 타이포그래피의 역사와 서체에 대한 지식 수준이 높다는 것을 피부로 느끼면서 '졸업commencement은 그야말로 공부의 시작이다.'라는 생각을 하게 되었다.

SADI에서 타이포그래피를 가르치기 시작하면서 뉴욕의 파슨스Parsons the New School for Design 커리큘럼을 알게 되었는데, 윌리엄 베빙턴William Bevington 교수의 타이포그래피 입문 시간에 서체 암기 부분이 있다는 것이 신선하게 여겨졌다. 나는 가르치기 위해 스스로 서체 공부를 시작했고 배움에 대해 열정적인 SADI 학생들과 함께 현재도 타이포그래피를 공부하고 있다.

전후의 폐허 속에서 우리나라는 경제 기적을 이루었다고들 말한다. 이제 한국은 OECD 국가 중에서 전체 경제 규모 면에서 10위권에 들어가는 경쟁력을 갖추게 되었다. 경제는 국경 없는 경쟁을 벌이고 있고 국제적 수준의 제품력과 마케팅 능력을 갖춘 브랜드만이 이 경쟁에 뛰어들 수 있다. 한국 국민들은 글로벌 브랜드를 소비하고, 세계를 시장으로 하는 한국의 기업들은 브랜딩의 필수 요소로 로마자 전용 서체를 개발하여 글로벌 커뮤니케이션에 적극 나서고 있다. 이러한 맥락에서 한국의 시각 디자이너들이 세계를 향한 시각적 소통을 하기 위해서는 로만 알파벳을 사용하는 타이포그래피에 대한 일정 수준의 이해와 능력을 갖추는 것이 필요하다고 본다.

서구 타이포그래피의 역사는 1450년경 독일의 마인츠에서 요하네스 구텐베르크Johannes Gutenberg가 인쇄술을 발명하며 시작됐다. '타입Type'의 정의는 '조합, 해체가 가능한, 움직일 수 있는 개별 글자'였고, 타이포그래피란 그러한 타입을 조합해 보기 좋고 읽기 좋은 인쇄면을 얻어 내는 데 필요한 기술이었다. 오늘날 타이포그래피의 개념은 보다 확장되어 활자를 이용한 시각 언어의 창조와 소통의 영역으로 여겨진다. 타이포그래피가 활자를 이용한 언어의 기술이라면 어휘에 해당하는 것은 개별 서체일 것이다. 시각 디자이너가 서체에 대해서 잘 알아야 하는 이유가 여기에 있다. 시인이 시를 쓸 때에는 머리와 가슴속 메시지를 가장 잘 전달해 줄 수 있는 시어를 심사숙고해 선택한다. 그는 자신의 아이디어를 담아낼 단어에 대한 충분한 이해가 있을 때 이를 선택할 것이다. 디자이너 역시 정보의 성격과 콘셉트에 따라 이를 시각적으로 잘 전달해 줄 수 있는 서체를 선택해야 할 것이고, 이때 서체에 대한 지식과 경험이 매우 중요하다.

그렇다면 서체의 무엇을 알아야 하는 것일까? '서체 고유의 특징적 형태와 역사'다. 서체는 그 자체가 특정 목적을 가지고 만들어진 디자이너의 시각적 창작물이자 한 시대와 문화의 산물이다. 세리프 서체인가 산세리프 서체인가, 세리프가 있다면 어떤 모양인가, 돌에 새겨진 글자를 기반으로 만들어졌는가, 펜 글씨를 본뜬 서체인가, 르네상스 시대의 산물인가, 모더니즘의 정신을 담고 있는가 등등 하나의 서체를 둘러싼 다양한 정보와 형태에 대한 이해는 모두 디자이너의 시각적 선택의 근거이자 문제 해결의 열쇠가 된다.

서체에 대한 이야기를 하기 위해 이 책이 택하는 형식은 '서체의 분류'와 각 분류에 해당하는 대표 서체들을 소개하는 것이다. '서체의 분류'는 서체를 이해하고 조직하는 도구가 되어 준다. 이 도구는 현재

존재하거나 앞으로 등장할 수많은 서체의 분류에 도움을 주며, 이를
통해 얻을 수 있는 서체에 대한 이해는 보다 목적에 맞으면서 지적으로
서체를 선택할 수 있게 해 줄 것이다. 서체를 분류하는 방법은 분류의
기준을 무엇으로 삼느냐에 따라 타이포그래피 연구자마다, 또 서체
회사마다 다를 수 있다. 이 책에서는 프랑스의 타이포그래피 역사가
막시밀리앙 복스Maximilien Vox(1894–1974)의 서체 분류법을 근간으로
하면서 현대 서체의 풍경을 정리하기 위해 필요하다고 여기는 꼭지들을
삽입했다. 복스의 분류법은 국제타이포그래피협회ATypI, Association
Typographique Internationale에 의해 표준 분류법으로 채택되면서 유럽의
여러 국가에서 표준 시스템으로 인정받아 왔다. 최근 들어 복스의
시스템은 주로 본문용 서체의 분류에 초점을 맞추고 있다는 점, 디지털
폰트 시대에 탄생한 새로운 차원의 서체들을 포함할 수 없다는 점 등이
한계로 여겨지기도 한다. 그러나 역사의 진화에 따른 형태의 변화와 그
특징을 이해하기에는 여전히 유효한 도구다. 33개의 서체는, 각 분류의
형태 양식을 가장 잘 보여 주는 동시에 서구 타이포그래피의 역사에서
기능과 아름다움이 검증되어 고전으로 자리 잡은 서체들을 여러
서적과 타이포그래피 공식 단체의 서체 리스트 등을 참고하여 선정했다.
하나의 서체 이야기에는 그 서체를 만든 사람의 이야기와 그 서체의
고유한 특성이 시각 전달 디자인에 잘 사용된 예를 보여 주려 했다.

시각 디자인을 공부하는 학생들이 수백 개의 로마자 디지털 폰트를
확보하고 뿌듯해 하면서, 반면에 그 풍부한 '재산'에 대한 이해 부족으로
지극히 빈약하고 제한된 타이포그래피만 구사하는 상황이라면 이 책의
내용이 도움이 될 것이다. 570년 서구 타이포그래피의 역사와 형태적
양식에 따라 구분되는 10여 개의 서랍을 이해하고 이 서랍 속에 자신이
알고 있는, 또 앞으로 만나게 될 서체들을 정리해 놓고 필요할 때 꺼내 쓸
수 있다면, 이는 작업에 경쟁력을 부여해 주는 유용한 지식이 될 것이다.

타이포그래피는 글에 담긴, 또 담고자 하는, 마음과 음성의 시각적
표현이다. 이를 생각하면 문자 언어의 이해, 해석 능력은
타이포그래퍼로서 디자이너가 갖추어야 할 기본 소양이라고 할 수
있다. 디자이너가 스스로 해석한 내용, 전달하고자 하는 내용에 의미
있고 보기 좋은 시각적 형태를 주기 위해서는 적절한 서체의 선택과
함께 이를 효과적으로 운용할 수 있는 리듬·대비·균형·조화 등 시각
원리에 대한 이해와 터득이 필요하다. 외국어 공부를 할 때 읽기, 쓰기,
듣기, 말하기 등의 능력 중 어느 한 부분의 연습만으로는 언어를 온전히
습득하기 어려운 것처럼 타이포그래피 실력 역시 관련 지식의 습득,
부단한 연습과 함께 안목을 높일 수 있는 수준 높은 작업을 꾸준히
접하는 것 등이 동시에 이루어져야 할 것이다.

이 책은 실용적 지식의 전달과 더불어 서체 이야기를 도구로
'디자이너의 열정'을 느껴 보자는 데 또 다른 의도가 있다. 서체는
만든 사람이 있고, 사용하는 사람이 있다. 하나의 서체를 중심으로,
같은 분야에 관심을 가졌던 서로 다른 시대와 문화 속에서 여러
사람의 삶이 교차함을 확인함으로써 시각 디자인 분야의 유산과 이를
바탕으로 한 끊임없는 창조 가능성에 대한 생각을 공유하고자 한다.

끝으로 나의 관심 분야에 대한 짧고 부족한 지식을 책으로 엮어 낼 수
있는 장을 마련해 주시고 기다려 주신 세미콜론 박상준 대표께 감사를
드린다. 이 책의 아이디어를 가질 때부터 지금까지 가장 큰 확신과 지지,
힘을 준 남편과 저술에 들어간 에너지만큼의 엄마를 가지지 못했던
사랑하는 두 아이에게도 고맙다는 말을 전하고 싶다.



휴머니스트 Humanist

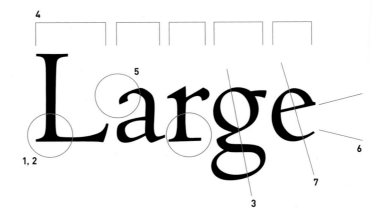

1 세리프
굵은 수직 기둥과 작은 가로획이 부드럽게 연결되는 브래킷bracket(까치발) 세리프. 좌우대칭적 모양이 아니다.

2 획의 굵기
펜의 각도에 따라 자연스럽게 굵기가 변화한다.

3 글자의 축
둥근 모양 글자의 가는 부분을 연결하는 축이 기울어져 있다.

4 글자 너비
글자 너비의 변화가 크다.

5 획 마무리
펜 끝의 뭉툭한 마무리가 느껴진다.

6 둥근 소문자의 열린 정도
넓게 트여 있어 속 공간이 시원하다.

7 기타 특징
소문자 e의 가로획이 축과 직각을 이루면서 사선의 방향성을 지닌다.

1450년대에 등장한 최초 인쇄물의 성공 여부는 '펜으로 쓴 손글씨와 얼마나 비슷해 보이는가'에 있었다. 인쇄는 독일의 마인츠에서 처음 시작되었으나 초기 인쇄 문화의 꽃이 핀 곳은 이탈리아 베네치아였다. 르네상스의 주역이던 인문주의 학자들은 새로운 텍스트를 담아낼 수 있으며 당시 유럽에서 사용되던 블랙 레터와는 차별되는 새로운 손글씨 양식을 추구했다. 그들은 5, 6세기 전에 표준 손글씨로 정립되었던 카롤링거 왕조의 소문자Carolingian minuscule를 본보기로 하여 획이 가늘고 모양이 둥글며 글자의 속 공간이 밝게 드러나는 손글씨 양식을 개발하고 사용했다. 15세기 베네치아의 인쇄물에는 이 인문주의 학자들의 손글씨 양식을 흉내 낸 활자가 대거 등장했다. 이 양식을 휴머니스트 스타일, 베네치안 스타일이라고 부른다.

휴머니스트 스타일의 특징은 획의 굵기 변화가 일어나는 부분, 획의 시작과 끝 부분, 소문자 e의 가로획이 기울어진 부분 등에서 손글씨의 영향이 강하게 드러나는 점, 소문자 a의 둥근 볼bowl이 낮게 위치한 점 등을 들 수 있다. 전형적 휴머니스트 스타일 서체로는 센토Centaur, 케널리Kennerley, 골든 타입Golden Type, 어도비 젠슨Adobe Jenson 등이 있다.

Centaur
Kennerley
Golden Type
Adobe Jenson

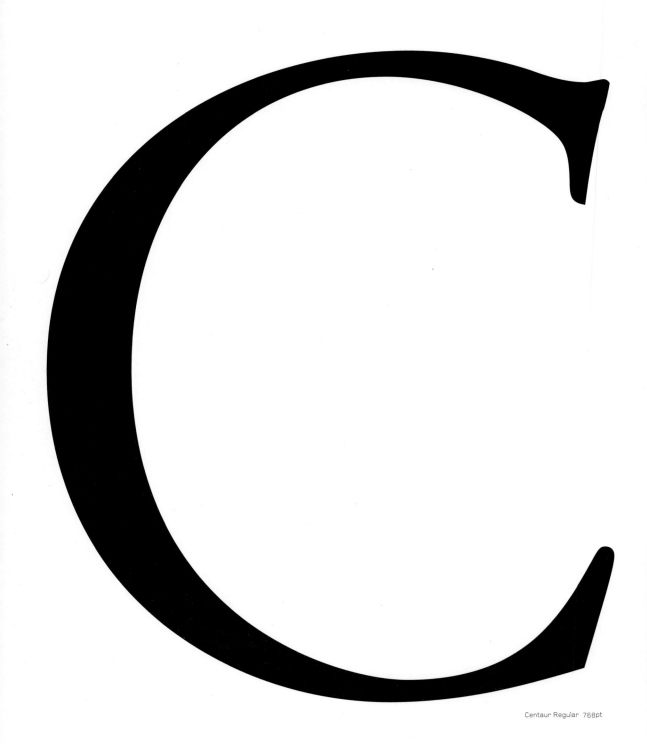

Centaur Regular 768pt

Centaur

A typeface through which the Italian Renaissance is experienced.

서체로 느껴 보는 이탈리아 르네상스

WHAT	WHEN	WHERE	WHY	WHO
센토	1914년	미국 보스턴	15세기 니콜라 장송의 서체를 보다 세련되고 우아하게 재현한 서체	브루스 로저스Bruce Rogers (1870–1957). 20세기 초반의 미국을 대표하는 타이포그래퍼이자 북 디자이너. 『옥스퍼드 성서대 성경Oxford Lectern Bible』(1935)을 디자인한 것으로 유명하다.

ABCDEFG
HIJKLMN
OPQRST
UVWXYZ
12345678
90

Centaur Regular 96pt

프랑스어로 '다시 태어남'을 의미하는 르네상스Renaissance는 중세
유럽의 전 분야에 불어온 '고대 회귀'의 바람을 표현하는 말이다. 정치·
사회·문화·예술에 걸쳐 '신앙 중심'의 가치로부터 '인간 중심'의 고전적
가치 기준으로 돌아가려는 의지가 싹텄으며, 그리스·로마 등 고전
문화의 부흥은 이러한 새로운 정신의 교육과 전파의 도구가 되었다.
1450년대에 독일의 마인츠 지방에서 고안된 인쇄술이라는 씨앗 역시
르네상스라는 새로운 토양을 만나 피렌체, 베네치아 등 이탈리아
도시국가에서 그 꽃을 활짝 피웠다. 이탈리아 르네상스의 인문주의
학자들은 옛 시대와 결별하는 그들만의 정신과 감성을 대변해 줄
손글씨 양식을 찾아 개발하고자 했다. 그들은 9세기경 카롤링거 왕조의
카롤루스 대제가 명하여 개발한 '카롤링거 왕조의 소문자Carolingian
minuscule'를 재조명했으며, 이를 '휴머니스트 소문자Humanist minuscule'로
발전시켰다.

휴머니스트 소문자는 둥글고 부드러우며 개방된 공간이 특징인
손글씨 양식으로, 이러한 형태가 당시 활자 디자인으로 옮겨 가면서
르네상스 시대 인쇄물의 인상을 결정지었다. 휴머니스트 스타일,
베네치안 스타일이라고도 하는 이 양식은 오늘날 세리프 서체의 소문자
원형原型이라고 할 수 있다. 당시의 활자 디자인과 본문 디자인 중 뛰어난
조형미를 가진 것으로 니콜라 장송Nicolas Jenson의 인쇄물들을 손꼽는다.
니콜라 장송은 프랑스인이지만 그의 나이 50세에 당시 인쇄 문화가
더욱 활발하던 베네치아로 이주했으며 10여 년간 균정하고 우아한
휴머니스트 활자체와 본문 디자인을 남겼다.

20세기 미국 출판계에 전통적 타이포그래피와 품격 있는 서적 디자인의
기준을 제시한 브루스 로저스Bruce Rogers(1870–1957)는 대학에서
순수미술을 전공하고 일러스트레이터로서 잡지와 서적 디자인에
관여하기 시작했다. 20대 후반에서 30대에 이르는 수년간 보스턴에 있는
리버사이드 출판사의 디자인 부서를 이끄는 동안 그가 만든 몇몇 책은

알파벳 폰트 위의 붉은 점은 각 서체의 특징을
잘 나타내 주는 글자를 표시한 것이다.
편집자 주

abcdefghij
klmnopqr
stuvwxyz
. , . ; ' ' " " ! ? *
& % @ ()

Centaur Regular 96pt

세계의 이목을 끌 만한 양질의 출판물이었다. 그는 책의 성격과 시대에 맞는 적절한 서체와 종이, 제본 방식 등을 선택하는 데 뛰어난 감각이 있었으며 필요하다면 서체를 직접 디자인하기도 했다. 브루스 로저스는 1914년 프랑스의 작가 모리스 드 게랭Maurice de Guérin의 『켄타우로스The Centaur』 번역서 출판에 그가 만든 서체 '센토'를 사용했는데, 이는 15세기 후반에 만들어진 니콜라 장송의 서체를 모델로 한 것이었다. 그는 장송의 서체를 더욱 우아하고 세련된 형태로 발전시키고자 했고 그 결과 장송의 서체나 그것을 모델로 한 다른 어떤 서체들—윌리엄 모리스William Morris의 '골든Golden', 프레더릭 가우디Frederic Goudy의 '케널리Kennerley' 등—보다 밝고 또렷한 인상의 휴머니스트 로만 서체를 탄생시켰다.

디자이너 사이에 센토의 인기는 높아 갔으며, 1929년 영국의 모노타입Monotype사를 통해 상용 활자가 되면서 아름다운 르네상스 시대의 글꼴을 20세기에 사용할 수 있게 되었다. 한편 센토는 뉴욕의 메트로폴리탄 미술관의 전용 서체로 특별히 개작되기도 했다. 이탈리아 르네상스를 한껏 느껴 보려면 피렌체를 여행하는 것이 최선일 것이다. 여행이 여의치 않다면 보티첼리의 화집을 들춰 보거나 센토 서체로 키보드를 두들겨 보면 어떨까.

yctipolon:perche di nocte di lontano riluce.El Meliloro nasce per tutto:ma nobilis
imo e in Actica.In ogni luogho recente & non biancheggiante & simile al gruogho:
enche in Italia ha piu odore & e biancho.La Viuola biancha e el primo fiore che an
utii la primauera.Et ne luoghi tiepidi piu achora nel uerno escie fuori.Dipoi quella
he e chiamata Porporina.Dipoi laFiameggiante laquale e chiamata Flox.Et e solam
e saluaticha.El Codiamino e due uolte lanno:laprimauera & lauctunno.Fuggie el
uerno & lastate.Piu serotino de sopradecti e el Narcisso & el giglio oltra amare.& in I
alia chome habbiamo decto per le Rose.Et i Grecia e piu serotino lo Anemone.Que
to e fiore di Cipolle saluatiche & altro che quello che diremo in Medicina.Seguita E
anthe Melanthio & de saluatichi Helichryso.Dipoi Anemoe laqual e chiamata Ti
onia.Dipoi el gladiolo cioe coltelluccio acompagniato da Hiacinthi. Lultima e la
Rosa & prima mancha excepto che laDimestica.El Hyacintho dura assai & la uiuola
biancha & lo Enanthe:Ma questa se suelta spesso non si lasci semezire.Nasce ne luo
ghi tiepidi.Ha lodore de fiori delle uiti & indi pigla el nome:perche Enanthe signifi
a fiore diuino.Del Hyacintho e doppia fauola cioe che sia nato o di Hyacintho fan
iullo amato dApolline:o del sangue daIace:perche in quello si ueggono uene che fa
no figura di greche lectere quello significati.Lo Helichryso ha fiore aureo la fogla sot
ile & el gambo anchora sottile:ma duro.Di questo si fano le ghyrlande eMagi se pi
glono lungueto di uaso doro elquale chiamano Apyron & credono che gioui alla be
niuolentia & alla gloria della uita.Questi sono fiori di primauera.Glistaterecci sono
el Lichno elsior digioue & unaltra specie digigli .Item Typhon & lo Amaracho decto
Phrygio:ma molto bello e el Pothos.Questo e di due spetie:Vno elquale ha elfiore
del Hyacintho.Laltro ha fiore biancho:elqual molto nasce in monti. Et Irif fiorisce
lastate.Nellauctunno e la terza spetie del Giglo.Gruogho & Orisi di due spetie:uno
anza odore & laltro odorifero. Tutti escon fuori nelle prime pioue. Quegli che fano
e ghyrlande usano anchora el fiore dellaspia:Ma & le tenere messe della spina si met
tono tra edilicati cibi.Questo e lordine de fiori oltra amare: Ma in Italia alla uiuola
succede laRosa & inanzi che laRosa manchi uiene el Giglo.Dopo laRosa uiene el Cy
no & dopo elCyano lo Amarantho.Impero che la Vinchaperuinca sempre sta uerde
circondata di frondi in modo di linea & con nodegli. Questa e herba Topiaria cioe la
quale nelluogho doue e si conduce in uarie figure & alchuna uolta supplisce al man
chamento de fiori.Questa da greci e decta Chamedaphne cioe Lauro terrestre. La ui
uola biancha e di lunga uita:perche dura tre anni & dopo quel tempo traligna. laRo
sa ne potata ne arsa dura cique anni:Ma potata ho arsa si rinnoua.Dicemo che el ter
reno ha assai affare:Imperoche in Egypto sanza odore sono tuttu questi & solamente
el Myrtho ha optimo odore.In alchuni luoghi sono prima queste cose due mesi.Ero
sai si lauorano quando comicia Zefiro & dipoi nel solstitio.Ma bisogna che tra quel
tempo sieno purgati & puri.

CVRA DIPECCHIE ET PASTVRA ET MOR
BI ET RIMEDII CAPITOLO .DVODECIMO.

a Glorti & alle ghyrlade sono conuenienti le pecchie(chosa fructuosa). Per rispe
cto di aste bisogna porre Thymo Apiastro.Rose.Viuole. Gigli.Cithyso.Faue.

메트로폴리탄 뮤지엄의 로고 'M'. 1990년대. 미국.
르네상스 시대 수학자 루카 파치올리Luca Pacioli의
드로잉이다.

니콜라 장송의 서체 디자인. 1476년. 베네치아.

가랄드

GARALDE
Garamond+Aldus

1 세리프
굵은 수직 기둥과 작은 가로획이 부드럽게 연결되는
브래킷 세리프. 기둥 중심으로 좌우 대칭적 모양의
세리프다.

2 획의 굵기
휴머니스트 양식에 비해 굵기의 변화가 작다.

3 글자의 축
둥근 모양 글자의 가는 부분을 연결하는 축이
기울어져 있다.

4 글자 너비
휴머니스트 양식에 비해 글자 너비의 변화가 작다.

5 획 마무리
마무리가 부드럽고 눈물 방울 모양이다.

6 둥근 소문자의 열린 정도
휴머니스트 양식에 비해 트인 정도가 크지 않다.

7 기타 특징
소문자 e의 가로획이 수평을 이루며 다른 글자들의
방향성과 조화를 이룬다.

가랄드는 베네치아의 인쇄·출판업자인 알도 마누치오 Aldo Manuzio(1449 – 1515)를 위해 프란체스코 그리포 Francesco Griffo(1450 – 1518)가 디자인한 서체 '벰보 Bembo'가 중심이 되어 파생한, 서체의 군群이 가지는 형태 양식이다. 그리포의 디자인을 계승한 클로드 가라몽 Claude Garamond 의 '가라몬드 Garamond'가 16, 17세기에 걸쳐 유럽 전역으로 뻗어나간 세리프 서체의 원천이 되었기에, 가라몬드와 알도의 이름을 결합해 '가랄드'라는 이름을 고안한 것이다.

가랄드 스타일은 기존 펜글씨의 영향으로부터 많이 벗어나, 획의 방향이나 굵기의 변화, 세리프의 모양 등이 휴머니스트 스타일에 비해 보다 균정하고 일관된 특징을 가진다. 이 양식의 전형적 서체로는 벰보 Bembo, 어도비 가라몬드 Adobe Garamond, 그랑종 Granjon, 사봉 Sabon, 플란틴 Plantin, 호플러 텍스트 Hoefler Text 등을 들 수 있다. 편안한 가독성을 보장해 주는 본문용 서체 양식이라 할 수 있다.

Bembo

Adobe Garamond

Granjon

Sabon

Plantin

Hoefler Text

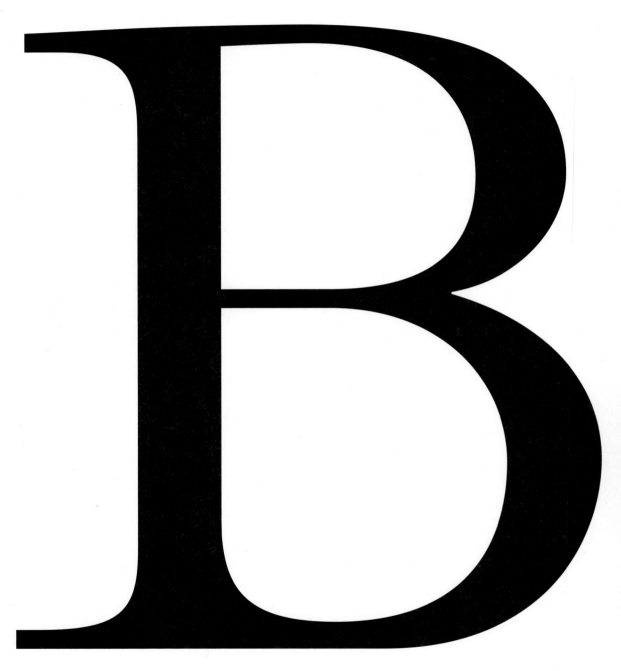

Bembo Regular 756pt

Bembo

The original of the western roman typefaces, created from a perfect synergy between designer and printer.

황금의 파트너십이 창조한 서구 로만 서체의 원형

WHAT	WHEN	WHERE	WHY	WHO
벰보	1495–1501년	이탈리아 베네치아	인쇄 초기 손글씨 영향에서 벗어난 균정한 리듬을 지닌 인쇄 전용 서체	프란체스코 그리포Francesco Griffo(1450–1518). 볼로냐에서 태어나 베네치아에서 주로 활동한 활자 조각가. 십수 개의 서체를 조각한 것으로 알려져 있으나 현재 남아 있는 실물은 없다. 현재의 서체들은 그리포의 서체로 인쇄된 책들을 통해 재현되었다. 벰보 이외에 단테Dante, 폴리필루스Poliphilus 등이 그리포의 디자인을 재현한 서체다.

ABCDEF
GHIJKLM
NOPQRS
TUVWX
YZ12345
67890

Bembo Regular 96pt

로마사 전문 작가인 시오노 나나미의 저서 『르네상스를 만든 사람들』은 르네상스를 일구어 낸 각계 인물을 통해 르네상스라는 공통적 시대정신을 느낄 수 있는 책이다. 이 책에 소개한 인물 중 출판과 인쇄를 통해 르네상스 정신을 펼친 뜻있는 학자가 있었는데, 그가 바로 알도 마누치오다. 그는 그리스 로마 시대의 철학과 시 등을 품격 있는 출판물을 통해 전파한다는 꿈을 실현하기 위해 알디네^Aldine 출판사를 설립했고, 당시 볼로냐에서 활동하던 솜씨 좋은 활자 조각가인 프란체스코 그리포를 불러들였다. 알디네 출판사를 위한 프란체스코 그리포의 첫 작업은 피에트로 벰보^Pietro Bembo 주교의 논문 「데 아에트나^De Aetna」를 출판하기 위한 서체 디자인이었다.

벰보는 이렇게 뜻있는 르네상스 학자와 재능 있는 활자 조각가의 만남으로 탄생했으며, 그 안정감 있고 우아한 형태는 새로운 서체 양식의 시발점이 되었다. 벰보의 등장을 계기로 새로운 양식이 출현하면서 1450년대부터 약 반세기 동안 이른바 '출판의 여명기^Incunabula'에 사용되던, 주로 베네치아의 니콜라 장송의 활자에 근간을 둔 서체 양식은 베네치안 스타일 혹은 휴머니스트 스타일이라는 이름으로 구별하게 된 것이다. 벰보는 펜글씨의 영향으로부터 많이 벗어나 인쇄 전용 서체로서 갖추어야 할 일관된 굵기와 방향, 리듬을 확보하고 세리프의 모양도 더욱 규칙적이고 정교해졌다. 벰보는 반세기쯤 지난 후 프랑스에서 등장한 가라몬드의 모델이 된 서체로 16, 17세기에 걸쳐 유럽 전역에 전파된 로만 서체의 시조였으나 역사가 흐르면서 점차 사라지게 됐다.

19세기 말, 20세기에 들어서면서 등장한 모노타입, 라이노타입 등의 조판 기계는 손 조판에 의지하던 당시의 인쇄업계 풍경을 바꾸어 놓았다. 이러한 조판 기계 회사들은 출판 인쇄계를 만족시키는 다양하고 우수한 글자체를 함께 제공할 수 있어야 시장의 선택을 받을 수 있기 때문에 서체 디자인 발굴에 눈을 돌렸다. 이러한 흐름을 타고

abcdefghij
klmnopqr
stuvwxyz
. . ' ' " " ! ?
· , · ; : · ?
★ & % @ ()

Bembo Regular 96pt

1920년대에 영국의 모노타입사에서는 타이포그래퍼이자 인쇄 역사가인 스탠리 모리슨Stanley Morison의 주도 아래 역사적 서체들을 새로운 기술에 맞는 서체로 되살리는 프로젝트가 진행되었다.

벰보는 이 프로젝트의 일환으로 1929년 그 옛 모습이 재현되었다. 스탠리 모리슨은 타이포그래피 역사에 관한 해박한 지식과 안목으로 고전적 서체를 되살리면서 사용성을 높이기 위해 잘 어울리는 이탤릭 서체와 한 쌍을 맺어 주곤 했다. 15세기는 정체와 이탤릭체를 함께 개발하던 시기가 아니었기 때문이다. 벰보 역시 파트너인 이탤릭 서체를 얻었고, 이는 르네상스 시대의 달필가인 지오반니 안토니오 탈리엔테Giovanni Antonio Tagliente의 흘림체를 되살린 것이었다.

벰보는 글자 모양의 고전적 아름다움과 소문자의 높이가 작고 어센더, 디센더가 긴 구조적 특성으로 인해 화면을 밝고 격조 있게 만들어 주어 현재까지도 널리 사랑받는 본문용 서체다.

WHAT'S NEW: Empire of Stone: Roman Scultpure from the Art Museum, Through January 20, 2002

© 2002 PRINCETON UNIVERSITY ART MUSEUM

The contents of this site, including all images and text, are for noncommercial use only.
The contents may not be reproduced without the permission of the Princeton University Art Museum.

MUSEUM INFORMATION EDUCATIONAL RESOURCES MEMBERSHIP
CALENDAR SPECIAL PROJECTS SITE INDEX
EXHIBITIONS PRESS ROOM SEARCH
>>THE COLLECTION MUSEUM SHOP WHAT'S NEW

PRINCETON
UNIVERSITY
ARTMUSEUM

Curators' Choices New Acquisitions Provenance Research Conservation HOME

The Collection

Founded in 1883, the Princeton University Art Museum is one of the leading
university art museums in the country. From a founding gift of a collection of
porcelain and pottery, the collections have grown to over 60,000 works of art that
range from ancient to contemporary art and concentrate geographically on the
Mediterranean regions, Western Europe, China, the United States, and Latin
America.

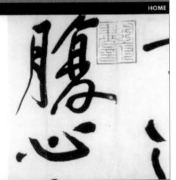

Huang Tingjian, 1045–1105
Chinese, Northern Song dynasty, 960–1127
Scroll for Zhang Datong (detail), 1100
Handscroll; ink on paper, 34.1 x 552.9 cm.
Gift of John B. Elliott, Class of 1951
y1992-22

@2002 Princeton University Art Museum

THE
ROYAL
PARKS

프린스턴 대학교 미술관의 웹사이트. 아이덴티티
디자인에 벰보를 사용했다. 스윔 디자인Swim Design,
미국.

영국 왕실 공원Royal Parks의 아이덴티티 디자인.
벰보와 함께 구성된 심벌은 영국 공원에서 가장
많이 볼 수 있는 나무 세 종류의 낙엽을 모티프로
개발했다. 문 커뮤니케이션스Moon Communications,
1994년, 영국.

벰보 동물원. 벰보 글자와 부호만을 이용한 동물
이미지로 알파벳을 익히는 타입 애니메이션.
로베르토 드 비크 드 컴프티치Roberto de Vicq de
Cumptich, 2001년, 미국.

Adobe Garamond Regular 684pt

Garamond

Garamond–The first of the elegant and graceful serif fonts.

우아하고 품격 있는 세리프 서체의 원형

WHAT	WHEN	WHERE	WHY	WHO
가라몬드	16세기	프랑스 파리	초기 세리프 서체를 인쇄라는 용도에 적합하게 보다 가독성 있게 발전시킨 서체	클로드 가라몽Claude Garamond(1490–1561). 주로 파리에서 활동한 프랑스의 서체 조각가. 그가 조각한 서체들은 벨기에 안트베르펜의 플란틴–모레투스 박물관 등에 보존되어 있다.

ABCDEF
GHIJKL
MNOPQ
RSTUVW
XYZ1234
567890

Adobe Garamond Regular 96pt

가라몬드는 16세기 프랑스에서 개발한 서체로 수많은 갈래의 세리프
로만 서체가 파생한 원천이다. 1450년대 독일의 마인츠에서 발명된
타입과 타이포그래피라는 기술은 서서히 유럽 전역에 전파되었는데,
특히 르네상스 정신을 꽃피운 베네치아의 출판·인쇄업과 맞물려
크게 발전했다. 이를 이어 서체와 서적 디자인의 다양한 실험으로
타이포그래피의 중심이 된 곳은 프랑스였으며, 그 중심에 서체 조각가
클로드 가라몽이 있었다. 이 시기 새로운 로만 활자는 주로 그가
디자인했고 그의 디자인은 베네치아의 알도 마누치오가 설립한
출판사에서 제작된 로만 서체에 기반을 두었다. 가라몬드는 르네상스
시대의 서체에 비해 인쇄라는 기술과 그 용도에 더욱 적합하도록, 시각적
질서가 고르고 가독성이 높은 방향으로 개발되었다. 손글씨의 영향은
여전히 남아 있지만 소문자의 높이가 커지고 획의 방향이나 세리프 등
획의 마무리 모양에서 시각적 통일성이 보인다.

클로드 가라몽은 우수한 디자이너일 뿐 아니라 사업적 수완도 뛰어나
그가 만든 서체를 전 유럽으로 수출했다. 가라몬드는 유럽 각국이
자국의 특성과 환경에 적합한 서체 디자인을 가지기 전까지 한 세기
이상 유럽 인쇄물의 표준 서체로 사용되었다.

가라몬드는 현재에도 아름답고 편안한 본문용 서체로서, 또 메시지에
품격 있고 부드러운 어조를 부여하는 제목용 서체로서 사랑받고
있다. 1960년대에 타이포그래퍼 얀 치홀트Jan Tschichold가 독일의 서체
제작사들로부터 새로운 시대와 기술에 적합한 본문용 서체의 디자인을
의뢰 받았을 때 그가 주저하지 않고 선택한 서체는 가라몬드였다.
그는 가라몬드에 바탕을 둔 보다 가독성 있는 서체 '사봉'을 디자인했다.
가라몬드가 당당히 로고 타입으로 모습을 드러낸 것은 바로 1989년
파리의 루브르 박물관이 새로운 아이덴티티 디자인을 선보였을 때다.
프랑스의 역사와 문화의 힘을 응축하여 보여 주는 루브르 박물관의
위용과 비슷한 정도의 위상을 가지는 서체는 가라몬드 외에는 없었을

abcdefghi
jklmnopq
rstuvwxyz
' ' " " !?
. , : ; !
* & % @ ()

Adobe Garamond Regular 96pt

것이다. 가라몬드는 한때 애플의 전용 서체로서, 디지털 시대에
접어든 현대인들에게도 그 친근한 모습으로 유용함을 증명했다.
1980년대에 미국의 IBM이 지배하던 컴퓨터 시장에 등장한 애플의
컴퓨터는 사용성을 현저히 높인 인터페이스 디자인으로 단번에 주목을
받았다. 편리한 사용성이라는 제품의 마케팅 포인트는 철저히 계획된
시각 커뮤니케이션의 도움을 받아 더욱 부각되었는데,
이 시각 커뮤니케이션의 주요 목소리를 담당한 것이 가라몬드 서체였다.
가라몬드를 현대적 감각에 맞추어 날씬하게 변형시킨 ITC사의
애플 가라몬드Apple Garamond가 제품, 제품 패키지, 또 광고 캠페인에
지속적으로 노출되어 '젊은이들을 위한, 편한 친구 같은' 애플만의
독자적 브랜드 이미지를 구축한 것이다.
미국의 그래픽 디자이너 폴 랜드Paul Rand는 꼭 필요한 시각 요소만을
활용해 아이디어를 전달하는 지적인 디자인을 많이 보여 주었다. 시카고
미술관을 위한 카탈로그 표지 디자인에서 그는 흑백 대비의 절제된
미학 속에서 하나의 글자가 가진 '우아함'을 극대화했는데 이러한
연출의 주인공 역을 맡은 서체 역시 가라몬드 이탤릭체였다.
전통과 명성에 힘입어 탄생한 오늘날의 많은 디지털 폰트 가라몬드는
같은 이름의 서로 다른 모습으로 디자이너들을 혼란스럽게 하기도 한다.
전문가들은 독일 스템펠사의 스템펠 가라몬드Stempel Garamond와 미국
어도비사의 어도비 가라몬드가 16세기 클로드 가라몽의 디자인에 가장
충실하다고 평가한다.

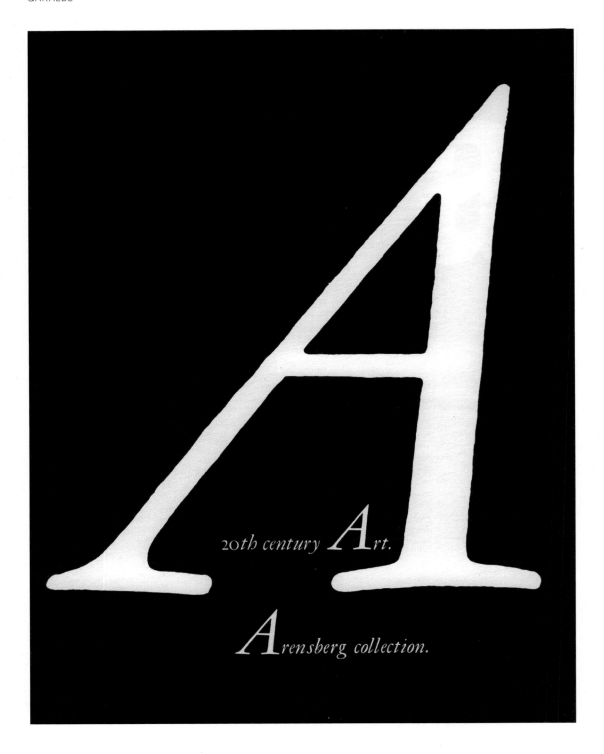

←
시카고 미술관의 카탈로그 표지 디자인. 폴 랜드,
1949년, 미국.

→
독일의 음반 레이블인 ECM의 CD 재킷 디자인.
바르바라 보이어슈Barbara Wojirsch, 1994년, 독일.

↓
루브르 박물관 아이덴티티 디자인.
피에르 베르나르Pierre Bernard, 1989년, 프랑스.

↑
플라워 디자이너를 위한 아이덴티티 디자인. 메이어
앤드 마이어스 디자인Mayer+Myers Design, 미국.

→
애플의 광고 캠페인 'Think Different'. TBWA,
1997년, 미국.

애플 가라몬드 서체가 사용되었다. 당시 경쟁사인
IBM의 캠페인 슬로건은 'Think'였다.

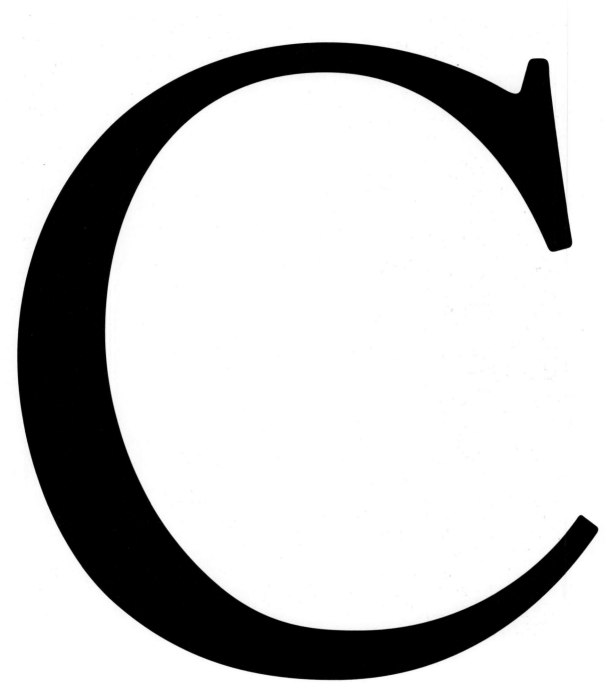

Adobe Caslon Regular 660pt

Caslon

As Garamond is to France,
so Caslon is to England.

프랑스에는 가라몬드가, 영국에는 캐슬론이

WHAT	WHEN	WHERE	WHY	WHO
캐슬론	1725년	영국 런던	기존의 로만 서체를 대체한 독특한 형태와 질감. 가독성이 특징인 서체	윌리엄 캐슬론William Caslon (1692–1766). 영국의 활자 조각가, 주조가. 캐슬론이 만든 활자들은 영국의 세인트 브라이드 인쇄 도서관에 보존되어 있다.

ABCDEF
GHIJKL
MNOPQ
RSTUVW
XYZ1234
567890

Adobe Caslon Regular 96pt

타이포그래피는 보이는 '말'이자 '목소리'다. 이 때문에 문학가들이 자신의 글에 부여하는 형상, 즉 타이포그래피에 민감한 것은 그들의 예술적 감수성을 고려할 때 매우 당연하다 할 수 있다. 뮤지컬 「마이 페어 레이디」로 각색된 「피그말리온」 희곡으로 널리 알려진 영국의 극작가 버나드 쇼 G. Bernard Shaw는 서체를 매우 의식하는 작가였다. 그는 자신의 글이 출판될 때마다 인쇄 견본을 감독했으며, 특히 캐슬론 서체로 조판할 것을 무척 고집했던 것으로 전해진다.

캐슬론은 이렇듯 영국인에게 무척 친숙하고 사랑받아 온, 영국을 대표하는 로만 서체다. 캐슬론을 만든 윌리엄 캐슬론 William Caslon(1692–1766)은 본래 총기 등을 장식하는 금속 세공업자였다고 한다. 그는 1720년 영국 런던에 활자 주조소를 설립하고 그로부터 5년 후, 네덜란드 로만 서체를 모델로 캐슬론 서체를 만들었다. 인쇄술이 전해진 것은 15세기 후반 무렵이지만 오랫동안 영국의 인쇄업계는 서체나 서적 디자인 등에서 대륙의 유행, 특히 영국 해협을 통해 수입된 네덜란드의 서체에 매우 의존했다. 캐슬론 역시 가라몬드 등 프랑스에서 수입한 서체를 자신들의 요구와 미감에 따라 발전시킨, 가독성 높은 네덜란드 로만 스타일에 기반을 두었으나 윌리엄 캐슬론이 금속 세공 기술을 살려 새로운 폰트에 부여한 다양하고 풍부한 형태와 디테일은 네덜란드 서체와 차별되기에 충분했다.

기존의 본문용 서체보다 굵은 획과 강한 질감을 가진 캐슬론은 시각적 개성이 뚜렷해 가독성 있는 서체로 인기를 얻기 시작했다. 당시 대륙에서 유행하던 가늘고 섬세한 서체 양식과는 상충하는 것이었지만, 급성장하는 영국의 인쇄 수요를 충족시키며 19세기까지 꾸준히 영국의 대표 서체로 사용되었다. 캐슬론은 영국의 제국주의와 함께 세계 곳곳에 전파되었고, 북아메리카 대륙에 전해지면서 한동안 미국 인쇄물의 얼굴이 되었다. 1776년 벤저민 프랭클린이 인쇄한 미국의 독립선언문에 캐슬론 서체가 사용되기도 했다.

abcdefghi
jklmnopq
rstuvwxy
z.,.;''""!
?*&%@()

Adobe Caslon Regular 96pt

서체로서 캐슬론이 가진 매력은 개별 글자의 조형성보다 텍스트가
되었을 때 더욱 드러난다. 다소 굵은 획과 조금 덜 세련되어 보이는
개별 글자의 디테일들이 모여 이루어 내는 질감은 강한 시각적 인상과
생동감을 준다.

캐슬론만의 이러한 개성은 최근의 디지털 폰트화 과정에서 서로 다른
글자 특성이 고르게 정리되는 경향에 의해 원래의 디자인에서 무척
멀어졌다. 그러나 1990년 어도비사에서 캐럴 트웜블리Carol Twombly가
되살린 어도비 캐슬론Adobe Caslon은 가장 정확하게 재현해 낸 현대판
캐슬론이라는 평가를 받고 있다.

캐슬론은 생동감 있는 질감과 우수한 가독성 덕분에 현재까지 잡지
등의 본문용 서체로 널리 사용되고 있다.

K ING'S College LONDON *Founded* 1829

← 킹스 칼리지 아이덴티티 디자인. 펜타그램. 1992년.
영국.

↓ 「리 어프로치Re Approaches」, 발췌한 글과 자신의
노트를 타이포그래피로 재구성한 작품.
로열 칼리지 오브 아트, 제러미 탄카드 Jeremy Tankard,
1992년, 영국.

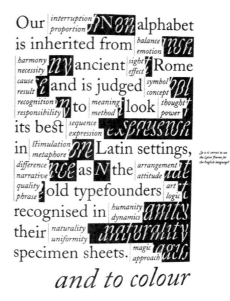

G

Goudy Regular 600pt

Goudy

A unique roman typeface born in America.

미국에서 탄생한 특별한 로만 서체

WHAT	WHEN	WHERE	WHY	WHO
가우디 올드 스타일	1915년	미국 ATF사	풍부한 감성적 형태 디테일을 가진 고전적 세리프 서체	프레더릭 가우디Frederic W. Goudy(1865~1947). 미국의 서체 디자이너. 가우디 올드 스타일 외에도 그가 남긴 많은 서체 중 케널리, 코퍼플레이트 고딕Copperplate Gothic 등이 널리 사용되고 있다.

ABCDEF
GHIJKLM
NOPQRS
TUVWX
YZ123456
7890

Goudy Regular 96pt

"크게 될 사람은 늦게 이루어진다."라는 뜻의 '대기만성大器晚成'을
직역하면, "큰 그릇을 만드는 데에는 오랜 시간이 걸린다."이다. 프레더릭
가우디Frederic W. Goudy(1865–1947)는 30세에 처음 자신의 알파벳을
그려 보았고 46세에 서체 '케널리'를 발표하고 나서야 비로소 스스로
서체 디자이너라고 여긴 '대기만성형 디자이너'였다. 30대가 될
때까지 그는 출판사나 서점에서 직원으로 일하면서 책을 통한 지식과
안목으로 글꼴에 대한 관심을 키워 나가며 서체 디자이너로서 '그릇'을
확장시켰다. 그는 100여 개의 서체 디자인을 남겼고 알파벳과 레터링,
활자 디자인에 대해 연구자다운 자세로 여러 저술을 남기기도 했다.
이렇듯 그는 미국 서체 디자인 역사상 '큰' 인물이었다.

100여 개의 가우디 서체 디자인은 서구 서체 디자인의 역사를 축소한
듯 다양한 시대를 규정짓던 다양한 스타일을 보여 준다. 그의 서체
중에서 산세리프 서체는 한두 개에 지나지 않을 정도로 그는 고전적
형태에 관심이 많았다. 또한 모든 서체를 도구의 도움을 받지 않고
손으로 그려 낸 것으로 유명하다. 1915년에 탄생한 '가우디 올드
스타일'은 전통적 명각 글씨나 서법을 통해 이상적인 로만 서체를
만들고자 한 그의 노력의 결실이었다. 가우디는 이 서체를 개발할
때 16세기 독일의 화가 한스 홀바인Hans Holbein이 그린 한 초상화에
써 넣은 대문자에서 영감을 받았다고 언급했지만, 후일 그것이 어떤
그림이었는지 지목하지는 못했다고 한다. 그림에서 발견한 몇 개의 글자
형태에 기초해서 시작했지만 알파벳을 모두 디자인하는 과정에서 이
서체는 1세기경 로마의 기념비 등에 새겨진 폭이 넓은 대문자의 양식—
스퀘어 캐피털Square Capitals—을 참고하게 되었다.

가우디 올드 스타일은 대·소문자를 통해 전체적으로 인지되는 둥근
형태의 리듬과 넓은 속 공간, 손으로 그려진 획의 마무리 부분 등
여러 감성적 디테일이 합해져, 고요하고 우아하면서도 풍부한 감성을
전달한다. 한편 소문자의 다소 짧은 디센더들은 글줄을 이루었을 때

abcdefghi
jklmnopq
rstuvwxy
z.,:;''""!
?*&%@()

행간을 절약하는 이점을 주기도 한다. ATF^American Type Founders^사를 통해 발표된 가우디 올드 스타일은 즉각 인기를 얻었으며, ATF사의 활자 디자이너이던 모리스 풀러 벤턴^Morris Fuller Benton^이 여러 해에 걸쳐 패밀리 폰트를 디자인하면서 1927년에는 가우디 올드 스타일만의 서체 견본책이 124쪽 분량에 이를 정도로 성공적이었다. 가우디는 그의 저서 『레터링의 요소들^Elements of Lettering^』(1922)에서 가우디 올드 스타일을 "하나의 서체에 고전적 형태에 대한 요구나 상업적 사용의 요구를 모두 만족시키는 다용도 서체를 실현하려는 시도의 결과다."라고 자평했다. 가우디 올드 스타일은 특유의 우아하면서도 따뜻한 인상으로 다양한 디자인 영역에서 우수한 디자인을 만들어 냈다. 그중 주목할 만한 것으로 미국의 그래픽 디자이너 허브 루발린^Herb Lubalin^이 디자인한 로고가 있다. 허브 루발린은 서체가 표정을 짓고 말을 하며 의미를 그 형상에 내포해 함축적으로 전달할 수도 있다는 타이포그래피의 커뮤니케이션 능력을 보여 준, 서체를 통한 문제 해결에 뛰어난 재능을 가진 디자이너였다. 《마더 앤드 차일드^Mother and Child^》라는 잡지의 로고 디자인에서 크리에이티브의 핵심은 엄마의 자궁을 상징하는 글자 'O', 마치 태아와 같은 형상의 부호 '앰퍼샌드&' 그리고 'child'라는 단어의 절묘한 결합이지만, 이 제호의 제목과 형상에서 느껴지는 따뜻한 체온 같은 감각은 서체 가우디 올드 스타일의 능력이다. 헬베티카로 이루어진 《마더 앤드 차일드》의 로고를 상상할 수 있을까.

MOTF

CHILD

↑
잡지 《마더 앤드 차일드》 제호 디자인 시안.
허브 루발린, 1966년, 미국.

→
잡지 《팩트Fact》의 표지 디자인. 허브 루발린,
1966년, 미국.

ER

MOTHER
AND CHILD

MOTHER
AND
CHILD

fact: Paul Goodman says,
"I don't give a rap who
killed Jack Kennedy."
Harry Golden: "Senator Kennedy told
me, 'The family is satisfied there was this
one fellow.' He couldn't even mention
Oswald's name!" Dwight Macdonald:
"If I had to say yes or no to Oswald's sole
guilt, I'd still say yes." Melvin Belli: "The
real villain in this piece is that latter-day
King Farouk, J. Edgar Hoover." Mark
Lane: "I myself don't see any evidence
that President Johnson was the assassin."
Other comments by Allen Ginsberg,
Arthur Miller, Al Capp,
Cleveland Amory, John
Updike, Theodore Bikel,
Marya Mannes, Gordon
Allport, and many others.

$1.25
VOLUME THREE
ISSUE SIX

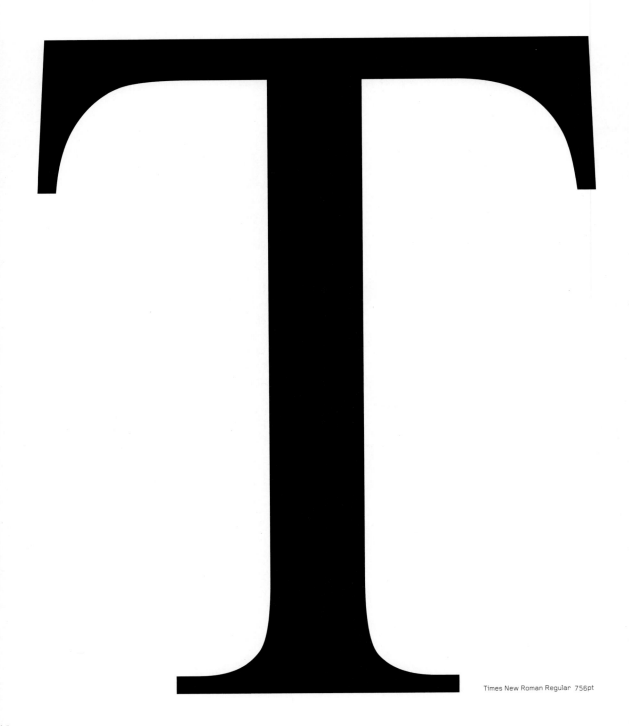

Times New Roman Regular 756pt

Times Roman

An all-weather font designed for newspaper print.

신문을 위해 탄생한 '전천후' 서체

WHAT	WHEN	WHERE	WHY	WHO
타임스 로만	1932년	영국 모노타입사	가독성 높고 공간을 절약하는 신문 전용 서체	스탠리 모리슨Stanley Morison (1889-1967). 영국의 인쇄·타이포그래피 영역에 큰 영향을 끼친 타이포그래퍼이자 역사가. 빅터 라던트Victor Lardent (1905-1968). 영국의 광고 디자이너이자 《더 타임스》의 디자이너.

ABCDEF
GHIJKL
MNOPQ
RSTUVW
XYZ1234
567890

Times New Roman Regular 96pt

타임스 뉴 로만Times New Roman은 1932년, 영국의 유서 깊은 일간지
《더 타임스The Times》를 위해 새롭게 탄생한 서체다. 타임스 뉴 로만은
신문용 본문 서체로 개발되었지만 잡지, 광고, 아이덴티티 디자인에
이르기까지 커뮤니케이션 디자인의 전 분야에서 그 위용을 떨치며
20세기에 가장 빈번히 사용된 로만 서체 중 하나가 되었다. 전통을
중시하는 보수적인 신문사에서 새로운 서체를 제작하게 된 배경에는
스탠리 모리슨Stanley Morison(1889–1967)이라는 지적이고 열정적인 인물이
있었다.

스탠리 모리슨은 불우한 가정환경 때문에 일찍부터 생계를 잇기 위해
직업을 가져야 했으나 독학으로 관심 분야인 서적 디자인, 출판의 역사
등에 관한 지식과 안목을 높여 나갔다. 스스로 돕는 이에게 기회가
주어지듯, 원하는 출판업에 종사하게 되면서 그의 지성과 능력은 빛을
발할 수 있었고 1922년부터는 근대식 조판 기계와 그 기계를 위한
서체를 제작·판매하는 모노타입사의 타이포그래피 전문가로 일하게
되었다. 오늘날 우리가 사용하는 고전적 서체 중에는 이 기간 동안 그의
안목과 연구에 의해 재조명된 것이 많다.《더 타임스》와는 모노타입에서
일하는 동안 인연을 맺었다. 모리슨은 당시 신문 디자인과 인쇄 수준이
출판계의 수준보다 훨씬 떨어진다고 생각했고,《더 타임스》의 신문
디자인에 관여하기 위해 스스로 많은 노력을 기울였다. 전문 기관을
통해 우수한 본문용 서체의 가독성 조사를 하고, 시험 조판된 신문을
제시하는 등 여러 차례에 걸친 설득으로 마침내 경영진으로부터
새로운 신문 서체의 제작이라는 크고 중대한 프로젝트를 얻어 냈다.
모리슨은 새로운 신문 서체의 방향을 '최대한 명료한 인상을 주면서
최대한 가독성이 있는 서체'로 정했다. 초기에 그가 제시한 것은
'바스커빌Baskerville', '퍼피추아Perpetua', '플란틴Plantin'이라는 세 가지
서체였다. 신문의 본문용 서체로 필요한 특성은, 같은 크기일 때 더
크게 보이고 획이 더 굵어 가독성이 높으며 가로 공간을 절약할 수 있는

abcdefghi
jklmnopq
rstuvwxy
z.,.;''"",!
?*&%@()

날씬한 비례를 가지는 것이었다. 이러한 기준으로 볼 때 바스커빌은
글자가 너무 둥글어서 공간을 많이 차지하고 퍼피추아는 획이 충분히
굵지 않았다. 스탠리 모리슨은 소문자의 크기가 커서 글자가 커 보이고
획이 굵은 편인 네덜란드 로만 서체 '모노타입 플란틴'을 모델로 하고
세리프를 더욱 뾰족하게 그려서, 획의 굵기 차이를 더욱 분명하게
드러내며 공간을 더욱 절약하는, 명료한 인상을 띤 서체를 구상했다.
'현대적 플란틴'이라는 그의 비전을 구현해 준 사람은 신문사의
디자이너 빅터 라던트Victor Lardent였다.

1932년 10월 3일《더 타임스》가 타임스 뉴 로만으로 모습을 드러내자
이 새로운 서체는 디자이너 사이에서 즉시 인기를 끌었고, 1년 후
미국에서는 이 서체를 타임스 로만Times Roman이라는 이름으로 발표,
판매하기 시작했다.

타이포그래퍼이자 역사가인 스탠리 모리슨은 평생 오직 하나의 서체를
디자인했지만 그 영향력은 막강했고 타임스 로만의 역사 또한 계속되고
있다. 현재까지《더 타임스》는 네 번의 개작—'타임스 유로파'(1972),
'타임스 밀레니엄'(1997), '타임스 클래식'(2001), '타임스 모던'(2006)—을
통해 타임스 로만과 신문의 시각적 아이덴티티를 변화하는 시대에 맞게
계승해 나가고 있다. 타임스 로만은 오늘날 대부분의 컴퓨터 OS에 기본
서체로 갖추어져 있어서 일반인의 문자 생활에 영향을 미치고 있다.
아마도 서체 중 가장 많은 사람이 그 이름을 기억하고 사용하는 서체가
아닐까 싶다.

...S (continued)

29, 1932, ERNEST EDWARD, dearly loved youngest son of the late ..er, of Clifton, Bristol, aged 74. ..ton Church, near Bristol, to-45 a.m.

30, 1932, at Bramshott, Oatlands ..., ALEXANDER FLINT, C.B., C.M.G., 84th year. Service on Wednesday, ..urch, Oatlands (Walton Station. ..ni at Weybridge Cemetery. No

30, 1932, at 21, Lennox Gardens, ..d), WILLIAM PERCIVAL FOSTER, ..-General of Irrigation in Egypt. .. Major-General Edward Horatio .. Holy Trinity Church, Brompton, ..Tuesday). Interment afterwards ..tery. (Egyptian papers, please

1, 1932, at The Cottage, Clifton, ..AY, widow of HENRY HAYNES ..f the late William Pilkington, of .. aged 66. Funeral to-morrow ..

..ct. 27, 1932, at Ballyclare, Co. ..CONALD HOLMES, Minister of therch, aged 70 years.

..1, 1932, at 27, Dorset ..N, widow of SIR CHARLES .. at Mayfield Parish Church, ..Oct. 5, at 2.30 p.m. Flowers

2, 1932, suddenly, HILDA LESLEY, .. in J. B. JARMAY, Bulkeley Hall. ..Funeral to-morrow (Tuesday).

..Oct. 1, 1932, at Oxley, Wood-..Road, eldest son of the late ..ur Brooklands, Selby, and loving ..a, Liversidge, in his 63rd year. ..use Churchyard, Huddersfield, ..at 3.30.

1, 1932, at 78, Woodstock Road, ..LINE, the last surviving child of ..ELL, of Falkland, Fifeshire, in her

..1, 1932, at Brendon, Limpsfield, ..ess, courageously borne, the REV. ..BAKTIN, eldest son of William .. Service at Oxted Church to-.. 10.15 a.m., afterwards at West .. at 11.45.

.. 2, 1932, suddenly, at her .. Road, Putney, LEWIS GRENVILLE, .. beloved husband of Ethel ..neral at Putney Vale Cemetery .. at 2.30.

29, 1932, in London, CHARLOTTE .. MOIREY, of Kensington. Requiem ..day (Monday) at Our Lady of .. mond, Works. R.I.P.

..30, 1932, the result of a motor ..LIAM ARTHUR NEWMAN, Rector ..mond Stelling, aged 67. Funeral .. Somerset, to-morrow (Tuesday). .. Memorial service Upper Hardres .. at 2.30.

..1, 1932, at Hampton Court ..MMA, wife of the late Lord ..laughter of the late Alfred Keyser.

..1, 1932, at 35, Howards Lane, .. (DAISY), the dearly loved wifete of Sussex Place, South Kensing-

..1, 1932, at 10, Orme Court, W.2. .. TOR RUBENS, aged 80. Funeral ..Green Crematorium to-morrow ..m.

..on Oct. 1, 1932, in a London .. GERTRUDE, widow of GEORGE ..atent Office, aged 75 years. ..ct. 1, 1932, at a nursing home, ..RSE SAMPSON, daughter of the late .. the Bank of England). Interment, .. Worthing, at 2.30, to-morrow

.. 2, 1932, suddenly, at a London ..TIAN SOLDAN, of 3, Cambridge ..Oct. 4. Flowers to Tookey, ..ebone, W.1.

..Oct. 1, 1932, at The Limes, ..leisure, WILLIAM STIRLING, LL.D. ..ckenbury Professor of Physiology, ..Manchester, in his 82nd year. ..suddenly. All inquiries to Messrs. ..row, Manchester.

..er 30, 1932, at Sevenoaks, ROSA .. in her 72nd year.

..Oct. 1, 1932, at Robin's Croft, ..ell, Edgware, GEORGIANA ELLEN, ..beloved wife of PERCY J. WALDRAM, ..and C. H. Waldram. Funeral at ..to-morrow (Tuesday) at 3 p.m.

..1, 1932, at 27, Stafford Terrace, ..ROSALD WALKER, Barrister, of ..Addie Temple, dearly loved husband ..lker, in his 60th year. No flowers, .. private.

.. 1, 1932, at 111, Central Hill, ..THLEIN, widow of MAJOR HARRY ..and last surviving child of the Rev. .. Rectory, Essex.

..N.—On Oct. 1, 1932, suddenly, ..ERNEST, the beloved husband of ..BLACKWOOD-PORTER, of his dearly ..loved ..house Essex, aged 77. Funeral at ..atorium, on Wednesday, Oct. 5, at ..ican papers, please copy.)

...MEMORIAM

..TIVE SERVICE

..loving memory of LIEUT. ARCHIBALD .. Batt. Royal Fusiliers, husband of .. and only son of J. Archibald and ..of "Wynnstow," Oxted, killed .. Oct. 3, 1915.

..ever-loving memory of ERNEST .. 2nd Lieut., 1st K.R.R., killed in .. Oct. 3, 1915.

..RTER.—In loving and honoured ..BLACKWOOD-PORTER, Lieutenant, ..Light Infantry, killed Battle

..emory of a most dearly loved son .. Dorset Regt., killed at Sequehart,

PERSONAL

THE same message for your happiness to-day and every day. Always the same.—M.

THE charge for announcements in the Personal Column is 10s. a line for two lines (minimum) and 5s. for each additional line. Trade announcements 25s. for two lines and 12s. 6d. for each additional line. Lost and Found notices 2s. 6d. per line (minimum two lines). A line comprises about six words. Private numbers, if added, form part of the advertisement and are charged for. Names and addresses of actual advertisers should accompany all advertisements, but not for publication unless desired, but as a guarantee of good faith. For Index to other classifications see column seven.

£40 REWARD.—LOST, on 22nd Sept., in or near Palace Theatre, DIAMOND BRACELET.—Summers, Henderson and Co., 48, Lime Street, E.C.3.

GUY'S IS ON THE DANGER LIST. Please help by sending a contribution to the Treasurer, Guy's Hospital, S.E.1.

ALCOHOLISM.—An interesting brochure on medical treatment free.—Secretary, 40, Marsham Street, S.W.1.

SUNNINGDALE, PRACTICALLY ADJOINING GOLF COURSE.—To be LET Unfurnished, self-contained ground-floor FLAT; four bed rooms, two sitting rooms, bath; South aspect; electric light, constant hot water; lock-up garage; delightful pleasure grounds, about three acres, tennis lawn, &c. Rent £165 p.a. inclusive; £125 asked for improvements, certain carpets, fittings, &c.—H. S., 20, St. James's Square, S.W.1.

"PRINTING THE TIMES."—The New Type and Headline are described, and the Reasons for the Change explained, in a Specially Written Booklet entitled "Printing the Times," which may be had free and post free on application to the Publisher, Printing House Square, E.C.4.

ALL ENGLISHMEN should join THE ROYAL SOCIETY OF ST. GEORGE.—Send for Booklet, 47, Victoria Street, London, S.W.1.

IN DESPERATION.—ERE WINTER will come an influential person offer some JOB or otherwise temporarily help young Englishman? Married; educated; capable; genuine; investigations; interview.—Please write Box Y.1641, The Times, E.C.4.

GERMAN, excellent private LESSONS, colloquial; beginners taken.—Write Box J.8, The Times, E.C.4.

TO PARENTS, &c.—University Professor and Wife (trained Nurse) offer cultured home and education to two or three children (any age); two hours; three acres; London suburb; references doctors, titled people.—Write Box M.77, The Times, E.C.4.

TO ADOPT a CHILD—apply through your vicar to The Adoption Society, Church House, Westminster.

WINTER SPORTS, ZERMATT.—Brilliant sunshine. Grand scenery. Inquire early.—C. T. U., 126, Baker Street, London, W.1. 'Phone, Welbeck 7088.

LADY will RECEIVE as Sole Guest FOREIGN or ENGLISH LADY in her well appointed flat, S.W.5 district; near Tube.—Write Box A.574, The Times, E.C.4.

MAJOR REDWAY Coaches for Promotion and Staff College. Also prepares Candidates for Commissions.—87, Bishop's Mansions, S.W.6. Putney 7315.

A NEW IDEA.—TUDOR COURT EXTENSION (18 & CROMWELL ROAD, SOUTH KENSINGTON).—Specially designed and beautifully fitted Bed-Sitting Rooms at very moderate terms; breakfasts served in Rooms, others meals at Tudor Court as required.—Call or 'phone Western 6393.

6D. a MILE, six-passenger SUNBEAM LIMOUSINE, or 50s. eight hours, 100 miles.—Sloane 5121.

ALCOHOLIC EXCESS and its Treatment. Treatise free.—Secretary, 14, Hanover Square, W. May. 3406.

DANCING.—GEM MOUFLET teaches, partners, (Near Ritz.)—11, Albemarle Street, PICCADILLY. Reg. 4629.

THE WEST END OFFICE of THE TIMES, at 72, Regent Street, W.1 (near Piccadilly Circus), contains a delightful period room, which readers will find restful and conducive to quiet thought. Assistance will gladly be given in the wording of advertisements and announcements so that they may be written to the best advantage. Remember the address: 72, Regent Street, W.1. Telephone numbers, Regent 2273, 2274, and 7400.

ARS VIVENDI BREATHING specific for ASTHMA. Mr. Arthur Lovell, Wigmore Hall. W.1.

UNWANTED False Teeth urgently required for our Dental Aid Work.—Ivory Cross, 67, Welbeck Street, W.1.

WANTED, West End, London, three-four years from February next, partly or fully FURNISHED HOUSE or FLAT; two reception, six bed; maximum 6 guineas a week; no premium.—Reeve, Rougham Hall, Bury St. Edmund's.

WE only exist by gifts of jumble. Please send generously, otherwise clubs and treats will be no more.—Rev. S. Langton, Holy Redeemer, Clergy House, Exmouth Street, E.C.1.

LADY requires 2½ years wishes to RECOMMEND cooking, service, and comfort offered at 122, SLOANE STREET, where large double room is vacant now.—'Phone Sloane 4761.

TUTOR WANTED for boy aged 4½; not governess; good salary, resident in country house, travelling expenses paid, and board necessary on leaving to man who has done well.—Write, with testimonials, references, and stating experience, to Box K.1431, The Times, E.C.4.

6D. MILE LIMOUSINES.—99, Buckingham Palace Road. 'Phone, Vic. 1025 or Addiscombe 1000.

SPEECH!—Classes and private lessons in public speaking.—Garrett, Lombard House, Little Britain, E.C.1.

AT FIVE SHILLINGS a line it is impossible to describe my model DEVON COTTAGE, I can give you the ideal and are prepared to pay £2,000 for it write Box W.962, The Times, E.C.4.

GENTLEWOMAN seeks POST, COMPANION-HOUSEKEEPER to another lady; gardening, animals fond of country, literature, art.—Write Box W.961, The Times, E.C.4.

VERY grateful thanks to St. Philomena for wonderful favours received and to come.

FOR SALE, SHROPSHIRE, MODERN RESIDENCE, comprising three reception and five bed rooms, &c.; company's water, gas and electric light; also garages, stabling, cottage and paddock; vacant possession.—For further particulars and orders write Box Y.1649, The Times, E.C.4.

BIJOU COUNTRY RESIDENCE of character, four miles SUSSEX COAST, in 23 acres; every modern convenience; perfect order; seven bed, two bath, three reception, and delightful lounge; cottage and lodge; garages; most attractive grounds; well away from traffic. For SALE FREEHOLD.—Write Box Y.1652, The Times, E.C.4.

GENTLEMAN leaving Town compelled LET beautiful FLAT, Albert Court; Unfurnished; five bed, two reception; constant hot water, central heating; luxuriously appointed. Rent £425 p.a.—Write Box Y.1653, The Times, E.C.4.

DOCTOR and Wife would welcome child to share home and attend morning school with own girl of six; every care and comfort; large garden; Surrey.—Write Box Y.1661, The Times, E.C.4.

SOUTH DEVON, close to sea.—Roadside GUEST HOUSE, exceptionally well appointed, valuable furnishings; seven bed rooms, three reception rooms, two bath rooms; garage; charming gardens; most of the

PERSONAL

"WISDOM is the principal thing; therefore get wisdom: and with all thy getting get understanding. Exalt her, and she shall promote thee; she shall bring thee to honour, when thou dost embrace her."—Prov. iv. 7, 8.

£5 NOTE GRATEFULLY RECEIVED from an ANONYMOUS DONOR, who writes:—"May I ask you, in His Name, to accept this with the hope that do.... Trusting it may help yet another TIRED and NEEDY LIFE to have the PRIVILEGE and BENEFIT of REST at THE RETREAT, MALDON."—FUNDS, VERY GREATLY NEEDED, will be thankfully acknowledged by the Secretary. ST. GILES' CHRISTIAN MISSION and WHEATLEY'S HOMES, 15, Gray's Inn Road, London, W.C.1.

BANK of ENGLAND.—RECLAIMED REDEMPTION MONEY and DIVIDENDS, No. 17063J4.—APPLICATION having been made to the Governor of the Bank of England to direct the PAYMENT of the £50 Registered £5 per Cent. National War Bonds, 1927, and £50 Registered 5 per Cent. National War Bonds, 1928, Second Series, formerly in the name of MARIA ESTHER BADGER SIMPSON of Defford Road, Pershore, Worcestershire, Spinster, which Redemption Money was paid over to the Commissioners for the Reduction of the National Debt in consequence of having remained unreceived. Notice is hereby given that, on the expiration of three months from this date (October 3, 1932) the said Redemption Money and the unpaid dividends will be PAID to HERBERT BASIL HARRISON, Solicitor, and ARTHUR WILLIAM SMITH, Chemist, both of Pershore, Worcestershire, Administrators de bonis non of the estate of the said MARIA ESTHER BADGER SIMPSON, now deceased; they having claimed the same, unless some other claim therein shall in the meantime be made and sustained.

SIR PHILIP BEN GREET can arrange performances of Shakespearean Plays and Old English Comedies at schools, &c., during autumn and winter. Pastoral Plays in the summer.—Address care of 40, Chandos Street, Strand, W.C.2.

"READING THE TIMES."—An Illustrated Guide to the Contents and Make-up of the Paper for those who are not yet regular readers free and post free on application to the Publisher, Printing House Square, E.C.4.

WHEN YOUR SON LEAVES SCHOOL send him out to South Africa without wasting time. Give him a fine, free life as a farmer. Three years' training given gratis; then moderate capital buys his own land. Illustrated booklet from "1820 Memorial Settlers' Association, Dept. T.O.J., 199, Piccadilly, W.1.

DANCING SCHOOL.—Lady wishes to SELL her well-established SCHOOL of DANCING in a fashionable South Coast Town, large, splendid ballroom, and spacious accommodation. Price £1,000 (part might remain).—Write Box "Principal," care of Davies and Co., 95, Bishopsgate, E.C.2.

C.H.W. Patients and friends of the Chelsea Hospital for Women sometimes send Gifts in Kind. These are always very welcome.—Arthur Street, S.W.3, and at the Convalescent Home, West Hill, St. Leonards-on-Sea.

VENETIAN GENTLEMAN, University Graduate, gives ITALIAN LESSONS.—Write Box M.138.

LEARN to WRITE ADVERTISEMENTS and earn from £5 to £20 per week. Unique offer open to those writing for our free book, "Advertising as a Career."—Dixon Institute of Advertising, Dept. 70, 195, Oxford Street, London, W.1.

HILLMAN WIZARD SALOON de LUXE, delivered July, 1932; mileage 2,000; perfect condition; £250.—Chauffeur, 43, Winchester Street, S.W.1.

PORTRAITS in OIL from Life. Posthumous, or Photograph will be painted by well-known exhibitor R.A.—Write Box W.961, The Times, E.C.4.

GERMAN—PRIVATE LESSONS by NATIVE UNIVERSITY GRADUATE.—Write Dr. H. W., 125, Westbourne Terrace, W.1.

RIDING GUESTS and PUPILS.—Moderate inclusive terms.—White Hill Riding School, Swanage.

GARAGE, Chauffeur's Flat, WANTED, near Portland Place.—Write Box W.1630, The Times, E.C.4.

MANNEQUINS.—LADIES trained to fill Posts.—London Mannequin School, 259, Oxford Street, W.1.

WELL FURNISHED FLAT, six bed, &c., overlooking Kensington Gardens. Rent 12gns., or offer.—'Phone Western 2840.

LADY wishes PUPILS, SPEAKING, READING, DECLAMATION.—Write Box Y.1630, The Times, E.C.4.

WANTED, two or three PAYING GUESTS for two or three months or longer; distinguished house West Sussex; every comfort; garage, stabling; 5 guineas a week each.—Write Box Y.1634, The Times, E.C.4.

EYE WORK.—Would retired doctor with knowledge of eye work give honorary services old-established Eye Institution? Pleasant Western town.—Write, stating experience, Box Y.1650, The Times, E.C.4.

A "ALL BRITISH CAMPAIGN." Established 1925.—43, Bedford Street, W.C.2.—Founder George Ernest Osmond.

INDIVIDUAL TUITION for School Certificate, Matriculation and other examinations.—Redcliffe Tutorial, 50, Redcliffe Square, S.W.10. Flaxman 0452.

WIFE of RETIRED NAVAL OFFICER, devoted and experience children, wishes to take in one or two; happy, healthy home. Hants coast; every loving care; low terms; good day schools; not antagonistic; Christian Science preferred.—Write Box Y.1632, The Times, E.C.4.

AUTOGRAPH Letters and MSS.: modern authors and others; fine private collection: first reasonable offer; will reciprocate.—Write Box Y.1623, The Times, E.C.4.

TRAINED NURSE, young, experienced voyager, like TAKE INVALID or CHILD ABROAD.—F. C., 82, Gloucester Road, S.W.7.

WHAT AM I TO READ NEXT ?—For valuable suggestions without obligation send your name on a postcard to Box Y.1636, The Times, E.C.4.

WHAT can RADIUM do for CANCER ? Help our Cancer Research Department to answer this question.—The Middlesex Hospital, London, W.1.

"O GOD, BRING MY GEORGE BACK," is the nightly prayer of this aged mother; £35 will establish him in promised post; a great chance; full story no application. Please help.—Secretary, London Police Court Mission, 37, Gordon Square, W.C.1.

VALET REQUIRED by elderly gentleman; high wage; 30-40; must be highly intelligent and have good memory (one who has had some nursing experience preferred, but not essential; good packer, used to travelling; physical fitness essential. Can any doctor or other person knowing such a valet personally recommend ?—Letter must give full particulars of experience, references, &c.—Write Box K.1428, The Times, E.C.4.

WRITE for PROFIT.—Send for free Booklet.—Regent Institute (77G), Palace Gate, W.8.

Of course the children (9 and 7) don't know why their father takes their mother's place and keeps them clean and does without that they may be fed. He, a boot repairer, is hindered by unemployment. Will you help father and children by your gift towards £10 to buy tools, leather, and pay rent to give him a start ? Cheques, &c., Preb. Carlile, "Loving Father," Church Army, 55, Bryanston Street, W.1.

PERSONAL

HOME TIES, and many difficulties keep me. Can never forget.

TO LET or SELL.—Beautifully FURNISHED Country COTTAGE; 50 yards from lovely golf; private road. Five bed rooms, three reception, four lavatories, three bath rooms; radiators every room; lovely garden, views, verandah, lawn; 18 miles London, 60ft. above sea level.—Box A.580, The Times, E.C.4.

To be LET, FURNISHED HOUSE, cosy, economical, newly decorated throughout; convenient for Charing Cross, &c., HAMPSTEAD GARDEN SUBURB, near Heath, four bed, three sitting, good offices, bath room, two w.c.s, loggia, garden, garage, telephone. Electric light, power throughout; gas cooker, fires, and hot water; large and open fires available. Four guineas.—Write Box A.579, The Times, E.C.4.

THE VICAR of TEDDINGTON having to move wishes to SELL his HOUSE cheaply to a Catholic who would value. St. Albans, Teddington.

BEFORE SHOPPING READ the ADVERTISEMENTS of the following firms in to-day's issue :—Marshall and Snelgrove, page seven; Debenham and Freebody, pages 10 and 17 ; Selfridge's, page 10; Harvey Nichols, page 11; National Fur Company, page 12; Bradley's, page 13; Peter Robinson, page 17; Burberrys, page 18; Smartwear, page 18; Herrods, page 19; Dickins and Jones, page 21; Robinson and Cleaver, page 21.

COUNTESS RECEIVES GUESTS in VIENNA; central position; opportunity learning German; young society, music, skating, introduction society, dancing; moderate terms.—Write Box Y.1625, The Times, E.C.4.

INVALID LADY, unable to walk, would greatly APPRECIATE little HELP to purchase artificial leg, or gift of few books.—Write Box Y.1624, The Times, E.C.4.

MOULDS or MATRICES of Periodicals, Books, &c., required for Overseas printing; subjects must be non-dated.—Details or proofs to be sent to Box K.1435, The Times, E.C.4.

MENTALLY BACKWARD.—Few young gentlemen received.—Mr. and Mrs. Loveless, Woburn Sands, Bucks.

TOBACCO.—Nine years' administrative Manufacturing experience, Belgium, Denmark, Far East, Public School, age 28, desires position with good prospects by any branch tobacco business.—Write Box Y.1657, The Times, E.C.4.

HOLIDAYS are over. Make a Winter hobby of knowing London with the London Rambling Society. 'Phone 1733 Langham.

MAKE YOUR CHOICE of a CAR from the selection offered under "Motor-cars," &c., on page two.

SIR REGINALD KENNEDY COX urgently APPEALS for JUMBLE badly needed by Dockland for winter work.—Do please send clothes, furniture, anything to 41a, Adam Mews, W.1. All gratefully received.

PROFESSIONAL man and wife require BED ROOM and SITTING ROOM, with breakfast, in modern private house or flat, other meals optional; W.1 or Knightsbridge.—Write Box 2377, The Times, 42, Wigmore Street, W.1.

KENNEL FARM AND AVIARY
3 lines 4s. 6d. (minimum)

DOGS

AIREDALES (Lt.-Col. Richardson's world-known for protective purposes. Also first-class pedigree Fox, Cairn, Scotch Sealyhams, Cockers, Pups, Adults, Companions or Show. Export arranged.—Clock House, Byfleet, Surrey. Easy car drive or Green Line, Tele. 2740.

A TREASURE from the LAND of SCOTT.—Nothing is so terrifying to burglars as the low growl and savage look of the DANDIE DINMONT; not half of the hold-ups would take place if a Dandie Dinmont was seen in the car. You can always get a good one from Ex-Provost Dalglish, Galashiels.

BAKER STREET DOG BUREAU, 10, Baker Street, W.1.—Charming Cairn Terriers, Golden Spaniels, Aberdeens, Sealyhams, and Wire-haired Terriers; beautiful selection always on show. Trimming and shampooing by animal expert. Telephone, Welbeck 5359.

CAIRNS, puppies and adults, gay and healthy, champion pedigrees; lovely colours.—Miss Haines, Cairn Holt, Crawley. 'Phone 227.

CHAMPION bred show bench and Field Trial Golden Retriever Puppies. Best dogs. Others 4gns.—Hunt, Ottershaw, Chertsey. 'Phone, Ottershaw 12.

DACHSHUNDS—Smooth red and black and tan. All for sale; champion blood.—Mrs. Loder, 5th and 6th, Allan, Chipperfield, Herts. Kings Langley 7410.

GREAT DANES, 4 fawn bitch puppies, two 7 months black bitches; house trained; cheap to clear; lovely dog pups.—Parsons, Ferring, Worthing.

GREYHOUND, extra good, live or electric hare; great bargain to immediate purchaser, £12 12s.—Moseley, 60, Alma Street, Taunton.

GRIFFONS BRUXELLOIS.—The VULCAN KENNELS claim to have the largest selection in England of these charming puppies for sale—nearly 20 to choose from. Every type and colour.—The Hon. Mrs. Ionides, Orleans House, Twickenham. (Popesgrove 2580.)

HIGH-CLASS SALUKIS : Ch. Sarona Kelb Strain; 18 months old; £10 each.—Miss Ridgway, Blythe Bridge, Stoke-on-Trent.

HOME wanted for house-trained Pedigree Dog. SEALYHAM; 16 months; 9 guineas.—Write Box M.146, The Times, E.C.4.

IRISH SETTER DOG, 2½ years, winner of several prizes, for sale cheap to good country home as pet; lovely head, beautiful coat and colour; house trained over distemper.—Write Box Y.1663, The Times, E.C.4.

PEDIGREE COCKERS, reds and blacks, puppies and adults, both sexes. Some house-trained. From 4gns.—Hunt, Ottershaw 12.

PEDIGREE SMOOTH FOX TERRIER PUPPIES, fir for show or work, from puppies; from 3 guineas.—Harvey-Dixon, Tutnall, Bromsgrove.

PEDIGREE WIRE-HAIRED TERRIER PUPPIES for SALE; champion strain.—Apply Vilnus, Luttrells Cottage, Hawley, Hants.

PEKINGESE.—Miss Frampton, world's record winning Puppies from 4gns., miniatures and whites a speciality; 5 minutes from Olympia.—'Phone, Riverside 2757, 67, Hammersmith Bridge Road, S.W.6.

PEKINGESE.—The Ifield Pekingese Kennels have some lovely adults and puppies for sale at reasonable prices; all champion bred.—Apply Mrs. Whitehead, Ifield Hall, Crawley, Sussex. Tele., Crawley 73. Or 105, Piccadilly, W.1. Tele. Mayfair 2668.

PEKINGESE.—"The Fowling" pure white and coloured Puppies and Adults, champion bred.—Mrs. Elkan, 10, Hamilton Terrace, N.W.8. Cunningham 1980.

SMART WEST HIGHLAND WHITE TERRIER DOG, 14 months ; house trained ; good guard ; 7gns.—Gruce, Green Bank, Parkgate Road, Mollington, Chester.

THE VULCAN KENNELS have a large selection of Adorable CAIRN DOG PUPPIES for SALE at very reasonable prices.—Apply The Hon. Mrs. Ionides, Or-

BUSINESS OFFERS
3 lines 15s. (minimum)

FIFTY-FOUR YEARS in FLEET STREET equalled series of advertising successes, are development of many famous businesses from beginnings to National status by sound counsel vertising, continually adapted to ever-changing tions. Proved experience combined with analytical of the business of advertising, for which the analysis of the business, and counsel in every look, the wisdom of one combined with the experience of youth. Full evidence willingly submitted at view, without obligation.—Apply Principal "Smiths' Advertising Agency, Ltd., 100, Fleet London, E.C.4.

AN OPPORTUNITY to JOIN First-class B is offered to gentleman of good educational tional prospects with salaried position and profits. Qualification £3,000 (secured and reset Full particulars at interview only to principal.—Box K.1411, The Times, E.C.4.

SUBSTANTIAL NET INCOMES up to £1,000 p.a. are being made by owners of a much-needed public utility service, the British requiring only ordinary business ability and capital of about £1,000. This proposition is an investment or a business, and only exists in all towns of 10,000 or over.—For full and terms apply to James Armstrong and Co., Queen Victoria Street, London, E.C.4.

START a POSTAL BUSINESS of your own profitable. Send 1½d. stamp for particulars £4 made £1.720 in one year.—(B) Hand and High Holborn, W.C.1.

A1 INVESTMENT OPPORTUNITY.—Sum £50,000 (with or without active participation) available to acquire interests rela important industrial development and rate scheme. Unquestionably one of the best open for consistent profit-making and capital appreciation England. Particulars sent on request and invited.—Write Box W.928, The Times, E.C.4.

CONGENIAL HEALTHY OCCUPATION assured future offered to several energetic MEN able INVEST £2,500 each and by large Farming Company of national importance no ing to take full advantage of new tariffs; knowledge necessary provided willing to learn progress.—Write Box A.410, The Times, E.C.4.

OPPORTUNITY for MANUFACTURERS.—business expansion form desires to dispose facturing rights and COMPLETE TOOLS for an article of ATTRACTIVE NOVELTY, made sheet metal stampings. Absolutely unique seller at all stores and tobacconists at 1s. 6d. Supplied to many foremost stores. Excellent profit-making out competition. Tools complete ready for £475.—Write Box K.1434, The Times, E.C.4.

UNIQUE OPPORTUNITY for INVESTMENT in sound county weekly newspapers pay 10 per cent. Principals, accountants, or solicitors only.—Write Box Y.1656, The Times, E.C.4.

OLD-ESTABLISHED LONDON LETTERPRESS PRINTERS propose forming Private Company require GENTLEMAN to JOIN BOARD wh substantial connexion and can make small investiment welcomed, but must produce preceipts.—Excellent opportunity for acquiring interests already on directorate of other companies.—M.140, The Times, E.C.4.

WOMAN PARTNER (over 30) WANTED ive Educational Bureau ; must be new ideas ; good interviewer ; ability to write Training given to suitable candidate. Investments Box Y.1647, The Times, E.C.4.

ARNOLD and Co., Southern House, Cannon Station, E.C., established 40 years, have for sound Manufacturing and other Businesses.

TEA TRADE.—An excellent opportunity has for retired Planters, Farmers, &c. ; very little required.—Write Box Y.1646, The Times, E.C.4.

FOREIGN IMPORTERS REQUIRING GOODS of every description will find in an effective medium for securing contact with lecturers and buyers. Similarly those in a position to supply certain manufacture goods for export may find their products suitably expressed in opening up new connexions. Orders are actually entering many firms who are showing their initiative and enterprise, by proper who want their names and addresses and the the goods which can be supplied.

WELL-CONNECTED PERSONS able themselves actively and eventually with invited to write for particulars of the former Holding Syndicate to market an assimilated advantage of the roads and which industrial made compulsory on public service vehicle Box M.43, The Times, E.C.4.

GENTLEMAN aged 30, determined to and ACQUIRES POSITION in which common perseverance are essential, considerable found Box A.570, The Times, E.C.4.

GENERAL, BONDED, SUFFERANCE WAREHOUSES, Thameside, City, of including Wines, Spirits, desire develop. Po sidered on merits.—Write Box Y.1633, The T

COUNTRY FIRM of PRINTERS, one ho trade in daily delivery, are open to consid printing of a mid-weekly or weekly newsp vary, moderate charges; efficient service; date plant ; good work.—Write Box 547, R London, W.C.2.

CITY RESTAURANT, close to the BAN £150. Established over a century. Proc cludes equipment, goodwill, and valuable ass WAY and WALLER, 7, Hanover Square,

ACCOUNTANT, C.A. A REQUIRED for progressive business as prospects. INVESTMENT £5,000. Princip.—Write Box 0475, The Times, 72, Re W.1.

AN EXCEPTIONAL OPPORTUNITY with an £3,000-£5,000 to join Inve and Manufacturer of a high-grade Autom in demand in all countries (one willing to co—position on the Continent ; a big income and World's rights to a suitable applicant. Full tion invited and references exchanged.—M.142, The Times, E.C.4.

FILTRATION.—A Company having a new Method of filtration which is superior methods as regards capital cost, cleanness a ance costs, simplicity, efficiency, and pu to is prepared at once to instal a few count without cost or obligation to prove it.—Pre firms dealt with.—Reply with main particula treated and daily tonnages handled (informal regarded as confidential) to A.B.C. care Rowe and Son, Advertisement Contractors, Broad Street, E.C.2.

BUSINESSES FOR SALE
3 lines 7s. 6d. (minimum)

A DELIGHTFUL RESIDENTIAL and

1932년 10월 3일자 영국의 《더 타임스》 신문.
새로운 서체로 인쇄되었음을 알리고 있다.

모빌사가 후원하는 TV 프로그램 시리즈를 알리는
포스터 디자인, 이반 체르마예프Ivan Chermayeff,
1977년, 미국.

독일의 음반 레이블인 ECM의 CD 재킷 디자인.
바르바라 보이어슈, 1995년, 독일.

미국에 타임스 로만 서체를 소개하기 위한 책자
디자인. 보도니, 가라몬드와의 비교를 통해 서체의
특징을 보여 주고 있다. 1930년대, 미국.

abcdefgh

BODONI

abcdefgh

TIMES NEW ROMAN

'x' height →

abcdefgh

GARAMOND

Fig. 5 • Times New Roman is here compared with Bodoni and Garamond, two of the most popular types in general use. As in the preceding examples, 18-point Times New Roman is shown, in identical enlargement, with 24-point of the others. Notice that Times New Roman is optically equal to the others, yet its compact fitting permits considerable gain in the number of letters per line.

Times New Roman possesses three distinct merits: strength of line, firmness of contours, and economy of space . . . Bodoni is noted for its flat, prominent serifs and dazzling thick and thin strokes . . . Garamond has stubby, irregular serifs and tall ascenders.

With its angled serifs closely bracketed to the main strokes, Times New Roman may be classified as 'modernized old-face'—coming as it does 400 years after 'oldstyle' Garamond, and 200 years after so-called 'modern' Bodoni.

The actual type used for the above enlargement is printed at the right.

abcdefgh

abcdefgh

abcdefgh

← *EDITORIAL PAGE FROM THE AMERICAN MAGAZINE*

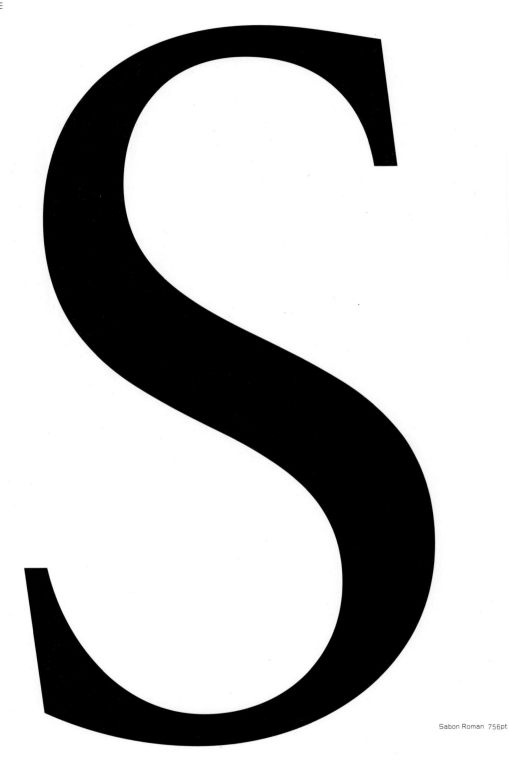

Sabon Roman 756pt

Sabon

A gift left by the giant of typography, Jan Tschichold.

타이포그래피의 거장 얀 치홀트가 남긴 선물

WHAT	WHEN	WHERE	WHY	WHO
사봉	1967년	독일	1960년대 인쇄 환경이 요구하는, 보다 가독성 있고 경제적인 새로운 본문용 서체	얀 치홀트 Jan Tschichold (1902-1974). 독일 출신의 타이포그래퍼이자 디자이너로 모던 타이포그래피 이론서 『신 타이포그래피』, 『타이포그래픽 디자인』 등의 저서를 남겼다. 나치의 박해로 스위스로 이주해 평생에 걸쳐 알파벳 레터링과 타이포그래피를 연구했다.

ABCDEF
GHIJKL
MNOPQ
RSTUVW
XYZ1234
567890

Sabon Roman 96pt

『신 타이포그래피Die Neue Typographie』(1928)라는 이론서로 20세기
모던 디자인 운동의 정신과 형태를 그래픽 디자인과 타이포그래피
영역으로 확장한 얀 치홀트Jan Tschichold(1902–1974)는 평생을 알파벳
레터링과 타이포그래피 연구에 몰두한 타이포그래퍼였다. 그는 인쇄와
출판업이 발달한 독일 라이프치히에서 간판 제작자이자 레터링
디자이너의 아들로 태어나 일찍부터 글자를 둘러싼 조형의 영역에
관심을 두었다. 그는 열일곱 살에 그래픽 아트와 서적 제작 아카데미에
들어가 캘리그래피, 글자 조각, 제본 등 인쇄와 출판 전문가가 되기 위해
본격적으로 공부하기 시작했다. 수백 년에 걸쳐 존재해 온 서예와 명각
글자를 접하며 과거의 훌륭한 작업들과 교감하던 젊은이에게 러시아
구성주의나 바우하우스에서 진행되던 모던 디자인의 모습은 역사와
결별한 새로운 형태로 매우 새롭고 흥분되는 것이었다. 20대의
얀 치홀트는 모던 디자인을 타이포그래피와 그래픽 디자인으로
해석하는 일련의 작업들과 이에 대한 열정을 명료한 이론으로 정리한
저술로 모던 타이포그래퍼로서 강한 족적을 남겼다.
타이포그래퍼 얀 치홀트 인생의 제2막은 나치의 모던 디자인 운동
박해로 말미암아 스위스로 망명하면서 시작되었다. 그는 출판사의
타이포그래피 디렉터로 일하면서 서체와 타이포그래피에 대해
더욱 진지한 자세와 전문적 식견을 갖추었다. 북 타이포그래피의
대가로 인정받아 영국 펭귄북스의 타이포그래피 고문으로 위촉되어
'펭귄북스를 위한 식자植字 규정Penguin Composition Rules'이라는
타이포그래픽 시스템을 구축한 것은 그래픽 디자인 역사의 중요한
사건이었다. 그는 스위스의 여러 출판사, 제약회사 등의 타이포그래피
고문을 생업으로 삼으면서 남다른 소명 의식으로 서구 서체의 역사와
뛰어난 명각 글자, 캘리그래피, 레터링, 활자 디자인 등을 찾아 연구했다.
주옥같은 글자 디자인을 모아 놓은『알파벳과 레터링 보감Treasury of
Alphabets and Lettering』(1952)은 이렇게 탄생했다.

abcdefghi
jklmnopq
rstuvwxy
z.,:;''""!
?*&%@()

Sabon Roman 96pt

그의 모든 업적 중 현재의 디자인 현장에서 가장 생생하게 살아 숨 쉬는 것은 서체 '사봉'일 것이다. 사봉은 1960년 독일 인쇄업자들의 새로운 본문용 서체에 대한 요구에서 출발했다.

평생에 걸친 연구와 실무 경험으로 서체에 대한 해박한 지식과 안목을 갖춘 환갑을 넘긴 디자이너에게 이 프로젝트는 자신의 일생을 하나의 새로운 생명으로 탄생시키는 것과 같은 의미를 지녔을 것이다. 새로운 본문용 서체에 대한 요구사항은 다음과 같았다. 첫째 당시 사용하던 세 가지 금속활자 조판 기술, 즉 손 조판과 라이노타입, 모노타입의 기계 조판에 사용될 때 그 모양이 서로 다르지 않게 인쇄되어야 한다는 점, 둘째 가독성이 좋아 모든 인쇄 목적에 활용할 수 있어야 한다는 점, 마지막으로 공간을 절약하는 서체여야 한다는 점이었다.

1967년 얀 치홀트가 새로운 서체를 탄생시켰고, 이는 가라몬드의 우아함을 유지하면서 크기와 굵기 면에서 더욱 가독성이 있으며 당시 가장 보편적 본문용 서체인 모노타입 가라몬드보다 폭이 5퍼센트 정도 좁아서 경제적인 서체였다. 서체의 이름은, 무수히 많은 가라몬드나 가라몽의 제자였던 로베르 그랑종Robert Granjon의 서체인 그랑종 등과 구별하기 위해, 16세기에 가라몬드 활자를 프랑크프루트에 들여왔다고 전해지는 자크 사봉Jacques Sabon의 이름을 따서 지었다. 얀 치홀트는 자크 사봉이 프랑크프루트에서 운영하던 인쇄소에서 만든 가라몬드의 견본 인쇄물type specimen에 바탕을 두고 사봉을 디자인했다.

사봉은 미국의 그래픽 디자이너 브래드버리 톰슨Bradbury Thompson이 디자인한 『워시번 대학 성경Washburn College Bible』의 서체로 선택되어 종래의 성경책 디자인에서 벗어난 참신한 시도를 보여 주는 데 활용되었다. 이 성경책은 본문 크기를 크게 하고, 기존의 양끝 맞추기 정렬이 아닌 좌측 정렬로 글줄을 배열했으며, 읽는 리듬과 의미 단위를 고려해 글줄을 끊어 주어, 텍스트를 보다 이해하기 쉽도록 디자인했다. 각 장의 시작에는 내용과 관련된 명화를 삽입하여 주요 사건을

강조했는데, 이는 성경을 읽는 시간과 경험의 질을 높이는 디자인이었다.

사봉의 본문용 서체로서의 유용함은 현대 프랑스를 대표하는 서체 디자이너인 장 프랑수아 포르셰즈Jean Francois Porchez(1964–)의 서체 사봉 넥스트Sabon Next 덕분에 다시금 주목을 받았다.

얀 치홀트의 사봉은 레귤러와 볼드의 두 가지 굵기로 디자인되었지만 사봉 넥스트는 다섯 개의 굵기와 제목용 폰트, 이탤릭, 전문가를 위한 폰트 등을 갖추고 어떤 종류의 타이포그래피 작업도 모두 해결할 수 있는 완전한 사봉 패밀리를 제공하기 때문이다. 포르셰즈는 얀 치홀트가 사봉을 만들 때 기계 조판용 서체를 디자인하기 위해 희생할 수밖에 없었던 디테일을 복구하고 디지털 폰트 사봉을 보다 균형감 있게 다듬었다.

높은 안목을 지닌 완벽주의자 얀 치홀트가 현재 살아 있다면 사봉의 뒤를 잇는 사봉 넥스트에 대해 어떤 평을 내릴지 자못 궁금해진다.

사봉 서체를 위한 스케치. 얀 치홀트, 1965년.

Page 3

The First Book of Moses called Genesis

Genesis

1:1 In the beginning
God created the heaven and the earth.
2 And the earth was without form, and void;
and darkness was upon the face of the deep.
And the Spirit of God
moved upon the face of the waters.

3 And God said,
Let there be light:
and there was light.
4 And God saw the light, that it was good:
and God divided the light from the darkness.
5 And God called the light Day,
and the darkness he called Night.
And the evening and the morning
were the first day.

6 And God said,
Let there be a firmament
in the midst of the waters,
and let it divide the waters from the waters.
7 And God made the firmament,
and divided the waters
which were under the firmament
from the waters
which were above the firmament:
and it was so.

8 And God called the firmament Heaven.
And the evening and the morning
were the second day.

9 And God said,
Let the waters under the heaven
be gathered together unto one place,
and let the dry land appear:
and it was so.
10 And God called the dry land Earth;
and the gathering together of the waters
called he Seas:
and God saw that it was good.
11 And God said,
Let the earth bring forth grass,
the herb yielding seed,
and the fruit tree yielding fruit after his kind,
whose seed is in itself, upon the earth:
and it was so.
12 And the earth brought forth grass,
and herb yielding seed after his kind,
and the tree yielding fruit,
whose seed was in itself, after his kind:
and God saw that it was good.

↑
「워시번 대학 성경」 디자인. 브래드버리 톰슨.
1979년, 미국.

↗
스코틀랜드의 스털링 지역 의회 아이덴티티 디자인.
매클로이 코츠Mcllroy Coates Ltd., 1993년, 영국.

Housing Benefits
Customer Contracts

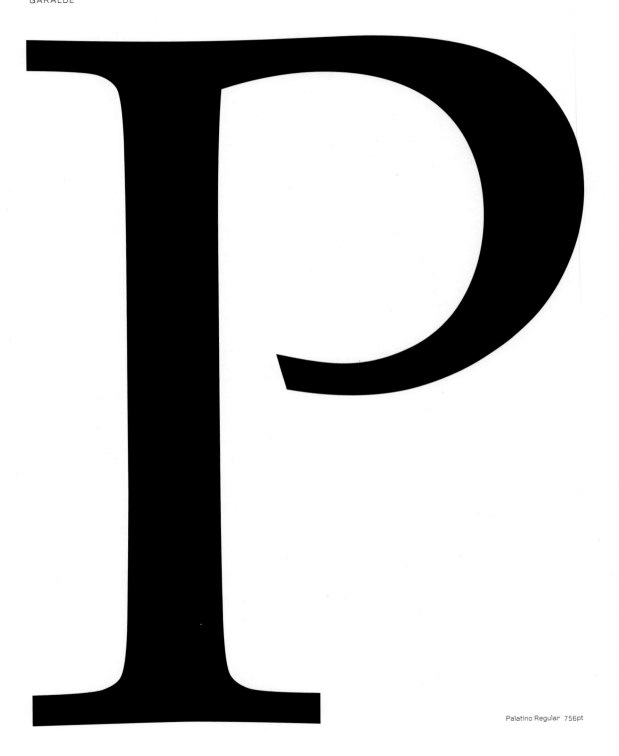

Palatino Regular 756pt

Palatino

A roman typeface that captures the vibrancy of penmanship.

펜글씨의 생동감이 특징인 로만 서체

WHAT	WHEN	WHERE	WHY	WHO
팔라티노	1948년	독일 라이노타입사	16세기 달필가의 펜글씨가 지닌 우아함과 생동감을 품은 세리프 서체	헤르만 차프Hermann Zapf (1918-2015). 독일의 서체 디자이너이자 북 디자이너, 그래픽 디자이너. 세리프 서체로 멜리어Melior, 차프 챈서리Zapf Chancery, 산세리프 서체로 옵티마Optima, 스크립트 서체로 차피노Zapfino 등 수십 개의 독창적 서체를 디자인했다.

ABCDEF
GHIJKL
MNOPQ
RSTUVW
XYZ1234
567890

Palatino Regular 96pt

팔라티노는 가독성이 뛰어나다. 본문용 서체가 갖추어야 할 적절한
굵기와 적당한 소문자 높이가 본문을 같은 환경에서 잘 읽히게 한다.
그러나 팔라티노에는 가독성이라는 장점을 넘어선 특별함이 있다.
펜글씨가 가진 자연스러운 획의 방향과 굵기, 끝맺음의 자유로움이 글자
하나하나의 형태에 살아 있으면서도 전체적으로 돌에 새겨진 글자가
주는 것 같은 균형미와 위엄이 흐른다. 이러한 특별함이 팔라티노를
화려한 제목용 서체의 영역으로 불러들일 때 이 서체는 맡은 바 역할을
톡톡히 해낸다.

팔라티노는 독일 출신의, 현 시대에 가장 영향력 있는 서체 디자이너 중
한 사람인 헤르만 차프Hermann Zapf(1918–2015)가 디자인한 로만 서체로,
펜글씨의 성격이 특징적이다. 그는 자신의 첫 이탈리아 여행에서
이 서체에 대한 영감을 받았다고 밝힌 적이 있으며, 팔라티노라는
이름은 16세기 르네상스 시대의 달필가였던 지오반니 바티스타
팔라티노Giovanni Battista Palatino의 이름을 딴 것이다.

헤르만 차프는 10대 시절 지방 인쇄소의 견습공으로 일을 시작했다.
열일곱 살 때 그는 당시 독일의 유명 캘리그래퍼이자 서체 디자이너인
루돌프 코흐Rudolf Koch의 전시에 큰 감명을 받아 캘리그래퍼가 되기로
결심하고 루돌프 코흐와 영국의 에드워드 존스턴Edward Johnston 등이
쓴 캘리그래피 관련 책과 교본 등으로 독학을 했다. 루돌프 코흐의
아들인 파울 코흐Paul Koch와 일하면서 본격적으로 서체 제작과 인쇄에
관한 기술을 배웠으며, 이곳을 거쳐 프랑크푸르트에 있는 서체 회사
스템펠Stempel에 정착해 아트 디렉터로 일하는 동안 제2차 세계대전
후 타이포그래피의 영역에 큰 영향을 끼친 중요한 서체를 여러 개
만들어 냈다. 헤르만 차프는 1948년 팔라티노를 만들면서 라이트
버전의 본문용 서체 알두스Aldus, 또 팔라티노와 함께 쓰면 좋은 제목용
서체인 미켈란젤로Michelangelo와 시스티나Sistina를 함께 디자인해
팔라티노 중심의 서체 가족을 만들었다. 세 개의 개별 서체를 묶은 이

abcdefgh
ijklmnop
qrstuvw
xyz.,:;''""
!?*&%@()

Palatino Regular 96pt

서체 가족은 2005년 라이노타입에서 팔라티노 노바Palatino Nova라는
이름의 디지털 서체 패밀리로 통합하여 출시되었다. 그는 캘리그래퍼로
출발하여 금속활자, 사진 식자, 디지털 폰트 시대를 두루 거친 서체
디자이너였다. 1977년부터 10여 년간 미국 로체스터 공과대학의
타이포그래픽 컴퓨터 프로그램 교수로 재직하면서 타이포그래피의
디지털화에 공헌하기도 한, 기술에 대한 이해가 뛰어난 디자이너였다.
팔라티노의 우아한 특성이 잘 드러난 디자인 프로젝트 중 하나로 영국
페이버 앤드 페이버Faber and Faber 출판사의 책 표지 디자인이 있다.
이 표지 디자인의 성공 요인은 이 출판사의 책을 다른 출판사의 책과
구별짓는 하우스 스타일의 개발이었다. 영국의 토털 디자인 전문회사
펜타그램Pentagram의 파트너 존 매코널John McConnell은 출판사의 로고와
책의 제목, 저자를 알리는 간단한 패널 디자인을 고안했고, 이 패널에
책의 향기를 불어넣을 서체로 팔라티노를 선택했다. 일관성 있는 패널
디자인은 일러스트레이션이나 사진 등 함께 등장하는 시각 요소를
돋보이게 하기 때문에 개별 출판물에 각각의 색깔을 부여하면서도
출판사의 아이덴티티를 지속적으로 인식시키는 효과를 주었다.
펜타그램이 디자인한 패널 속 팔라티노 서체는 고전적이면서도 활기
있는 모습으로 지적 경험의 세계에 한번 빠져 보라고 적극적으로
유혹하는 듯하다.

영국 페이버 앤드 페이버 출판사의 표지 디자인
시스템. 펜타그램, 1980년대, 영국.

트랜지셔널 Transitional

1 세리프
굵은 수직 기둥과 작은 가로획이 부드럽게 연결되는
브래킷 세리프로 끝으로 갈수록 가늘어지면서
세련되고 정교한 인상을 준다.

2 획의 굵기
굵기의 차이가 크다.

3 글자의 축
둥근 글자의 가는 부분을 연결하는 축은 거의
수직에 가까워 자연스러운 손글씨 느낌은 대부분
사라진다.

4 글자 너비
글자 너비의 변화가 작다.

5 획 마무리
눈물 방울 모양에서 좀 더 동그란 모양으로 변한다.

6 둥근 소문자의 열린 정도
휴머니스트 양식에 비해 좁다.

트랜지셔널 스타일은 펜으로 쓴 글자 형태에 기반을 둔 가랄드 스타일과 그 후 등장한 수학적 형태 양식 사이의 특징을 가진, 말 그대로 과도기적 양식이다. 이 양식의 시발점은 1700년경 프랑스 루이 14세의 명을 받아 필리프 그랑장Philippe Grandjean이 디자인한 '왕의 로만Romain du Roi'이다. '왕의 로만'은 2304개의 모듈로 이루어진 그리드 위에 글자 하나하나를 구현한, 정교한 수학적 형태의 아름다움을 추구한 서체였다. 그리드에 입각한 정교한 형태는 18세기 활자 디자이너들에게 영감을 주었고, 60여 년 후 영국의 존 바스커빌John Baskerville의 서체 디자인에도 영향을 주었다.

트랜지셔널 스타일의 특징은 획의 굵기 차이가 그 이전 양식에 비해 더욱 뚜렷한 점, 세리프가 더욱 정교하고 예리한 점 등을 들 수 있다. 이러한 특징이 가랄드 양식에 세련미를 더한 예라면, 글자의 둥근 부분의 축이 거의 수직에 가까워 기계적 통일성을 느낄 수 있다는 점은 새로운 시대가 요구하는 시각적 표현의 증거다. 이 양식의 특징을 보여 주는 서체로는 바스커빌, 미세스 이브스Mrs. Eaves, 푸르니에Fournier, 뉴 칼레도니아New Caledonia, 메르세데스 벤츠의 전용 서체 코퍼레이트 ACorporate A 등이 있다

New Baskerville

Mrs. Eaves

Fournier

New Caledonia

Corporate A

ITC New Baskerville Roman 744pt

Baskerville

A modern typeface created by a thoroughly modern man of the 18th century.

18세기에 등장한 모던한 인물의 모던한 서체

WHAT	WHEN	WHERE	WHY	WHO
바스커빌	1754년	영국 버밍엄	세리프 서체의 고전적 아름다움에 통일된 질서를 부여한 서체	존 바스커빌John Baskerville (1706–1775). 영국의 사업가이자 인쇄업자, 활자 디자이너. 서체에 대한 안목과 끊임없는 기술 혁신으로 서체 디자인뿐 아니라 종이, 잉크, 인쇄 기술 등을 모두 한 차원 끌어올렸다.

ABCDEF
GHIJKL
MNOPQ
RSTUVW
XYZ1234
567890

ITC New Baskerville Roman 96pt

파리를 여행하는 사람은 절대 왕정의 화려함을 보여 주는 루이
14세 시대에 만들어진 건축물과 기념비 등의 반경을 벗어나기
어렵다. '루이 카토즈Louis Quatorze'는 음악·미술·문학·건축 등 예술을
사랑하고 적극적으로 후원한 군주였으며 그가 관심을 둔 예술 분야에
타이포그래피 또한 포함되어 있었다는 것은 매우 흥미롭다. 그는 각
분야를 학술기관의 운영을 통해 장려했는데, '과학 아카데미'에서
과학자와 수학자, 엔지니어로 구성된 팀이 활자를 제도·제작하는
과정을 연구한 것이다. 수학적으로 제도하여 정밀하고 통일성 있는
'최적의 로만 알파벳 원도原圖'가 탄생했고 이를 활자로 조각·주조하여
왕실에서만 사용할 서체를 만들었다. 이것이 바로 '왕의 로만'(1702)이다.
왕의 로만이 보여 주는 제도된 글씨의 질서는 손글씨의 자연스러움과
대조를 이루며 새로운 글꼴의 유행을 예고했다.
영국 버밍엄에서 태어나 어려서부터 글씨 자체를 사랑한
존 바스커빌John Baskerville(1706–1775)은 옻칠 공예를 하여 모은 재산을
투자해 인쇄소를 설립했고, 양질의 인쇄물을 만들기 위한 실험과
출판에 열정을 쏟았다. 그는 과학적 사고와 선견지명을 가진 매우
열정적인 사람으로, 프랑스에서 등장한 왕의 로만 등 진보한 활자
디자인의 동향을 인식했다. 1754년, 그가 여러 해 동안 연구해 발표한
서체 바스커빌은 당시 영국에서 널리 사용되던 캐슬론과는 매우 다른
서체였다. 바스커빌은 가로획이 가늘어 굵기의 차이가 두드러지고,
세리프의 모양이 정교하고 일관되며 글자의 수직성이 강조되는,
고전적 아름다움과 기계적 통일성을 함께 갖춘 서체였다.
다소 강한 시각적 질감과 높은 가독성이 특징인 캐슬론에 익숙한
영국의 독자와 전문가들은 바스커빌을 그다지 환영하지 않았다.
획이 너무 가늘어 읽기에 눈이 피로하다는 이유였다. 서체뿐 아니라
가장자리 장식으로 화려하게 치장하던 동시대 출판물들과 달리,
양질의 흰 지면에 뚜렷이 인쇄된 검정 활자의 담백한 아름다움만을

abcdefgh
ijklmnop
qrstuvwx
yz.,:;''""!
?*&%@()

추구한 바스커빌의 출판 디자인도 환영받지 못했다. 당시 바스커빌
서체의 아름다움을 알아본 사람은 바다 건너 미국의 벤저민
프랭클린이었다. 과학자이자 정치인이면서 무엇보다 스스로 인쇄가로
불리기 원했던 그는 바스커빌과 직접 교류하면서 바스커빌 서체에 대한
세인의 질투와 편견에 대신 맞서고 옹호했다.

세월이 흐르면서 역사에 파묻힌 바스커빌 서체는 1923년 영국의
모노타입사에서 연구·재탄생시키면서 그 아름다움과 역사적 중요성을
인정받았다. 바스커빌은 개별 글자의 풍부하고 우아한 형태, 적당한
굵기와 소문자 높이 덕분에 오늘날에도 매우 인기 있는 본문용,
제목용 서체다. 현재까지 여러 버전의 디지털 폰트가 나와 있으며
그중에서 1982년 미국의 ITC사에서 재현한 폰트에는 '뉴 바스커빌New
Baskerville'이라는 이름이 붙여졌다.

1996년, 캘리포니아 소재 디지털 폰트 회사인 에미그레Emigre의 주자나
리코Zuzana Licko는 바스커빌의 특징적 모양과 비례를 유지하면서 굵기의
차이를 현저히 줄여, 본문용 서체로서의 기능을 높인 서체를 개발했다.
그는 이 서체에, 독신으로 살던 바스커빌의 가정부였다가 후에 그의
부인이 된 세라 이브스Sarah Eaves의 이름을 붙여 서체 '미세스 이브스Mrs.
Eaves'를 탄생시켰다. 바스커빌 서체에 대한 디자이너들의 끊임없는
사랑과 관심은 이처럼 바스커빌의 사생활까지도 공개한다.

Construction de la lettre T

Construction de la lettre V

Construction de la lettre U

Construction de la lettre X

Construction de la lettre Y

Construction de la lettre Z

동판 인쇄된 활자 원도 '왕의 로만'. 1695년, 프랑스.

영국 국립 오페라단의 시각 아이덴티티 구축은
산세리프로 된 새로운 로고 디자인과 바스커빌
서체가 중심이 되었다. CDT 디자인, 1992년, 영국.

빅토리아 앨버트 미술관의 아이덴티티 디자인.
바스커빌 올드 페이스가 형태의 중심이었다.
펜타그램, 1989년, 영국.

디돈 Didone
Didot + Bodoni

1 세리프
굵은 수직 기둥과 가는 가로획이 브래킷 없이
직각으로 만난다. 헤어라인hairline 세리프라 부를
정도로 가늘다.

2 획의 굵기
굵기의 차이가 매우 크다.

3 글자의 축
둥근 글자의 가는 부분을 연결하는 축은 수직이다.

4 글자 너비
글자 너비의 차이가 크지 않다.

5 획 마무리
원의 형태에 가까워 볼 터미널ball terminal이라
부른다.

6 둥근 소문자의 열린 정도
좁다.

서체 '디도Didot'와 '보도니Bodoni'에서 볼 수 있는 형태적 특징이
이 양식을 대변한다. 18세기 말경 프랑스와 이탈리아에서 각각 출현한
이 새로운 형태에 영향을 미친 것은 역시 1700년경 프랑스에서 디자인된
수학적 미감美感을 주는 '왕의 로만'이었다.
디돈 양식은 가는 가로획과 굵은 세로획이 브래킷 없이 직각으로
만나고, 글자의 모양이 기하학적 형태에 바탕을 두며 비례는
수학적으로 고려된, 펜글씨의 흔적이 완전히 사라진 서체 양식이다.
디돈 스타일의 출현과 인기는, 가는 획과 또렷한 대비를 표현할 수
있었던 당시 인쇄술의 전반적인 발달과 시대 미의식의 변화에 힘입어
한동안 지속되었다. 디돈 양식의 전형적 서체로 디도와 보도니 외에도
발바움Walbaum, 페니스Fenice 등이 있다.

Linotype Didot

Bauer Bodoni

Walbaum

Fenice

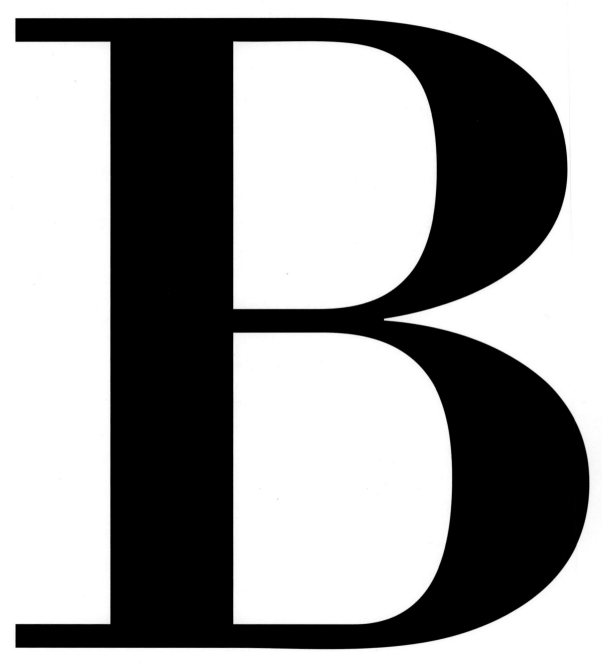

Bodoni Roman 720pt

Bodoni

The Venus de Milo of typefaces, from Italy to the world.

이탈리아가 선사한, '밀로의 비너스'와도 같은 서체

WHAT	WHEN	WHERE	WHY	WHO
보도니	1790년	이탈리아 파르마	인쇄술의 발달에 힘입어 등장한 극단적 굵기 대비와 수학적 비례미를 가진 서체	잠바티스타 보도니Giambattista Bodoni (1740-1813). 로마와 파르마에서 왕성하게 활동한 활자 조각가이자 인쇄가. 수백 개에 달하는 다양한 양식의 서체를 디자인했으며 파르마의 보도니 미술관에 그가 조각한 서체들이 보존되어 있다.

ABCDEF
GHIJKL
MNOPQ
RSTUVW
XYZ1234
567890

Bodoni Roman 96pt

서체 중에는 몇 글자만 늘어놓아도 강한 인상을 풍기는, 향기 짙은 부류가 있다. 가장 먼저 떠오르는 것이 《보그Vogue》,《하퍼스 바자Harper's Bazaar》와 같은 패션 잡지 제호로 오랫동안 애용되고 있는 '보도니' 서체다. 세리프 서체에서 느낄 수 있는 고전적 아름다움과 산세리프 서체가 주는 군더더기 없는 명료함을 동시에 구현하는 이 서체의 '스타일' 영역이 그만큼 넓고 대범하기 때문이 아닐까.

보도니는 이탈리아 파르마의 서체 디자이너 잠바티스타 보도니 Giambattista Bodoni(1740~1813)가 18세기 후반에 디자인한 그의 첫 독창적 서체다. 잠바티스타 보도니는 주로 프랑스에서 수입된 피에르 시몬 푸르니에Pierre Simone Fournier의 서체와 인쇄 장식 등을 모방했으나, 형태적으로 진일보한 서체 디자인으로 타이포그래피의 역사에 큰 획을 그었다. 보도니의 극단적 대비 형태에 영향을 미친 것은 1700년경 프랑스에서 디자인된 왕의 로만이라 할 수 있다. 그가 모방하던 푸르니에의 서체들이 바로 이 왕의 로만을 모델로 했기 때문이다.

보도니는 가는 가로획과 굵은 세로획이 직각으로 만나고, 글자의 모양과 비례가 수학적으로 고려된, 새로운 미의식이 유럽에 도래했음을 보여 주는 서체였다. 머리카락같이 가는 세리프hairline serif와 굵은 획의 극단적 대비는 당시 전반적으로 발달한 인쇄술—활자 조각 도구의 발달, 표면이 매끄러운 종이 제조 기술, 광택 있는 잉크 등—에 힘입어 가능했다.

보도니는 프랑스 대혁명 이후 변화한 시대에 걸맞은 형태적 참신함으로 19세기까지 널리 쓰였으나 본문용 서체로서 가독성의 문제, 유럽의 전반적 인쇄 수준의 저하 등으로 말미암아 점차 인쇄물에서 사라져 갔다. 20세기 들어서면서 미국과 유럽의 주요 활자 주조소에서 보도니를 재현해 냈으며, 이들 대부분이 현재 디지털 폰트로 그 맥을 잇고 있다. 그중 본래 보도니의 형태와 정신이 가장 잘 재현된 폰트는 1924년 독일의 바우어Bauer사에서 되살린 보도니로, 획 굵기의 강한 대비와 글자의 우아한 디테일이 살아 있다는 평가를 받는다.

abcdefghi
jklmnopq
rstuvwxy
z.,:;''""!
?*&%@()

Bodoni Roman 96pt

보도니는 강한 시각적 인상 덕분에 제목용 서체로 사랑받아 왔지만 활자의 굵기 대비가 눈을 피곤하게 하는 단점 때문에 장문의 텍스트에 사용하기에는 무리가 있었다. 이러한 단점을 보완하는 도전이 1990년대 미국의 폰트 회사들에 의해 시도되었다. 1994년 미국의 ITC사는 제목과 본문, 캡션 등 여러 종류의 텍스트 정보로 구성된 문서 작업에 통일된 시각적 목소리를 주기 위한 목적으로 '보도니 72, 보도니 12, 보도니 6'라는 폰트 패키지를 내놓았다. 보도니 72는 제목에 사용할 때 돋보이도록, 보도니 12는 본문에 적합하도록, 보도니 6는 캡션이나 작은 글자로 이루어진 텍스트에서 가독성이 있도록, 크기에 따라 활자의 굵기와 대비를 손본 것이다. 1996년 캘리포니아를 기반으로 한 실험적 폰트 회사인 에미그레 역시 보도니의 특징적 글꼴을 유지하면서 굵기의 차이를 줄여 본문용으로도 가독성 있는 서체를 '필로소피아Filosofia'라는 이름으로 내놓았다. 그러나 이 서체에서 본래 보도니가 가진 특성은 매우 밋밋해졌다.

20세기 그래픽 디자인의 역사에서 보도니가 지닌 '카리스마'를 자신의 디자인 아이덴티티로 삼은 디자이너들을 떠올리는 것은 어렵지 않다. 우선 러시아 출신으로 1930년대에 유럽의 모더니즘을 미국의 디자인계에 전해 준 알렉세이 브로도비치Alexey Brodovitch가 있다. 브로도비치는 1934년부터 20년 이상 패션 잡지《하퍼스 바자》의 아트디렉터로 일하면서 사진 이미지, 서체, 여백의 혁신적 지휘를 통해 당시 편집 디자인의 수준을 한층 끌어올렸다. 특히 모더니스트로서 여백을 적극적 형태 요소로 활용하고 강한 대비의 화면을 창조하기 위해 뚜렷한 인상의 보도니를 그의 타이포그래픽 디자인의 주역으로 삼았다. 그 외에 디자인 전 영역에 걸친 문제를 해결하기로 유명한 '비넬리 디자인Vignelli Associates'이나 '체르마예프 앤드 가이스마Chermayeff & Geismar' 등의 디자인 회사 포트폴리오에서도 보도니를 사용한 아름다운 타이포그래픽 디자인들을 발견할 수 있다.

『르네상스의 초상화』 책 표지 디자인. 폴 랜드,
1963년, 미국.

'비넬리 전시회' 초대장 디자인. 비넬리가 선호한
보도니 서체를 티슈 종이에 인쇄했다. 마시모 비넬리,
1980년, 미국.

IF YOU don't like full skirts, turn your eyes to the left.

ALIX is making these graceful dinner dresses with square necks and

TIGHT DRAPERY pulled over the form and held firmly with

A TWIST of the material. They are not always dead black but often

CHALK WHITE, which looks much newer for little dinners.

LONG SLEEVES replace the done-to-death jacket and

WHITE SANDALS emphasize the whiteness of the white.

SOME have no apparent fulness but cling to the body like

WET CLOTH, flat in front with the new tight drapery behind.

CHANEL also provides for those who hate bouffant skirts by her

STRAIGHT STRAPLESS black dresses with naked tops like

SARGENT'S portrait of Madame X, the line of the decolletage

CUT HEART-SHAPED and the skirts flowing out toward the hem.

MOLYNEUX does slinky black dresses with little

POINTED TRAINS and a series of princesse dresses that are

PLAIN OR PRINTED, and very easy to wear.

MAINBOCHER gives you a new silhouette, with a simple

MOLDED TOP and a slim skirt with a gathered flounce like a

LAMPSHADE put on just below the crucial point of the derrière.

SCHIAPARELLI also makes long-sleeved dinner dresses, but

JACKETS STILL APPEAR in the Schiaparelli collection, and these are

WOOLEN JACKETS embroidered in gold and beads or else

SATIN JACKETS with large embroidered silk motifs. They are worn over

SIMPLE MOLDED DRESSES with brassiere tops. Fresher for spring are

SCHIAPARELLI'S printed evening dresses with their variously

SHAPED HOODS that slip down like capes over the shoulders.

FUR BOLEROS are shown over all these molded

DINNER DRESSES and the smartest are black fox or

SILVER FOX mounted on black crepe de Chine

SKINTIGHT to the figure, stopping short.

TO MAKE YOU THINK that hips are thin as air.

The dress at the left is by
Alix at Bergdorf Goodman.

ALIX
HOYNINGEN-HUENE

잡지 《하퍼스 바자》의 내지 디자인에 사용된 보도니
포스터 서체. 알렉세이 브로도비치. 1938년. 미국.

아테네움 호텔의 아이덴티티 디자인. 펜타그램.
1993년. 미국.

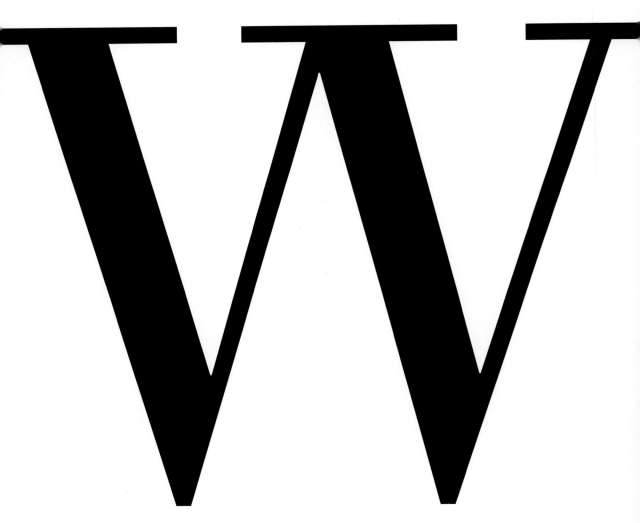

Walbaum Roman 504pt

Walbaum

A typeface from the German romantic period.

가장 독창적인 독일의 낭만주의 서체

WHAT	WHEN	WHERE	WHY	WHO
발바움	1805년	독일 바이마르	동시대의 디돈 스타일 서체들과 구별되는 독창적인 형태의 서체	유스투스 에리히 발바움 Justus Erich Walbaum (1768-1837), 독일의 활자 주조가이자 인쇄가.

ABCDEF
GHIJKLM
NOPQRS
TUVWXY
Z1234567
890

Walbaum Roman 84pt

음악사에서는 1800년 이후 베토벤의 작품들이 보여 주기 시작한 새로운 경향을 '낭만주의 음악'의 시작으로 본다. 낭만주의는 18세기 말부터 19세기에 걸쳐 전 유럽에 나타난 예술적 경향이다. 신고전주의 미술이나 음악의 경향이 주로 정적이고 절제하며 형식과 질서를 중시하는 것이었다면 낭만주의의 경향은 동적이고 자유분방하며 형식에서 자유로움을 택하는 것이었다.

서체의 역사에서도 신고전주의에 이르면 손으로 쓴 글씨의 자취가 현저히 줄어들고, 획의 굵기나 세리프의 표현 등 글꼴의 구성에 일관된 원리가 적용되어 자연스러움보다는 인위적 아름다움이 돋보이는 서체가 등장한다. 전형적인 신고전주의 서체로 영국의 바스커빌 서체를 들 수 있다. 서체 양식으로서 낭만주의의 특징은 '극적인 대비'다. 낭만주의 서체에서 획과 획을 연결하던 브래킷은 사라졌으며, 굵은 세로획과 가는 가로획이 직각으로 만나면서 생기는 강한 대비는 이전에는 볼 수 없던 인공미를 인쇄면에 등장시켰다. 당대의 독자들에게 너무나 새롭고 현대적인 모습이었기에 '모던Modern' 스타일이라는 명칭을 얻어 오늘날까지 이 서체군을 일컫는 가장 일반적인 이름으로 통용된다. 그러나 '모던'이라는 형용사가 '가장 최신의contemporary'라는 의미로 사용된다면 소통에 혼란을 가져올 수 있다. 이를 문제 삼아 막시밀리앙 복스의 분류법에서는 이 양식의 특징을 전형적으로 보여 주는 서체 디도Didot와 보도니Bodoni의 이름을 결합한 '디돈Didone'이라는 이름을 사용한다. 서체 디도와 보도니는 18세기 후반 각각 프랑스와 이탈리아에서 피르맹 디도Firmin Didot와 잠바티스타 보도니가 탄생시켰다. 이 두 서체는 동시대에 탄생하여 서로 의식하며 영향을 주고 받는 과정에서 많은 조형적 특성을 공유하게 되었다.

베토벤과 동시대 사람이었던 유스투스 에리히 발바움Justus Erich Walbaum(1768~1837)은 1805년에 서체 '발바움'을 조각했다. 디도와 보도니보다 조금 후대에 등장한 발바움은 오히려 독자적 색깔을 지닌

abcdefghi
jklmnopq
rstuvwxy
z.,.;''""!?
*&%@()

Walbaum Roman 84pt

디돈 스타일의 서체로 평가받는다. 발바움의 우수성은 낭만주의 양식의
특징을 지니면서도 가독성이 높다는 데 있다. 디도나 보도니에 비해
굵기의 차이가 덜하고 소문자의 높이가 커서 읽기에 더 편하며 글자
폭이 좁아 더욱 경제적이다.

바로 이러한 장점 덕분에 발바움은 프랑스의 자존심인 오르세
미술관의 사인 시스템 서체로 사용되었다. 1986년 옛 기차역에서 근대
미술관으로 재탄생한 오르세 미술관의 로고 디자인에 사용한 서체는
당연히 프랑스의 디도였다. 그러나 디도의 우아함은 명시성와 가독성이
중요한 미술관 내부 인포메이션 디자인에 사용하기에는 무리가 있었다.
따라서 디자인을 맡은 장 위드메르Jean Widmer는 디도와 양식적 통일성을
갖추면서도 가독성이 우수한 발바움을 중요한 역할의 조연으로
선택했으리라 생각한다.

발바움은, 디돈 스타일은 시선을 주목시키기 좋은 서체군이라는 평가에
'읽기'에도 좋은 서체가 있다는 유용한 '팁'을 준다.

TATE GALLERY LIVERPOOL

ALBERT DOCK, LIVERPOOL.

Steven Campbell • Tony Cragg • Bruce McLean

A BILLBOARD PAINTING FROM MID JULY A SCULPTURE FROM MID JULY A NEW PERFORMANCE IN EARLY SEPTEMBER

A series of events around the Albert Dock during summer 1986 prior to the opening of Tate Gallery Liverpool in 1988 presented jointly by the Walker Art Gallery (National Museums and Galleries on Merseyside), The Merseyside Development Corporation and the Tate Gallery.

Further information from the MDC office in Block E, Albert Dock, or the Press Office, the Tate Gallery, London on 01-821 1313.

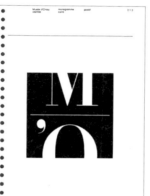

테이트 리버풀 갤러리의 아이덴티티 디자인.
에이이치 고노Eiichi Kono, 1986년, 영국.
리버풀에 문을 연 테이트 갤러리의 아이덴티티
디자인은 모양이 불안정하지만 주목성이 강한
19세기 산세리프 서체로 표현되었다. 발바움은
제2서체로 사용된 것을 볼 수 있다.

오르세 미술관 사인 시스템 디자인 매뉴얼.
비주엘 디자인Visuel Design, 1986년, 프랑스.

슬랩 세리프 Slab serif
Mechanistic(영국 표준)

1 세리프
굵은 수직 기둥과 굵은 가로획이 브래킷으로
연결되어 만나거나 브래킷 없이 직각으로 만난다.
이 양식의 굵은 세리프를 '넓적하고 두꺼운
조각'이라는 의미의 '슬랩' 세리프라 부른다.

2 획의 굵기
굵기의 차이가 없거나 있어도 미미하다.

3 글자의 축
둥근 글자의 가는 부분을 연결하는 축은 수직이다.

4 글자 너비
글자 너비의 차이가 크지 않다.

5 획 마무리
클라렌든의 경우 원의 형태에 가까운 볼 터미널을
가진다.

6 둥근 소문자의 열린 정도
좁다.

사전에서 '슬랩slab'의 뜻을 찾아보면 '(목재나 석판의) 넓적하고 두꺼운 조각'이라고 정의하고 있다. 여기서 '두꺼운 조각'은 이 서체 양식을 대표하는 각지고 굵은 세리프를 가리키며, 이는 산업혁명 시대의 시각적 산물이다.

19세기에는 기계화로 가능해진 대량 생산과 판매가 진행되면서 바야흐로 광고의 시대가 열렸다. 많은 광고물 사이에서 주목을 받고 강한 시각적 인상을 줄 수 있는 서체에 대한 요구가 증대했고 세리프의 굵기와 모양에서 극단적 표현까지 등장했다. 엄밀히 말하면 슬랩 세리프 양식은 장방형의 굵은 세리프가 역시 비슷한 굵기의 기둥stem과 직각으로 만나는 '이집션Egyptian' 양식과, 장방형의 세리프가 기둥과 곡선bracket으로 연결되는 '클라렌든Clarendon' 양식으로 나뉜다. 이집션 양식의 대표 서체로는 멤피스Memphis, 록웰Rockwell 등이 있으며, 클라렌든 양식은 클라렌든, 센추리Century 등이 있다. 현대적인 슬랩 세리프 서체 세실리아PMN Caecilia는 둥글고 개방적인 휴머니스트 산세리프 형태에 슬랩이 추가되어 부드러우면서도 또렷한 인상을 준다.

Memphis

Rockwell

Century

Clarendon

PMN Caecilia

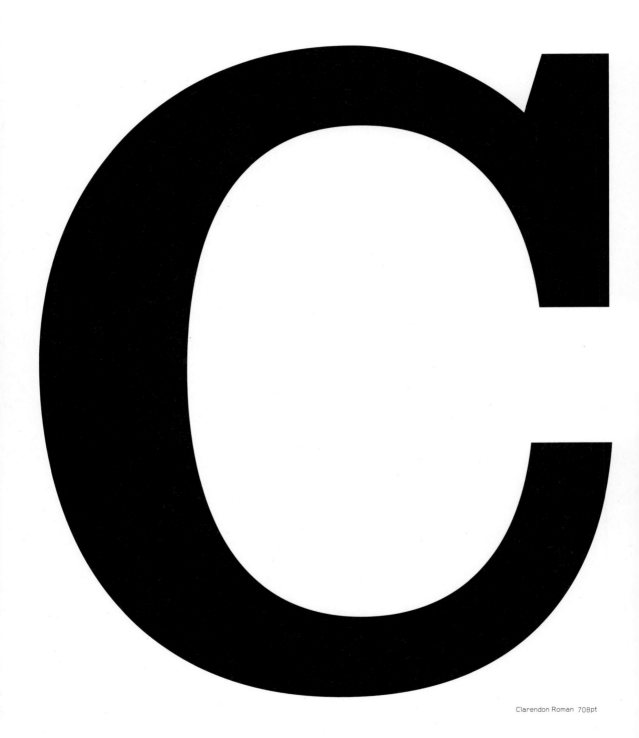

Clarendon Roman 708pt

Clarendon

A typeface borne of the industrial revolution.

산업혁명 시대에 등장한 본문용 서체

WHAT	WHEN	WHERE	WHY	WHO
클라렌든	1845년	영국 런던 팬 스트리트 활자 주조소	19세기에 광고 사용을 목적으로 등장한 대담한 표현의 이집션 스타일을 완화한, 본문에 사용할 수 있는 서체	로버트 비즐리Robert Besley (1794–1876). 영국의 활자 조각가이자 활자 주조가. 헤르만 아이덴벤츠Hermann Eidenbenz (1902–1993). 스위스의 폰트 디자이너. 그래픽 디자이너이자 교육자.

ABCDEF

GHIJKL

MNOPQR

STUVWX

YZ123456

7890

Clarendon Roman 84pt

18세기 후반 영국인 제임스 와트James Watt의 증기 엔진 발명을 계기로
촉발된 산업혁명은 19세기에 걸쳐 유럽인의 생활 전반을 크게
변화시켰다. 우후죽순 들어선 공장에서 노동을 하기 위해 사람들은
도시로 몰려들어 도시화가 급속히 진행되었고, 대량 생산과 대량 소비가
맞물리면서 산업화가 이루어졌다. 다수의 도시민에게 정보를 전달하기
위해서는 광고, 포스터 등의 매체 활용이 중요했다. 매스 커뮤니케이션의
시대가 도래했던 것이다.

다양한 메시지 속에서 짧은 시간에 강한 시각적 인상을 줄 수 있는
서체에 대한 요구가 증가하면서 이전의 서적 타이포그래피 시대에는
볼 수 없었던 다양한 형태, 무게, 표현 기법을 자랑하는 서체들이
등장했다. 이집션 스타일은 바로 이러한 요구에 부응한 양식이다.
획이 굵고 굵기의 차이가 크지 않으면서 일정하며 장방형의 두터운
슬랩 세리프를 가진 모습이, 당시 유럽 대륙에서 호기심의 대상이던
이집트의 문화유산에서 드러나는 시각적 특징과 연관이 있다고 여겨져
이집션이라는 이름이 붙었다.

클라렌든은 1845년 옥스퍼드 대학교의 클라렌든 출판사를 위해, 런던의
팬 스트리트 활자 주조소Fann Street Foundry에서 로버트 비즐리Robert
Besley(1794–1876)가 디자인한 서체다. 클라렌든은 이 특정 서체의
이름이자 특정 양식의 이름이기도 하다. 장방형의 슬랩 세리프가
서체의 굵은 기둥과 직각으로 만나면 이집션 양식, 곡선으로 연결되면
클라렌든 양식으로 구분하는 것이다. 클라렌든은 초기의 이집션
양식과는 다르게 획 굵기의 차이가 있고 세리프가 기둥과 곡선으로
연결되면서 부드러운 인상을 주므로 본문용 서체의 보조 역할을 하는
등 여러 종류의 인쇄물에 성공적으로 사용되었다.

클라렌든이 20세기 들어 다시 인기를 얻기 시작한 것은 헬베티카,
유니버스 등 산세리프 서체가 유행하면서였다. 클라렌든의 안정감 있는
비례와 다소 일정한 글자 폭은 네오그로테스크 산세리프 서체들과

abcdefghi

jklmnopq

rstuvwxy

z.,.;''""!?

*&%@()

Clarendon Roman 84pt

조화와 대비를 이루기에 안성맞춤이었다. 따라서 1950년대에 여러 활자 주조소에서 재현되었는데 그중에서 조형성이 가장 높게 평가된 것은 스위스 바젤의 하스 활자 주조소에서 헤르만 아이덴벤츠Hermann Eidenbenz(1902–1993)가 디자인한 하스 클라렌든Haas Clarendon이다. 오늘날 클라렌든의 수많은 디지털 폰트는 대부분 이 하스 클라렌든을 디지털화한 것이다.

1950–1960년대 미국 디자인은 경제 성장과 창조적 아이디어를 수용하고 북돋아 주는 사회 분위기에 힘입어 재능 있는 아트 디렉터들이 전성기를 맞았다. 그중 한 사람인 브래드버리 톰슨은 미국의 종이 회사인 웨스트베이코 코퍼레이션Westvaco Corporation의 사외보 《웨스트베이코 영감Westvaco Inspirations》의 아트 디렉션을 통해 디자인 역사에 큰 발자취를 남겼다. 브래드버리 톰슨은 24년간 60여 회에 걸친 이 프로젝트에서 영역을 넘나드는 다양한 관심사와 창의적 사고를 보여 주었을 뿐 아니라, 활자를 중심으로 한 그래픽 언어의 다양한 실험을 보여 주었다. 특히 엄선한 고전적 서체들의 현대적 사용을 통해 각 서체의 아름다움을 새롭게 조명했다. 브래드버리 톰슨의 타이포그래피 실험에 자주 등장한 서체 중 하나가 바로 클라렌든이다. 클라렌든은 안정감 있는 비례, 굵고 확실한 글자 모양, 생동감 있는 디테일을 통해 그가 디자인한 지면에 활기와 위트를 더해 주었다.

《웨스트베이코 영감》 내지 디자인. 브래드버리 톰슨.
1958년, 미국.

1. Cover, Picture Post, 14 October, 1939. Picture Post, founded in 1938, looks very similar to the US magazine Life, also founded in 1938. Lorant always insisted that Henry Luce borrowed the format from him.

Even if Stefan Lorant did not, as he claims, invent the modern photojournalistic essay, he was certainly in the vanguard when during the late 1920s, as editor of the German publications *Bilder Courier* and *Münchner Illustrierte Presse*, he produced more picture stories than any other newspaper. A self-taught photographer, writer and film-maker, the Hungarian-born Lorant (1901–97) developed unique methods of picture / text narration that defined subsequent 'golden age' photo magazines, including *Picture Post* (which he edited) and *Life* (which Lorant insists imitated it). Although Lorant had a talent for finding the quintessential image in any story, he also understood that to surround it with complementary and supplementary pictures allowed an even richer story to be told. He further added expository prose that harnessed the combined force of written and visual language in the service of journalism.

For the first half of Lorant's career, in Germany and England, magazines were his primary milieu. For the second half, in the United States, he was a prolific book editor and packager. He was also one of the principal inventors of the journalistic picture book. His oeuvre included books on the history of the US presidency, photographs of the 'new world', German history, and picture biographies of Theodore Roosevelt, Franklin D. Roosevelt and, most notably, Abraham Lincoln. Compared to today's portfolio-styled photographic books with short captions, Lorant's books were full of images described in minute detail.

I met him at his home in Lenox, Massachusetts in 1987, ten years before his death. Amid the clutter of a lifetime's work we discussed how he became a picture pioneer and he gave me a guided tour through his accomplishments. Here are some excerpts. SH

A new kind of story

About the early European pictorial magazines and Lorant's earliest attempts at photography:

My uncle edited the first modern pictorial, *Erdekes Ujsag* (*Erdekes* means interesting, and *ujsag* is newspaper; it was also called *Das Interessante Blatt* in Vienna). That was a good pictorial paper. It came out before World War I and it is where my first picture appeared – on the cover in 1917 (I was not yet sixteen) – of the coronation of King Karl in Budapest. In 1919 I started making photoreportage (pictures and text) for *Szinhaz es Divat* magazine in Budapest and other such publications. In 1926 I edited *Ujsa Magazin*'s special issue for *Metropolis*, Fritz Lang's film, and László Moholy Nagy wrote, 'This is the first modern pictorial magazine.' We became friends and I published a lot of his pictures in magazines and books. Lorant recalls four of his early lives (before he died he was working on an autobiography called *I Lived Six Lives*): I had six lives, in six different countries. I was born in Budapest, where I went to school. My only language was Hungarian. When I finished school, the Fascist revolution or rebellion or

fever [also known as the White Terror] came under Horthy [Admiral Miklós Horthy de Nagybánya] in 1919, when I was eighteen years old. So I left the country. Then I started my second life in Czechoslovakia, where I was a violinist in a movie house for a short time. A year or two later I went to Austria, where I had my third life as a still photographer, a movie cameraman, a scriptwriter, and a director of movies [his first was *The Life of Mozart*]. Then I had my fourth life in Germany, during almost the entire span of the Weimar republic, from 1921 to 1933. First I made a big German film with Conrad Veidt and others, then I started writing articles, and I became an editor. I edited different magazines, and finally landed a job as the chief editor for the *Münchner Illustrierte Presse* [Loran published August Sander and Felix Mann], which I thought would be the end of my life. I would live in Munich forever because I was happy, had a wonderful time, and I was satisfied with what I achieved.

Then came Hitler and Lorant's first-hand experience of his terror. His prison diary records the emotions of an innocent

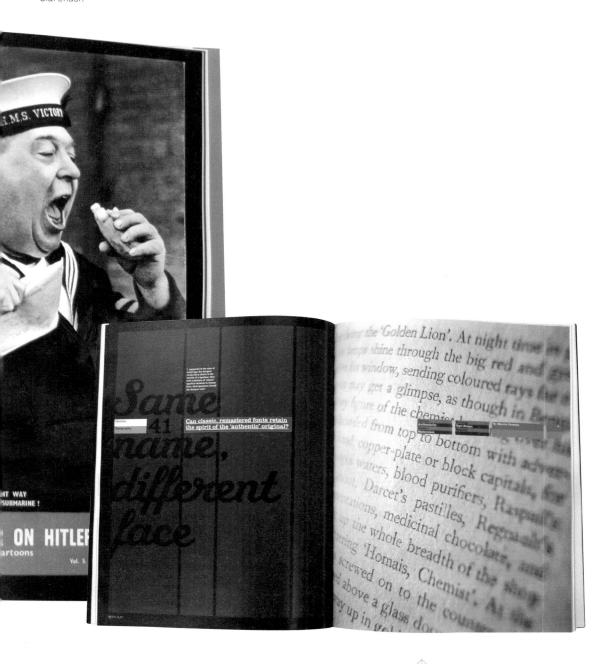

영국의 그래픽 디자인 잡지 《아이eye》의 내지
디자인. 기사의 주요 성격과 정보를 전달하는 패널을
디자인해 주요 서체로 클라렌든을 사용했다.
닉 벨Nick Bell, 2001년, 2004년, 영국.

Berthold City Medium 756pt

Berthold City

The source of the IBM logo.

IBM 로고의 모태가 된 서체

WHAT	WHEN	WHERE	WHY	WHO
시티	1931년	독일 베르톨트사	기하학적 서체 양식의 유행에 발맞춘, 장방형을 기본으로 한 슬랩 세리프 서체	게오르크 트룸프Georg Trump (1896-1985). 독일의 서체 디자이너이자 교육자. 펜글씨 성격이 강한 본문용 서체 트룸프 미디벌Trump Medieval, 델핀Delphin 등을 디자인했다.

ABCDEFG
HIJKLMN
OPQRSTU
VWXYZ12
3456789
0

Berthold City Medium 96pt

20세기에 들어서서 예술과 건축 분야를 흥분시킨 모더니즘의 형태
언어는 젊은 시절 회화와 건축을 공부했던 파울 레너Paul Renner가
1927년에 디자인한 서체 '푸투라Futura'를 통해 서체와 타이포그래피
영역에 도달했다. 한 글자를 규정짓는 데 필요한 최소한의 획만 남겨
두고 모든 형태의 기초가 되는 원·삼각형·사각형 형태를 반복적으로
활용하여 글자를 디자인한 이 기하학적 산세리프 서체는 점차 인기를
얻으면서 또 다른 스타일의 부흥을 일으켰다. 19세기에 대중매체와
광고의 증가에 따라 등장했던 슬랩 세리프 양식 가운데 기하학적
산세리프 서체와 조화를 이룰 수 있는 '스퀘어 세리프Square serif' 양식이
그것인데, 1929년에 나온 서체 멤피스Memphis를 시발점으로 하여 여러
서체가 우후죽순 서체 견본집에 등장했다.

한편 1931년 베르톨트Berthold사의 서체 견본집에 모습을 드러낸 '시티'는
당시의 스퀘어 세리프 서체와 차별되는 독창성을 지니고 있었다.
다른 서체들이 기하학적 산세리프 서체의 정원正圓 중심의 형태를
택하면서 자연스럽게 글자 너비에 변화가 많았던 것과 달리 시티는
폭이 좁고 세로가 긴 장방형을 기반으로 하여 형태를 개발한 것이다.
균등한 자폭을 가진 듯 보이는 날씬한 글자들은 같은 공간에 더 많은
글자수를 해결할 수 있는 효율성을 제시했으며, 이는 이 서체가 가진
'모던함'이었다.

시티를 디자인한 게오르크 트룸프Georg Trump(1896~1985)는 독일의
모던 타이포그래피에서 중요한 인물인 파울 레너, 얀 치홀트와 함께
한때 삼인방으로 활동하던 서체 디자이너였다. 그는 파울 레너가
교장으로 있던 뮌헨 인쇄 마이스터 학교에서 얀 치홀트와 함께 레터링
등을 가르쳤으며, 1933년 파울 레너가 나치당에 의해 해임되었을 때
레너의 뜻에 따라 그의 뒤를 이어 오랜 기간 학교를 운영한 헌신적인
교육자이기도 했다. 트룸프는 평생 교육자로 지내면서 베버 활자
주조소Weber foundry라는 회사와 인연을 유지하면서 다양한 양식을

abcdefghi
jklmnopq
rstuvwxy
z.,:;''""!?
*&%@()

Berthold City Medium 96pt

넘나드는 수십 개의 서체를 디자인했다.

시티는 퍼스널 컴퓨터의 원조이자 대명사 격인 미국 IBM사 로고의 기반이 된 서체다. 1956년 미국의 전설적인 그래픽 디자이너 폴 랜드는 직선적인 인상이 강한 이 서체에서 출발하여 대문자 B의 정사각형 속 공간이 인상적인, 정확함과 신뢰감이라는 가치를 시각적으로 전달할 수 있는 로고를 만들었다. 그러나 로고가 사용되는 것을 지켜보면서 부족한 점을 느끼고 4년 후 다시 수정했는데, 그것이 바로 오늘날까지 큰 변화 없이 IBM이라는 브랜드 아이덴티티를 구축하는 데 기여한 '스트라이프 로고'다. 폴 랜드는 그의 저서 『폴 랜드의 디자인 예술Paul Rand: A Designer's Art』에서 "스트라이프의 사용은 주의를 끌기 위한 장치로, 평범한 글자들을 일상의 영역에서 끌어내어 기억할 수 있도록 만든다. …… 스트라이프는 (I, B, M이라는) 글자 너비가 점점 커져 안정감 없이 끝나는 세 개의 글자를 (시각적으로) 하나의 그룹으로 묶는 역할을 한다. …… 이는 효율과 스피드를 제시한다."라며 수정된 로고에 대한 만족감을 표시했다.

60년 넘게 사용되어 온 여덟 줄로 이루어진 IBM 로고는 시대가 바뀌면 기업의 아이덴티티 디자인도 바뀌어야 한다는 일설을 일축한다. 폴 랜드는 "로고는 최상의 간결함과 절제를 바탕으로 디자인하지 않으면 살아남을 수 없다."는 점을 평상시 누누이 강조했다고 한다. IBM 로고의 골격이 된 서체 시티의 간결함과 절제미 또한 IBM 로고의 시각적 영속성과 무관하지 않은 듯하다.

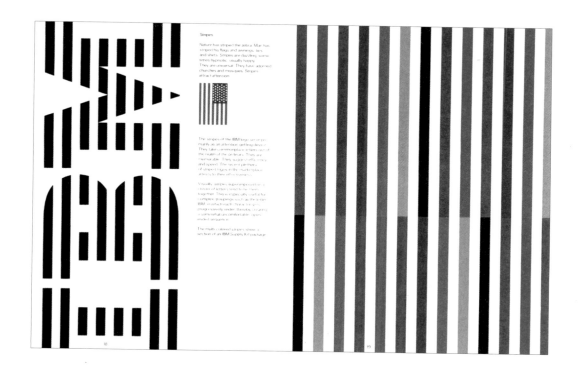

IBM 아이덴티티 디자인, 폴 랜드, 1960년대, 미국.

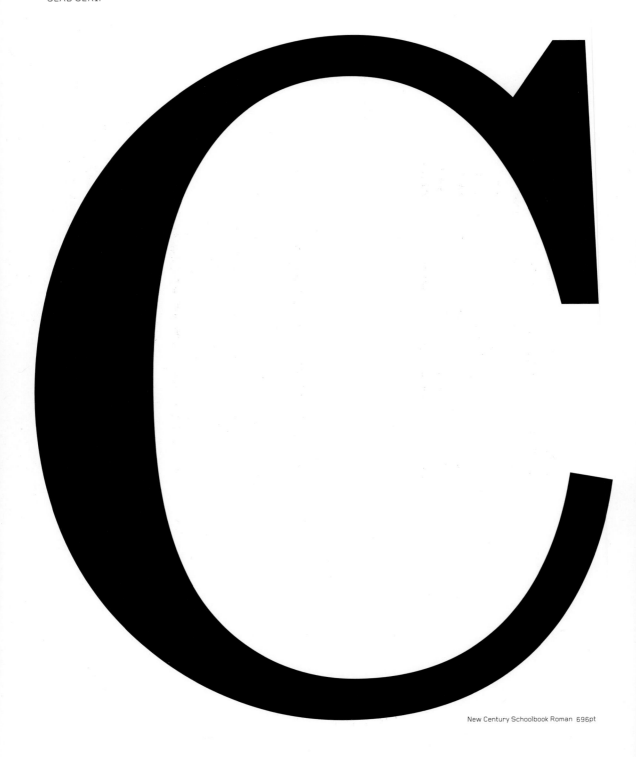

New Century Schoolbook Roman 696pt

Century Schoolbook

A typeface created over two generations of effort and evolution.

두 세대에 걸친 재능과 노력이 만들어 낸 서체

WHAT	WHEN	WHERE	WHY	WHO
센추리 스쿨북	1917–1923년	미국 ATF사	교과서를 위해 개발된 가독성 있는 서체	모리스 풀러 벤턴Morris Fuller Benton (1872–1948). ATF사의 서체 디자이너로 일한 35년 동안 프랭클린 고딕Franklin Gothic, 뱅크 고딕Bank Gothic, 수브니어Souvenir, 클리어페이스Clearface, 브로드웨이Broadway 등 225개의 서체를 디자인했다.

ABCDEF
GHIJKL
MNOPQR
STUVWX
YZ123456
7890

New Century Schoolbook Roman 84pt

서체 '센추리'는 아버지에 의해 탄생하고 아들에 의해 형태적 완성을
이룬, 특이한 역사를 가진 서체다. 최초의 센추리 서체는 1896년
《센추리》라는 잡지를 위해 개발되었으며, 개발에 참여한 사람은
린 보이드 벤턴Linn Boyd Benton과 시어도어 로 드 빈Theodore Low de
Vinne이었다. 신문이나 잡지를 위해 서체를 개발할 때 가장 중요한
부분은 가독성이었다. 영문 서체에서 가독성 있는 서체 디자인의
조건은 소문자가 커서 잘 인지되고, 세리프가 발달해 있어 조악한
인쇄 조건에서도 식별에 필요한 글자의 고유 모양을 유지할 수
있으며, 기본 굵기가 있으면서 획의 굵고 가는 차이는 작아 오랜 시간
독서를 해도 눈의 피로감이 덜한 것이었다. 센추리는 이러한 조건을
만족하는 본문용 서체로 등장했고, 보이드 벤턴의 아들인 모리스
풀러 벤턴Morris Fuller Benton(1872–1948)은 이를 보다 가독성 있는 서체로
발전시켰다. 아들이 만든 센추리 익스팬디드Century Expanded, 센추리
올드 스타일Century Old Style 등은 아버지가 만든 원래의 센추리 서체를
대체하면서 인기를 누렸다.

벤턴이 디자인한 센추리 서체 패밀리 중 가장 우수한 것으로 평가받는
것은 센추리 스쿨북Century Schoolbook이다. 이 서체는 한 교과서 출판사의
의뢰를 받아, 초등학교 교과서에 쓸 본문용 서체로 개발되었다. 모리스
벤턴은 센추리의 기본형에서 출발해 글자의 굵기, 크기, 글자 사이의
간격 등 가독성과 글줄 인지에 관여하는 여러 요인에 대한 철저한 연구
데이터를 토대로 이를 발전시켰다. 센추리 스쿨북은 가독성의 여러
조건을 만족시키면서 글자 하나하나의 균형감이 좋고 전체적으로 밝고
긍정적 인상을 주는 서체다. 센추리 스쿨북이 디자인된 것은 최초의
센추리로부터 약 20년이 지나서였다.

미국 근대의 인쇄 역사에서 이 부자父子가 끼친 영향은 매우 크다. 린
보이드 벤턴은 활자 주조소를 경영하면서 활자 주조와 인쇄에 관한
기계를 개량하거나 발명하고 여러 기술 특허를 획득한, 선천적으로

abcdefghi

jklmnopq

rstuvwxy

z.,:;''""!?

*&%@()

New Century Schoolbook Roman 84pt

기계에 능한 사람이었다. 벤턴이 운영하던 활자 주조소는 1892년
23개의 활자 주조소를 하나로 통합하여 만든 ATF사에 합병되었다.
당시 이미 유명해진 린 보이드 벤턴은 새로운 회사의 기술 부문 이사가
되었다. 자연히 아들 모리스 풀러 벤턴은 어릴 때부터 서체나 인쇄에
관심을 가졌고, 그 역시 아버지로부터 물려받은 기계에 대한 재능이
있어 코넬 대학교에서 기계공학을 전공한 후 ATF사에 입사했다. 두
사람은 함께 같은 분야와 같은 회사에서 재능과 노력을 바쳐 일하면서
새로운 기계를 더욱 완벽하게 발전시켰다. 우리나라에도 한국전쟁 이후
도입되어 서체 제작에 획기적 변화를 가져온 '벤턴 자모 조각기'는 벤턴
부자의 발명품이다.

ATF사의 하드웨어는 좋은 서체라는 소프트웨어와 발맞추어 발전했다.
"기계가 정교해질수록 디자이너의 예술 구현은 더욱 완벽해진다."라는
모리스 풀러 벤턴의 말은 당시 떠오르던 디자인과 기술 결합의 중요성을
일깨워 준다. 아버지 벤턴이 기술의 발달에 크게 공헌했다면
아들 벤턴은 서체 디자인의 발전에 크게 기여했다. 그는 1900년
ATF사의 타입 디자인을 총괄하기 시작해 1937년 은퇴하기 전까지
서체를 200개 이상 제작했으며, 수십 개의 서체가 현재에도
디자이너들에게 애용되고 있다.

센추리 스쿨북의 명료하고 긍정적인 인상이 잘 살아난 디자인의 예로
체르마예프 앤드 가이스마 디자인 스튜디오에서 진행한 백악관 주최
'아동에 관한 컨퍼런스' 디자인이 있다. 체르마예프 앤드 가이스마는
1960년대부터 오늘날에 이르기까지 아이덴티티 디자인, 전시 디자인을
중심으로 패키지, 모션 그래픽 등 커뮤니케이션 디자인의 전 영역에
걸쳐 뛰어난 문제 해결 능력을 보여 주는 디자인 회사다. 이들의 우수한
작업은 최소한의 시각적 수단—간결한 형태와 적은 수의 색채—에
메시지를 응축하여 전달하는 시詩와 같은 시각 기호를 보여 주는데,
어느 경우든 서체는 이미지로서, 또 메시지를 전달하는 눈에 보이는

THE FORT WORTH ART MUSEUM

That's Entertainment: The American Musical Film

June 19
SWING TIME
Ginger Rogers, Fred Astaire
directed by George Stevens

June 26
MEET ME IN ST. LOUIS
Judy Garland, Margaret O'Brien
directed by Vincente Minnelli

August 8
AN AMERICAN IN PARIS
Gene Kelly, Leslie Caron
directed by Vincente Minnelli

August 14
A STAR IS BORN
Judy Garland, James Mason
directed by George Cukor

Series $6.00.
Art Museum Members $4.50
Individual $2.00, Members $1.50

Saturday 1:30 p.m.
Scott Theater

THE FORT WORTH ART MUSEUM

THE PERMANENT COLLECTION: A 75TH ANNIVERSARY RETROSPECTIVE

JOSEF ALBERS TERRY ALLEN JEAN ARP LARRY BELL THOMAS HART BENTON
ED BLACKBURN GEORGES BRAQUE ALEXANDER CALDER MARC CHAGALL
JOSEPH CORNELL ARTHUR B. DAVIES STUART DAVIS NICHOLAS DeSTAEL
JIM DINE MARCEL DUCHAMP THOMAS EAKINS MAX ERNST LYONEL FEININGER
DAN FLAVIN SAM FRANCIS ALBERTO GIACOMETTI NANCY GRAVES
GEORGE GREEN RED GROOMS GEORGE GROSZ SAM GUMMELT HANS HOFMANN
GEORGE INNESS PATRICK IRELAND ROBERT IRWIN JASPER JOHNS DONALD JUDD
WASSILY KANDINSKY ELLSWORTH KELLY FRANZ KLINE PAUL KOS SOL LEWITT
ROY LICHTENSTEIN JACQUES LIPCHITZ RENE MAGRITTE HENRI MATISSE
DAVID McMANAWAY JOHN MARIN ANDRE MASSON PIET MONDRIAN EMIL NOLDE
GEORGIA O'KEEFFE CLAES OLDENBERG JULES OLITSKI JULES PASCIN
CHRISTINA PATOSKI FRANCIS PICABIA PABLO PICASSO KENNETH PRICE
ROBERT RAUSCHENBERG BRIDGET RILEY MARK ROTHKO EDWARD RUSCHA
ROBERT RYMAN KURT SCHWITTERS LAURENCE SCHOLDER EVALINE SELLORS
JOEL SHAPIRO CHARLES SHEELER JOHN SLOAN FRANK STELLA JOSEPH STELLA
CLYFFORD STILL JAMES SURLS WAYNE THIEBAUD BROR UTTER ANDY WARHOL
WILLIAM T. WILEY GARRY WINOGRAND

A changing exhibition of paintings, sculptures, drawings, prints, photographs and video. 6 June–21 November 1976 Design: Massimo Vignelli

목소리로서 중요한 역할을 한다. 이 시리즈 디자인에서 꽃 드로잉은
아동과 어른의 메타포 기능을 한다. 꽃의 크기와 개수의 변화, 다른
사물과의 관계, 배치 등을 통해 컨퍼런스의 다양한 소주제를 모두
표현해 내는 것이 놀랍다. 드로잉의 자유분방함과 센추리 스쿨북 서체의
기계적 질서가 서로 대비되어 강한 인상을 주는 한편 센추리 스쿨북의
시원한 속 공간과 세리프의 둥근 디테일 등은 밝고 따뜻한 인상을
풍긴다. 이는 드로잉의 따뜻함과도 조화를 이루는 부분이다.

←

포트 워스 미술관의 포스터 디자인.
마시모 비녤리, 1976년, 미국.
검정색 띠와 미술관 로고, 이벤트 스케줄이 늘 같은
위치에 등장하고 텍스트나 이미지 정보를 교체하여
통일성과 변화를 구축하는 시각 체계를 디자인했다.

Emergence of
Identity

Expressions
of Identity

Crisis in
Values

Futu
Lear

The
Right to
Read

Myths of
Education

Educational
Hardware

Keep
Chilc
Heal

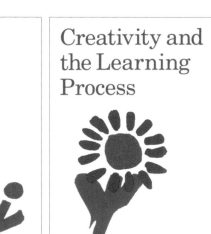

Creativity and
the Learning
Process

Changing
Families

Children
and Parents

Making
Children
Healthy

Handicapped

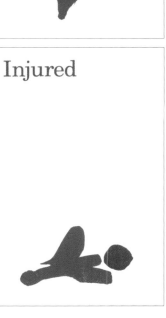

Injured

'아동에 관한 컨퍼런스' 그래픽 디자인. 체르마예프
앤드 가이스마, 1970년, 미국.

19세기 디스플레이 | 19th Century Display

19세기 디스플레이 서체들은 주로 포스터와 같은 매체에서 시선을 빼앗기 위한 목적으로 사용하기 위해 개발되었다. 다양한 굵기, 과장된 글자 비례, 세리프의 특이한 변형 등 글자로 표현할 수 있는 많은 방법들이 시도되었으며, 제목용 서체로 개발되어 대문자만으로 이루어진 경우가 많다.

팻 페이스 Fat Face
디돈 스타일 글자체의 굵기 대비를 더욱 심화하여 굵은 획이 거의 글자 높이에 해당하는 특징을 가진다. 마드론Madrone, 보도니 포스터Bodoni Poster 등의 서체가 전형적인 예다.

그레시안 Grecian
굵은 슬랩 세리프를 가진 이집션 양식이면서 글자의 모서리가 사선으로 깎인 특징을 가진다. 아크로폴리스Acropolis, 그레시안 등의 서체가 있다.

라틴 Latin
굵은 세리프가 뾰족하게 마무리되어 삼각형 모양을 가진다. 해밀턴 우드 타입 반라넨HWT Vanlanen, 와이드 라틴Wide Latin 등의 서체가 있다.

이탈리안 Italian
가로획이 가늘고 세로획이 굵은 일반적인 로마자가 진화한 형태를 거스르며, 가로획이 굵고 세로획이 가는 특징을 가진다. 캐슬론 이탈리안Caslon Italian, 플레이빌Playbill 등의 서체가 이 유형에 속한다.

투스칸 Tuscan
획의 끝 부분이 두 갈래 혹은 세 갈래로 나뉘고 세로획의 중앙을 가로질러 튀어나온 부분이 있는 장식적인 서체 양식이다. 코튼우드Cottonwood, 투스칸 이집션Tuscan Egyptian, 몽 니콜레트Mon Nicolette 등의 서체가 있다.

산업혁명을 가장 먼저 시작한 영국에서는 19세기에 대량 생산 시스템을 갖춘 공장에서 쏟아져 나오는 물건들을 팔기 위해 광고의 수요가 급증했다. 글자들은 책처럼 손에 쥐고 보는 인쇄물이 아닌 인구의 이동이 많은 곳에 붙여진 포스터와 같은 인쇄물에서 대중의 시선을 주목시키는 역할을 수행해야 했다. 활자는 거리의 포스터에 사용하기 위해 크고 굵어야 했고 그 외에도 메시지에 주목하도록 독특하고 흥미로운 형태적 특징을 가져야 했다. 영국의 활자 주조소들은 기존의 서체들을 과장된 형태로 변화시킨 여러 유형의 글자체를 서체 견본집에 속속 선보였다. 최초의 산세리프 서체인 그로테스크 양식도 이 시기에 등장한 다양한 유형 가운데 하나였다. 한편 144포인트 정도 크기의 금속 활자를 만드는 데 드는 비용과 활자의 무게 등은 제작과 유통을 부담스럽게 했다. 미국에서는 팬터그래프pantograph라는 기술을 활용해 하나의 원도原圖 디자인에서 도형을 축소하거나 확대하여 나무 표면에 그리고 새기는 기술을 발명했다. 이러한 기술을 바탕으로 한 미국의 우드 타입wood type 산업은 급속도로 발전했고, 특이한 형태의 제목용 글자체들이 우후죽순 개발되었다.

Madrone

ACROPOLIS

HWT VANLANEN

Caslon Italian

TUSCAN EGYPTIAN

EPITOME OF SPECIMENS.

TEN-LINE PICA EXPANDED.

HIM

SIX-LINE PICA EXPANDED.

MIEND
1852

FOUR-LINE PICA EXPANDED.

HUNTER
123456

TWO-LINE DOUBLE PICA EXPANDED.

FREEHOLDER
Proclamation
£123456789

빈센트 피긴스Vincent Figgins 활자 주조소의 19세기
활자 견본집. 과장된 비율을 가진 팻 페이스 서체의
견본 페이지다.

뉴욕 브루클린의 간판들. 현재 브루클린은 스타트업
회사들의 요람이지만 19세기에는 공장 지대였다.
문화 공간의 포스터나 간판 등에서 19세기
디스플레이 서체를 활용한 타이포그래피를 쉽게 볼
수 있다.

산세리프

SANS-SERIF
Lineal(영국 표준)

활자를 구성하는 획의 끝부분에 돌출한 작은 획을 말하는 세리프가 없는
서체 유형이다. 최초의 산세리프 서체는 윌리엄 캐슬론 활자 주조소의
1816년 활자 견본책에 등장했다고 하나, 새로운 시대정신을 반영한 인기
있는 양식으로 주로 사용되기 시작한 것은 20세기부터다. 산세리프 양식은
등장 시기와 형태의 특징에 따라 네 가지 양식으로 세분한다.

그로테스크 산스
Grotesque Sans

1 획의 굵기
19세기 산세리프 서체들은 형태 구현이 정교하지
않은 데서 오는 굵기의 차이가 있다.

2 글자 너비
글자 너비의 차이가 크지 않다.

3 획 마무리
획이 잘린 부분이 수직이나 수평이 아닌 획의 진행
방향의 직각이다.

4 둥근 소문자의 열린 정도
좁다.

5 소문자 g의 모양
볼bowl과 루프loop의 2층 구조로 되어 있다.

그로테스크 산스는 19세기에 등장한 산세리프 양식이다.
그로테스크라는 명칭은 당시 기준으로 볼 때 세리프가 없는 굵은 획의
글꼴이 주는 인상이 강렬하고 생소해서 붙인 이름일 것이다. 한편
미국에서 만들어진 초기의 산세리프 서체명에는 '고딕'이라는 단어가
주로 사용되었다. 굵은 산세리프 서체가 주는 화면의 '검기blackness'가
중세의 고딕 양식을 연상시킨다는 의미에서 붙은 이름이지만, 이는 실제
중세의 '고딕 양식', 즉 블랙 레터Black letter와 혼돈을 일으키기도 한다.
돌기가 없는 한글 서체를 고딕체라 부르기 시작한 것도 미국,
또 일본에서 산세리프 서체를 고딕 서체라고 명명한 것과 관계가 있다.
그로테스크 산세리프는 대체로 획의 굵기 차이가 존재하고 직선에서
곡선으로 연결이 매끄럽지 않은 등 조형적 완성도가 떨어지는 편이지만
미국에서 디자인된 서체들은 완성도가 높아 아직까지도 애용되며
특별히 '고딕 산스'라는 이름의 유형으로 묶기도 한다. 소문자 g가
볼과 루프의 2층 구조로 되어 세리프 서체의 영향을 보이는 것이
특징이다. 이 양식의 서체로는 뷰로 그로테스크Bureau Grotesque, 모노타입
그로테스크Grotesque MT, 프랭클린 고딕Franklin Gothic, 뉴스 고딕News Gothic,
얼터네이트 고딕Alternate Gothic 등이 있다.

Bureau Grotesque 37

Grotesque MT

Franklin Gothic

News Gothic

Alternate Gothic Medium

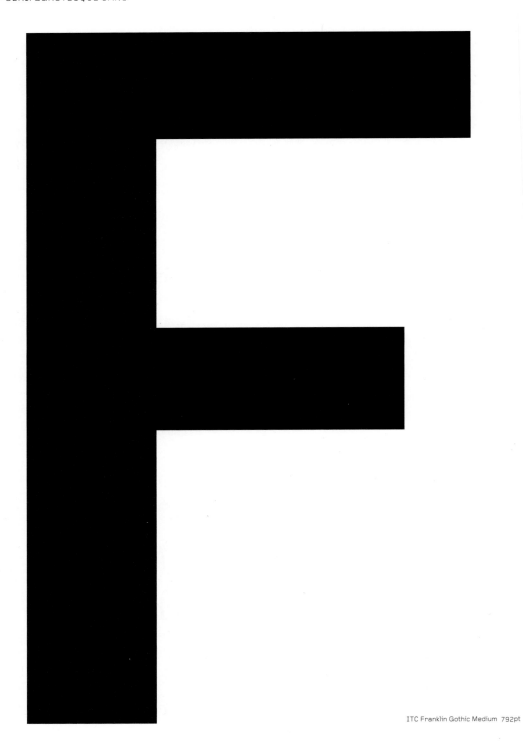

ITC Franklin Gothic Medium 792pt

Franklin Gothic

A typeface that preserves the spirit of American modernism.

미국의 모더니즘을 보전하는 서체

WHAT	WHEN	WHERE	WHY	WHO
프랭클린 고딕	1905년	미국 ATF사	19세기 유럽에 나타난 산세리프 양식을 아름답고 실용적인 디자인으로 발전시킨 서체	모리스 풀러 벤턴Morris Fuller Benton(1872~1948). ATF사의 서체 개발 디자이너로 일한 35년 동안 프랭클린 고딕, 뱅크 고딕, 수브니어, 클리어페이스, 브로드웨이 등 225개의 서체를 디자인했다.

ABCDEF
GHIJKLM
NOPQRS
TUVWXY
Z12345
67890

ITC Franklin Gothic Medium 96pt

'그로테스크Grotesque'의 의미를 사전에서 찾아보면 '괴기한, 우스꽝스러운'
등으로 정의한다. 이 단어가 19세기에 새로이 서체 목록에 추가된
산세리프 서체들을 부르는 이름이었다. 당시의 기준으로 볼 때 세리프가
없는 서체를 인쇄물에서 발견하는 것이 이런 느낌이었을까 하는 생각을
해 본다. 이렇게 유럽에서 그로테스크Grotesk, 그로Grot 등으로 불린
산세리프 서체가 미국에 전달되었을 때는 '고딕'이라는 이름이 붙은
일련의 서체로 개발되었다.

'프랭클린 고딕'은 미국 ATF사의 서체 개발 책임 디자이너였던 모리스
풀러 벤턴이 1905년에 처음 선보였다. 유럽에 등장한 초기의 산세리프
서체들이 굵기와 형태 면에서 일관성이 떨어지는 데 비해 프랭클린
고딕은 일관된 굵기와 균형 잡힌 글자 형태를 보여 주어 미국에서
산세리프 서체 활성화에 크게 기여했다. 그보다 후대에 등장하여
보편적으로 사용되는 유니버스, 헬베티카 등의 네오그로테스크 스타일
서체와 프랭클린 고딕을 구별하는 점은, 소문자 글자에서 볼 수 있는
자연스러운 굵기의 차이와 고전적 세리프 서체의 영향을 보여 주는
2층 구조로 된 소문자 a와 g의 모양이다. 이러한 이유로 프랭클린 고딕은
1964년 뉴욕 현대미술관의 아이덴티티 디자인에 사용되었다. 디자인을
맡은 이반 체르마예프Ivan Chermayeff는 "프랭클린 고딕은 뿌리를 보여
주는 모던한 서체다."라고 하며 서체를 선택한 이유를 분명히 했다.
그가 택한 프랭클린 고딕은 볼드 버전Franklin Gothic no.2으로, 산세리프의
현대적인 형태이면서 굵기에서 느껴지는 남성적 힘과 손으로 쓴 글씨의
전통을 보여 주는 인간적 따스함을 함께 갖추었다. 2004년 말에
뉴욕 현대미술관은 대대적 증축을 통해 새로운 모습을 드러냈는데,
이때 새로운 아이덴티티 디자인을 의뢰받은 캐나다 디자이너 브루스
마우Bruce Mau는 프랭클린 고딕으로 된 기존의 아이덴티티 디자인이
한 시대의 뛰어난 아이콘으로 그대로 유지돼야 한다고 판단했다.
다만 디지털 폰트의 진화와 남용이 본래의 서체로부터 멀어지고 있다는

abcdefgh
ijklmnopq
rstuvwxyz
.,:;''""!?
*&%@()

ITC Franklin Gothic Medium 96pt

지적에 따라 미국의 저명한 폰트 디자이너인 매슈 카터Matthew Carter가
초기의 금속활자본을 연구하여 본문과 사인 시스템에 적용할
두 가지 버전의 모마 프랭클린 고딕을 제작했다. 40년의 세월 동안
뉴욕 현대미술관을 지켜 온 프랭클린 고딕의 모습은 전용 서체인
'모마 고딕MoMA Gothic'을 통해 새롭게 연장되었다.
프랭클린 고딕의 뚜렷한 인상을 각인시킨 또 하나의 디자인은 바로
베네통Benetton사에서 발행한 국제적 잡지《컬러스Colors》였다.
옷이 아닌 전 세계인의 삶에 영향을 미치는 이슈들을 광고로
만들어 논란의 중심이 되었던 베네통의 아트 디렉터 올리비에로
토스카니니Oliviero Toscanini는 그러한 정치·사회적 관점을 계속 전달해
줄 수 있는 잡지 발행을 고안했다. 1991년 창간호부터 1995년까지
편집장을 맡은 티보 칼맨Tibor Kalman은 그가 운영하던 엠 앤드
컴퍼니M & Co.라는 회사에서 영역을 넘나드는 전위적 디자이너로 인정을
받아 왔다. 디자인은 단지 언어에 불과하며 그 언어로 세상을 변화시킬
수 있어야 한다고 믿었던 그에게《컬러스》편집장 역할은 그가 원하던
메시지의 전달 수단이 되었다. 그리고 "당신의 문화는 우리의 문화만큼
중요하다."라는 잡지의 주된 메시지는 서체 프랭클린 고딕의 일관된
사용을 통해 뚜렷한 시각적 목소리로 전달되었다.

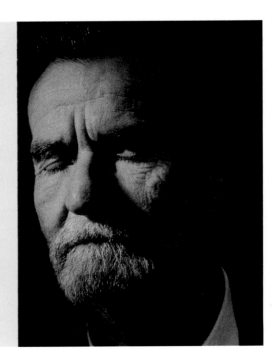

athol fugard **gives** the **impression** that **doing** the **right** thing is **easy,** **that** doing **the** right thing **makes** you **feel** **alive,** that **it** is as **easy** as **breathing** to **know** the **right** **way** from **the** **wrong** way.

잡지 《인터뷰》의 펼침면 디자인. 티보 칼맨. 1990년.
미국.

뉴욕 현대미술관 리플릿 디자인. 1990년대. 미국.
이반 체르마예프는 1964년에 뉴욕 현대미술관의
아이덴티티 디자인에 프랭클린 고딕을 사용했다.

Information/Plan

The Muse eum of Mo odern Art

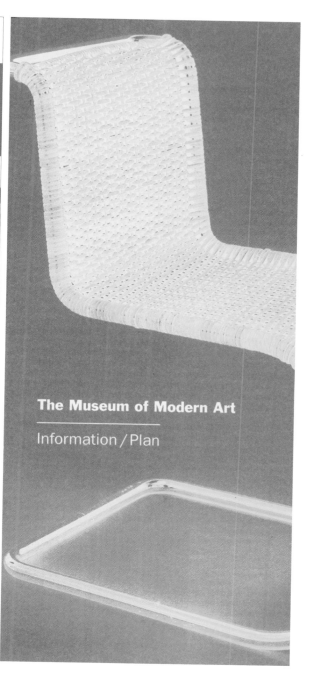

The Museum of Modern Art

Information / Plan

산세리프

SANS-SERIF
Lineal(영국 표준)

활자를 구성하는 획의 끝부분에 돌출한 작은 획을 말하는 세리프가 없는
서체 유형이다. 최초의 산세리프 서체는 윌리엄 캐슬론 활자 주조소의
1816년 활자 견본책에 등장했다고 하나, 새로운 시대정신을 반영한 인기
있는 양식으로 주로 사용되기 시작한 것은 20세기부터다. 산세리프 양식은
등장 시기와 형태의 특징에 따라 네 가지 양식으로 세분한다.

네오그로테스크 산스
Neo-grotesque Sans

1 획의 굵기
시각적으로 일정하게 보이도록 형태를 세심하게
보정한다.

2 글자 너비
글자 너비의 차이가 크지 않다.

3 획 마무리
획이 잘린 부분이 수직이나 수평으로 일관되어
정연한 글줄을 만든다.

4 둥근 소문자의 열린 정도
매우 좁다.

5 소문자 g의 모양
디센더가 열린 루프로 되어 있다.

네오그로테스크 산스는 그로테스크 산스 양식을 발전시킨, 제2차 세계대전 이후에 등장한 산세리프 양식이다. 이 산세리프 서체들은 형태적 완성도가 뛰어난 것이 특징으로, 획의 굵기가 일정하고 글자 너비의 차이도 크게 두드러지지 않아 활자면에 고르고 일정한 리듬과 색, 질감을 구현해 준다. 이 서체군이 주는 객관적이고 중립적인 톤은 관점과 표현에서 객관성을 중시하던 스위스 타이포그래피 양식을 대변했으며, 국제적 디자인 양식을 대표하는 서체 언어로 오랫동안 세계인의 사랑을 받았다.

네오그로테스크 산세리프 서체의 예로는 악치덴츠 그로테스크Akzidenz Grotesk, 헬베티카Helvetica, 유니버스Univers, 애리얼Arial, 노이에 하스 그로테스크Neue Haas Grotesk, 아쿠라트Akkurat 등이 있다.

Akzidenz Grotesk

Helvetica Neue

Univers

Arial

Neue Haas Grotesk

Akkurat

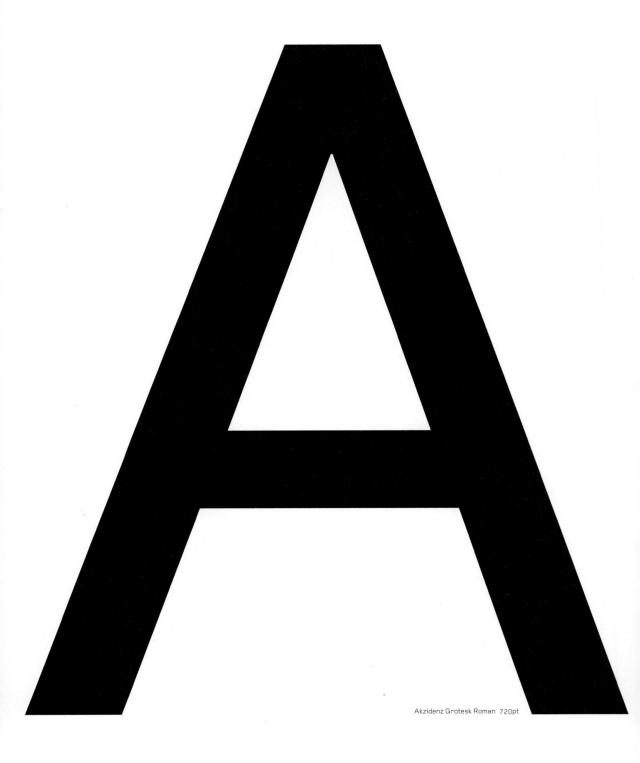

Akzidenz Grotesk Roman 720pt

Akzidenz Grotesk

A typeface that continues the tradition of the New Typography.

신 타이포그래피의 전통을 잇는 서체

WHAT	WHEN	WHERE	WHY	WHO
악치덴츠 그로테스크	1898년	독일 베르톨트사	19세기에 등장한 산세리프 서체들과 확연히 구별되는 조형적 완성도를 성취한 서체	디자이너 미상

ABCDEF
GHIJKLM
NOPQRS
TUVWXY
Z123456
7890

Akzidenz Grotesk Roman 96pt

'악치덴츠 그로테스크.' 발음하기도 쉽지 않은 독일어 이름이다. 그런데 그 뜻은 사뭇 시시하다. '악치덴츠'는 인쇄물 디자인, '그로테스크'는 산세리프 서체를 일컬으니 '인쇄물에 사용하는 산세리프 서체' 정도의 의미다. 19세기에 등장한 다른 산세리프 서체들이 그렇듯 디자이너가 누구인지도 알려져 있지 않다. 당시의 산세리프 서체들이 가진 조형 수준을 훌쩍 뛰어넘은 이 역사적 서체의 탄생에 대한 정보는 이렇게 미미하다.

초기의 산세리프 서체들이 보여 주는 불규칙한 굵기나 어설픈 곡선 처리 등을 악치덴츠 그로테스크에선 찾아볼 수 없다. 일정한 굵기의 세리프가 없는 글꼴들은 불필요한 것들을 모두 제거한 기본 형태이고, 들쭉날쭉하던 글자 폭이 정리되어 고른 리듬과 공간을 확보한다. 글자를 디자인한 사람의 개인적 성향을 드러내지 않는 가장 보편적 형태이면서 우수한 조형성을 가진 산세리프 서체라는 이유로, 악치덴츠 그로테스크는 20세기 모더니즘 운동의 하나인 '신 타이포그래피'의 서체로 선택되었다.

신 타이포그래피의 주창자 얀 치홀트는 과거와 결별하는 새로운 시대정신을 표현할 수 있는 서체는 산세리프 서체뿐이라고 강조하고, 1928년 자신의 저서 『신 타이포그래피』의 본문용 서체로 악치덴츠 그로테스크를 사용했다. 1933년 나치의 방해와 제2차 세계대전의 혼란으로 독일의 모던 디자인 운동이 여러 국가로 흩어지자 신 타이포그래피의 정신은 바우하우스에서 수학한 테오 발머Theo Ballmer와 막스 빌Max Bill 같은 스위스 디자이너들을 통해 이어졌다. 이들에게도 악치덴츠 그로테스크의 전통이 전해졌으며, 같은 정신을 공유하는 디자이너들 사이에서 악치덴츠 그로테스크의 사용은 서로를 확인하는 일종의 코드로 기능했을 것이다.

1950년부터 1956년까지 막스 빌은 바우하우스의 교육적 이상을 재현하고자 설립한 독일의 울름 조형대학의 학장을 역임하면서,

abcdefgh
ijklmnopq
rstuvwxyz
.,;''""!?
·,·; !?
*&%@()

Akzidenz Grotesk Roman 96pt

수학적 사고에 따른 순수한 형태의 추구와 절대적 아름다움이라는
그의 미학을 조각이나 건축뿐 아니라 타이포그래피 작업을 통해서도
전파했다. 이 시기에 스위스의 바젤과 취리히를 중심으로 모던 디자인
운동이 전개되었다. 스위스 모더니즘은 객관적이고 명확한 정보의
전달이라는 목표를 수행하기 위해 중립적 목소리를 가진 산세리프
서체를 사용했고, 화면 구성에 수학적이고 합리적인 그리드 시스템을
도입했다. 1950−1960년대에 에밀 루더Emil Ruder, 아민 호프만Armin
Hofmann, 요제프 뮐러 브로크만Josef Müller Brockmann 등이 전개한 스위스
모더니즘은 신 타이포그래피의 전통을 이어 갔으며, 이들은 주로
악치덴츠 그로테스크를 그들의 작업에 사용했다.

스위스 모더니즘의 산실인 바젤 디자인 학교는 1968년에 새로운 전기를
맞는다. 27세의 신임 교수 볼프강 바인가르트 Wolfgang Weingart는 그가
받은 스위스 모더니즘 교육에 의문을 품고 이를 동기 삼아 새로운
타이포그래피 형태의 창조 가능성에 대한 연구와 실험에 열정을 쏟았다.
스위스 모더니즘의 '차갑고 중립적 접근'에서 벗어나 '실험적이고
자기표현적 접근'을 통해 각자의 목소리를 가질 것을 학생들에게
가르쳤다. 바인가르트의 타이포그래피 작업과 교육은 급진적이었으나,
그가 받은 모더니즘 교육의 커다란 테두리 속에서 발달한 기술과
시대에 알맞게 모더니즘의 형태 영역을 확장한 것으로 보인다. 그는
모더니스트와 같이 하나의 작업에 하나의 서체 패밀리만을 사용했으며,
그의 타이포그래피 실험의 주재료 역시 악치덴츠 그로테스크였다.

저널 《타이포그래픽 뉴스》의 표지 디자인. 얀 치홀트.
1925년, 독일.

'무지카 비바' 포스터 디자인. 요제프 뮐러 브로크만.
1958년, 스위스.

바젤 시를 위한 '예술 후원' 포스터 디자인. 볼프강
바인가르트. 1984년, 스위스.

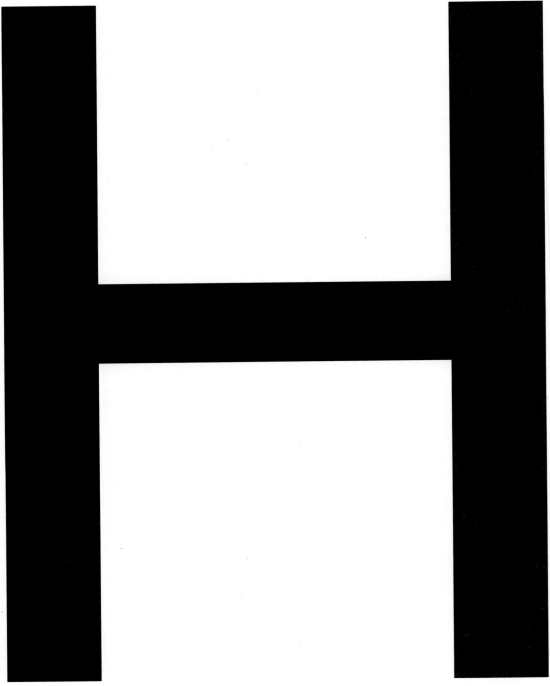

Helvetica Regular 720pt

Helvetica

The official typeface of the 20th century.

20세기 공식 서체

WHAT	WHEN	WHERE	WHY	WHO
헬베티카	1957년	스위스 하스사	모던 타이포그래퍼들이 애용하던 산세리프 서체의 조형적 완성도를 높인 서체	막스 미딩거Max Miedinger (1910-1980). 취리히에서 활자 식자가로 훈련 받고 바젤의 하스 활자 주조소 직원으로 일했다. 1956년 상관인 에두아르드 호프만Edouard Hofmann의 지시로 새로운 산세리프 서체를 개발한 것이 오늘날의 헬베티카가 되었다.

ABCDEF
GHIJKL
MNOPQ
RSTUVW
XYZ1234
567890

Helvetica Regular 96pt

스위스하면 떠오르는 이미지는 무엇인가. 순백의 알프스, 빨간 바탕에 흰색 십자가 국기의 간결함과 명쾌함, 세계대전에서 어느 한쪽 편에 서지 않았던 균형감, 발달한 시계 산업이 말해 주는 정확함과 정교함, 스위스 아미 나이프Swiss Army Knife가 구현하는 실용주의. 이러한 스위스적 특성과 장점을 글꼴이라는 형태에 장전하고 전 세계를 이롭게 한 서체가 있다. 바로 '헬베티카'다.

헬베티카는 그 이름에서부터 스위스 분위기를 강하게 풍긴다. 스위스 민족의 조상은 켈트족의 한 갈래인 '헬베티아Helvetia'족이며, 스위스의 옛 이름은 '헬베티아'였다.

헬베티카는 스위스 모더니즘과 동일시되는 서체다. 스위스 모던 타이포그래피 양식은 제2차 세계대전 이후 꽃피었으나 그 형태와 정신의 씨앗은 1920-1930년대의 신 타이포그래피에서 찾을 수 있다. 헬베티카의 형태적 원조 또한 신 타이포그래피의 주요 서체인 악치덴츠 그로테스크다. 신 타이포그래피는 소수의 특권층을 위한 것이 아닌 다수에게 전달할 수 있는 예술이라는, 사회주의 이념에 기반을 둔 러시아 구성주의의 영향을 강하게 받았다. 이를 달성하기 위한 수단의 하나로 디자이너 개인의 취향과 스타일이 배제된 중립적 성향의 산세리프 서체를 사용하도록 권장했으며, 디자이너 미상의 19세기 서체 악치덴츠 그로테스크가 새로운 조형 운동의 서체로 선택되었다. 러시아 구성주의, 신 타이포그래피의 정신과 조형이 1950년대 스위스에서 만개한 계기는 바우하우스에서 공부한 막스 빌 같은 디자이너들을 통해서였고, 이들에게도 악치덴츠 그로테스크 사용의 전통은 이어졌다. 1957년 스위스 바젤의 하스 활자 주조소는 악치덴츠 그로테스크를 한층 업그레이드한 산세리프 서체 '노이에 하스 그로테스크Neue Haas Grotesk'를 선보였다. 디자이너는 하스 활자 주조소의 직원이었던 막스 미딩거Max Miedinger(1910-1980)였다. 이 서체가 1960년 독일의 스템펠사를 통해 소개될 때, 더 짧고 쉽게 부를 수 있고 스위스를

abcdefgh
ijklmnopq
rstuvwxy
z.,;:''""!?
*&%@()

Helvetica Regular 96pt

연상시키는 현재의 헬베티카라는 이름을 얻게 된 것이다.

1950-1960년대 스위스 모던 타이포그래피 양식은 디자이너의 주관적 해석이나 시각적 스타일보다 전달해야 할 내용의 객관적 해석과 명쾌하고 효율적인 전달에 중점을 두었으며, 이를 위한 형태적 방법론을 제시해 설득력을 더했다. 사진, 그림, 텍스트, 캡션 등 서로 관계를 가지는 다양한 시각 전달 요소에 유기적 통일성과 질서를 부여하는 그리드 시스템과 가장 간결한 글자 형태이면서 높은 가독성이 있는 헬베티카는 스위스 모더니즘을 대표하는 전도사가 되어 전 세계에 퍼졌다.

헬베티카는 특히 1960-1970년대에 호황을 이루던 다국적 대기업들이 시각적 아이덴티티를 구축하는 데 대거 사용되었다. 과장이 없는, 매우 중립적이면서 가독성 높은 헬베티카의 형태는 정확함과 정교함, 신뢰로 연결되는 이미지 덕분에 뉴욕, 도쿄 등 대도시의 지하철 표지판에서부터 루프트한자, 아메리칸 에어라인 등 항공사의 아이덴티티 디자인에 이르기까지 대상과 영역의 구분 없이 폭넓게 사용되었다. 미국의 그래픽 디자이너 마이클 밴더빌Michael Vanderbyl은 "1960년대 후반과 1970년대에 헬베티카는 단지 하나의 서체가 아니었다. 그것은 라이프스타일이었다."라고 말했는데, 이는 당시 헬베티카가 점령하고 있던 시각 환경의 상황을 짐작하게 한다.

라이노타입사는 1983년에 헬베티카를 디지털 폰트로 만들면서 더욱 다양한 무게와 비례를 가진 서체 패밀리로 재현했고, 이에 '노이에 헬베티카Neue Helvetica'라는 이름을 붙였다. 노이에 헬베티카는 8개의 서로 다른 무게를 중심으로 한 51개의 폰트로 구성된 거대한 '서체 팔레트pallette'였다.

미국의 디자이너 크리스천 슈워츠Christian Schwartz는 2011년 헬베티카를 새로운 디지털 폰트로 재현하는 데 도전장을 내밀었다. 그는 "헬베티카는 5포인트에서 72포인트에 이르는, 여러 용도로 사용하기

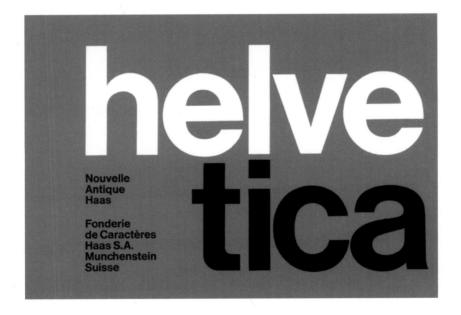

위해 만들어진 금속활자 서체였는데 디지털 폰트는 하나의 디자인이
모든 크기와 용도를 만족시켜야 하는 상황에서 각 크기의 폰트가
가졌던 특성이 무뎌졌다."라며 새로운 폰트 제작의 이유를 밝혔다.
새로운 디지털 폰트는 최초의 이름이었던 '노이에 하스 그로테스크'라
불리며, 8개의 무게—울트라 씬Thin에서 블랙까지—를 가진 디스플레이
폰트와 3개의 무게—로만, 미디엄, 볼드—를 가진 텍스트 폰트, 각각의
이탤릭 폰트를 포함해 22개의 핵심 폰트들로 구성된 서체 패밀리다.
새로운 디지털 헬베티카는 기존의 디지털 폰트에 비해 촘촘한 커닝과
조금은 날씬해진 글자 너비 덕분에 같은 효과를 좀 더 경제적으로
공간에서 구현할 수 있다.

20세기 말 유니버스, 프루티거 등 새로운 형태의 산세리프가
유행하면서 잠시 주춤했던 헬베티카의 존재감은 21세기에 들어서서
디지털 커뮤니케이션 환경에서 사용하기에 좋은 노이에 하스
그로테스크의 등장과 애플의 전용 서체 샌프란시스코가 그 골격을
헬베티카와 같은 네오그로테스크 산세리프에 두어 개발되면서 다시금
탄력을 받았다. 시대가 바뀌고 시각 소통 매체가 바뀌어도 모두를
이롭게 하고자 했던 모던 디자인의 정신을 담은 서체는 그 역할을 계속
이어 나가고 있다.

하스 활자 주조소의 헬베티카 광고 포스터.
한스 노이부르크Hans Neuburg, 넬리 루딘Nelly Rudin,
1960년, 스위스.

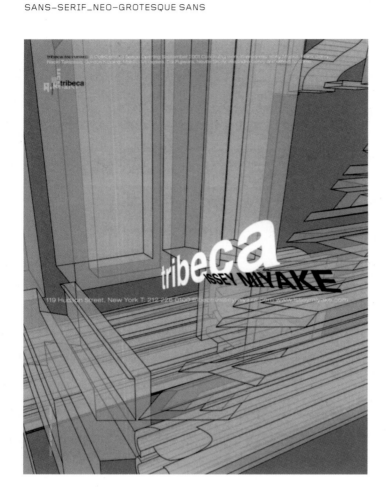

↑
패션 디자이너 이세이 미야케의 뉴욕 트라이베카
매장 포스터. 네빌 브로디Neville Brody, 2001년, 영국.

→
뉴욕 지하철 인포메이션 그래픽 시스템.
마시모 비녤리, 1966–1970년, 미국.

가구회사 놀Knoll을 위한 기업 아이덴티티 디자인.
마시모 비녤리, 1966년, 미국.

가구회사 놀의 기업 아이덴티티 디자인을 위해 만든
책자. 체르마예프 앤드 가이스마, 1993년, 미국.

가구회사 놀의 홍보용 포스터. 조르주 칼라메George
Calame, 1968년, 스위스.

루프트한자의 기업 아이덴티티 디자인. 로고타입이
헬베티카와 매우 유사하다.

루프트한자 광고 포스터. 한스 한센Hans Hansen 등.
1967년. 독일.

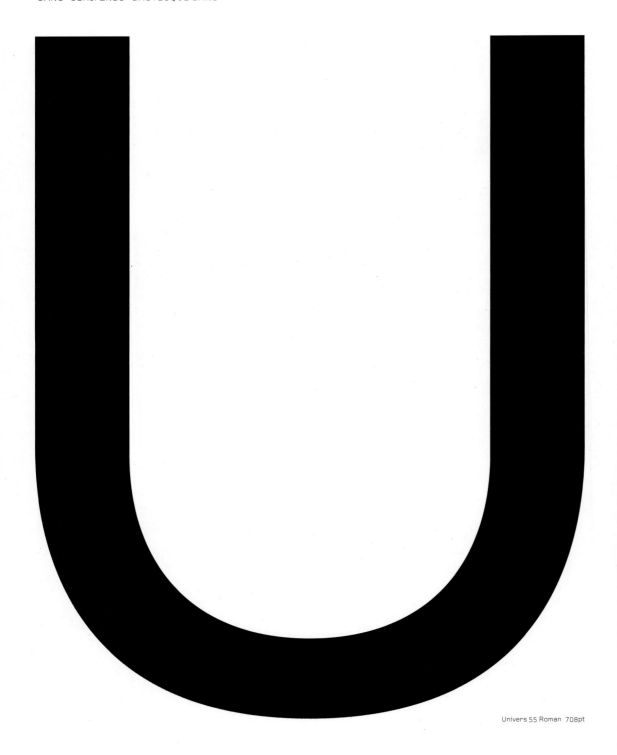

Univers 55 Roman 708pt

Univers

A typographic color palette.

타이포그래픽 컬러 팔레트

WHAT	WHEN	WHERE	WHY	WHO
유니버스	1957년	프랑스 드베르니 에 페뇨Deberny & Peignot사	다양한 무게와 비례의 체계로 등장한 산세리프 서체 패밀리	아드리안 프루티거Adrian Frutiger(1928–2015). 프랑스에서 주로 활동한 스위스 태생의 서체 디자이너. 산세리프 서체로 프루티거Frutiger, 아브니르Avenir, 세리프 서체로 메리디앙Meridien, 슬랩 세리프 서체로 세리파Serifa, 글리파Glypha, 모노스페이스 서체로 OCR–B 등을 디자인했다.

ABCDEF
GHIJKL
MNOPQ
RSTUVW
XYZ1234
567890

Univers 55 Roman 96pt

타이포그래피에서 '컬러'라 할 때는 빨강, 노랑 등의 색깔을 의미하는 것이 아니라 활자의 크기와 굵기, 자간과 행간 등을 통해 얻을 수 있는 다양한 회색 명도 단계를 의미한다. 이러한 컬러 구사는 같은 형태적 유전자를 공유하면서 다양한 획의 굵기, 글자 너비, 각도를 가진 커다란 활자 패밀리를 이용한다면 더욱 풍부하고 조화로울 것이다. 서구 서체 디자인의 역사에서 최초의 '체계적 거대 활자 패밀리'가 바로 유니버스다. 유니버스는 아드리안 프루티거Adrian Frutiger(1928–2015)라는 재능 있는 서체 디자이너와 그의 새로운 산세리프 디자인 제안을 적극 후원한 드베르니 에 페뇨Deberny et Peignot사의 샤를 페뇨Charles Peignot, 그리고 당시 활자 제작에 있어서 신기술인 사진 식자술이 만나 탄생한, 20세기 디자인의 중요한 산물이다.

아드리안 프루티거의 일생은 자신의 재능을 일찍 발견하고 한 우물을 판 사람이 평생 창조해 낼 수 있는 역량이 어느 정도인가를 알 수 있는 하나의 예다. 스위스에서 직공의 아들로 태어난 그는 어려서부터 공예와 레터링에 재능을 보였다고 한다. 열여섯 살에 인쇄소 식자공으로 도제 수업을 시작하면서 취리히 미술공예학교를 다녔다. 이 기간에 학교에서 작업한 레터링 프로젝트들이 큰 상을 받아 외부에 소개되었고, 이를 계기로 스물네 살의 젊은 나이에 당시 프랑스의 거대 활자 회사인 드베르니 에 페뇨에서 디자인 디렉터로 일하기 시작했다. 유니버스의 초안 역시 학창 시절의 산세리프 스케치였다고 하니 그의 재능을 짐작할 수 있다. 그는 한 인터뷰에서 "나는 행운아다. 아주 어릴 적부터 나의 관심 세계가 2차원적 공간에 있음을 알았고, 열여섯 살에는 내 작업이 흑백의 세계에 속한 것임을 알았다."고 말했다.

유니버스의 혁신적인 점은 우선 활자 패밀리에 부여된 체계적 숫자 코딩 시스템이었다. 프루티거는 서로 다른 활자의 굵기·너비·이탤릭에 각기 숫자를 부여했는데, 그 기준을 일반적 그리드의 중심인 5로 삼았다. 활자의 굵기와 너비 값을 동시에 전달하기 위해서는 두 자리 숫자가

abcdefgh
ijklmnop
qrstuvw
xyz.,:;''"
"!?*&%
@()

Univers 55 Roman 96pt

필요했는데, 기준이 되는 텍스트용 서체를 유니버스 55로 하면서
앞 자릿수는 획의 굵기에 따라, 뒤 자릿수는 활자의 폭과 높이의
비례에 따라 숫자를 붙였다. 또 홀수를 기본 폰트로 할 때 짝수를
그 폰트의 이탤릭으로 했다. 말하자면 레귤러가 55, 레귤러 이탤릭은
56이 되는 것이다. 이렇게 하여 스물한 개의 폰트로 구성된 유니버스
팔레트가 등장했고, 이는 사진 식자용 폰트로 출시되었기에 가능한
일이었다. 당시까지만 해도 활자는 일반적으로 기계 조판용 금속활자로
제작되었는데 여기에 맞춰 제작하기에는 많은 비용이 들었다. 따라서
하나의 서체가 출시될 때는 우선 업계의 반응을 보기 위해 레귤러,
이탤릭, 세미 볼드 등 세 개 정도의 폰트를 제작하는 것이 관행이었다.
이 숫자 코딩 시스템은 그 후 등장한 프루티거, 헬베티카 등 다른
산세리프 서체들이 큰 패밀리를 구성할 때 사용하는 표준 시스템이
되었다.

유니버스는 1950년대 후반 광고업계의 경기 호황과 맞물려, 또 사진
식자 기계의 급속한 보급과 함께 새로운 디자인의 요구를 다양한
타이포그래피로 표현할 수 있는 산세리프 패밀리로 각광을 받았다.
유니버스는 거의 같은 시기에 발표된 헬베티카와 늘 비교되어 왔다.
두 서체 모두 제2차 세계대전 후의 이성적이고 객관적인 디자인 표현의
훌륭한 도구가 되었다. 하지만 헬베티카가 그 형태적 근원을 19세기
서체인 악치덴츠 그로테스크에 두고 있는 점을 생각하면 유니버스가
더욱 독창적인 서체 디자인임을 알 수 있다. 유니버스는 헬베티카의
전신인 그로테스크류의 산세리프 서체에 남아 있던, 일관된 형태
규칙에서 벗어난 획의 방향이나 부분들을 모두 깔끔히 정리했다.
그러면서 글자 하나하나의 조형적 완성도를 최대한 추구했다.
매우 이성적인 형태이면서 어딘지 모르게 로만 서체의 우아함이
느껴지는 것이 헬베티카와 구별되는 점이기도 하다. 유니버스가
등장하자 1960년대의 타이포그래픽 실험들은 활기를 띠었다.

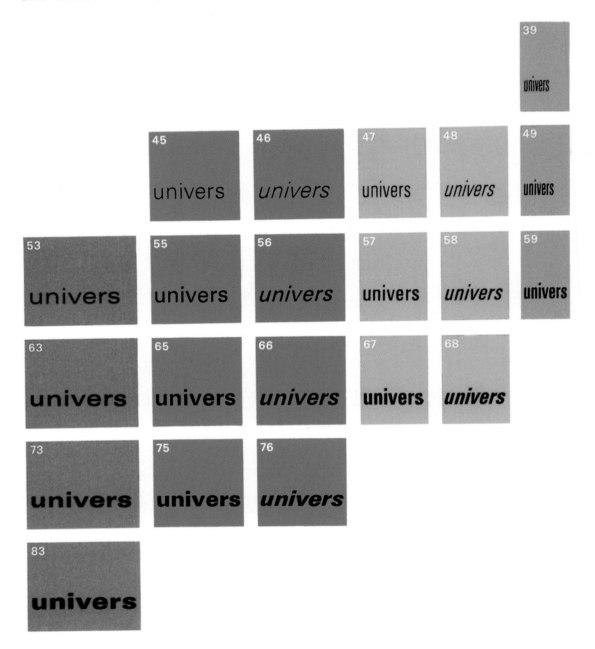

21 variations sur un thème unique

특히 1960–1970년대 서구 타이포그래피 교육에 큰 영향을 미쳤던
바젤 디자인 학교의 교수 에밀 루더Emil Ruder는 유니버스 예찬자였다.
유니버스라는 믿을 수 있는 타이포그래피 '컬러 팔레트'는 창조적
영감이 되어 한동안 그의 타이포그래피 작업과 실험의 주인공이 되었다.
1997년 라이노타입사는 회사의 공식 폰트로 유니버스를 선택하면서
40여 년 전 사진 식자용 활자로 제작되었던 유니버스를 본래의 모습에
가장 가깝게 디지털 폰트로 재현했다. 아드리안 프루티거 본인이 직접
참여한 이 프로젝트를 통해 현재 유니버스는 28개 구성원을 가진
패밀리로 늘어났다.

그 후 2010년 유니버스 패밀리는 '유니버스 넥스트Univers Next'라는
이름의 큰 틀 안에 전문가용 글리프를 포함한 유니버스 프로, 유니버스
그리스 문자, 유니버스 아라비아 문자 등 63개의 폰트를 거느리는 거대한
서체 패밀리가 되었다. 현재 세 자릿수 시스템을 가진 유니버스 넥스트
프로는 울트라 라이트ultra light에서 엑스트라 블랙extra black까지 아홉 개의
무게와 컴프레스드compressed에서 익스텐디드extended까지 네 개의 너비,
그리고 각각의 이탤릭을 갖추고 있다.

21개로 된 유니버스 폰트 패밀리를 보여 주는
다이어그램. 1957년, 프랑스.

→

로멜 운트 쇤 디자인 회사를 위한 소책자 디자인.
바우만 운트 바우만Baumann & Baumann, 1990년.
독일.

↓

예일대학교 미술대학원 안내 책자 표지 디자인.
폴 랜드, 1982년, 미국.

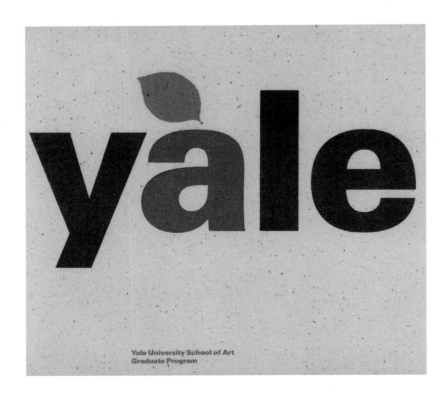

rommelundschoendesign

rommelundschoendesign

badmöbel für **kama**

unterhaltungselectronic für
microwellen

...ik für **teka**
...rtverstärker für **dynacord**
...ti
...ssel und stühle für **cor**
unterhaltungselectronic für **general corporation**

... arnold
kommunikationssysteme für **stabo**

dielenmöbel für s...
schreibtischaccessoirs für **toppoint**

kühlsysteme für **eisfink**
sonnenliegen für **grand soleil**
... kama motorboot...
...jektbestuhlungen für **interstuhl** sessel für **kill**
...ka schreibgeräte
...hreibgeräte für **ritter**
kommunikationssysteme für **ritto** medizi...

...scanline
büromöbel für **waiko** unterhaltungselectronic für saba...

schreibgeräte für **romus**
...ltungselectronic für **interconti** jugenddrehstühle für **ikea**
unterhaltungselectronic für **heco**

haushaltszubehör für **hailo**
unterhaltungselectr...

arbeitsstühle für **bima**

...für **mitsubishi**
schreibgeräte für **rou-bill**
...ungen für **casala**

jugend- und freizeitmöb...
high end unterhaltungselectronic für **t + a**

...ür **starplast**
klimatechnik für **ltg**

von **rommel**und**schoen**...
7070 schwäbisch gm...

telefax 07171 7 65 31
telefon 07171 7 28 90

컬럼비아 대학교 건축대학원 특강 포스터 디자인.
윌리 쿤즈Willi Kunz, 1985년, 미국.
윌리 쿤즈는 스위스 바젤과 취리히에서 공부하고
미국으로 돌아와 그리드 시스템과 타이포그래피
언어 활용이 중심이 되는 그래픽을 보여 주었다.

컬럼비아 대학교 건축대학원 특강 포스터 디자인.
윌리 쿤즈, 2001년, 미국.

종교 서적 출판사를 위한 책 표지 디자인 시스템.
호기심을 불러일으키는 시적인 사진 이미지와
감성적으로 중립적이고 군더더기 없는 형태인
유니버스 서체로 된 소문자 타이포그래피의 조화가
흥미롭다. 앵거스 하일랜드Angus Hyland, 펜타그램.
1998−1999년, 영국.

산세리프

SANS-SERIF
Lineal(영국 표준)

활자를 구성하는 획의 끝부분에 돌출한 작은 획을 말하는 세리프가 없는
서체 유형이다. 최초의 산세리프 서체는 윌리엄 캐슬론 활자 주조소의
1816년 활자 견본책에 등장했다고 하나, 새로운 시대정신을 반영한 인기
있는 양식으로 주로 사용되기 시작한 것은 20세기부터다. 산세리프 양식은
등장 시기와 형태의 특징에 따라 네 가지 양식으로 세분한다.

기하학적 산스
Geometric Sans

1 획의 굵기
시각적으로 일정하게 보이도록 형태를 세심하게
보정했다.

2 글자 너비
순수한 기하학적 산세리프 서체의 경우 정원正圓에
가까운 글자가 있어서 글자 너비의 차이가 크다.

3 획 마무리
획이 진행되는 방향의 직각으로 잘려 있어서 활발한
인상을 준다.

4 둥근 소문자의 열린 정도
열린 정도가 커서 시원한 느낌을 준다.

5 소문자 g의 모양
디센더가 열린 루프로 되어 있다.

기하학적 산세리프 양식은 기하학적 형태에 입각한 글꼴이 특징인 서체 양식이다. 기하학에 대한 관심과 이를 이용한 글꼴 디자인의 가능성은 15세기 독일 화가 알브레히트 뒤러Albrecht Dürer의 스케치에서도 볼 수 있지만, 기하학이 글꼴 디자인에 큰 영향을 미친 것은 20세기에 들어서부터다. 러시아 구성주의, 데 스테일De stijl, 바우하우스 등의 아방가르드 예술 운동이 원·삼각형·사각형 같은 기초적 형태를 새로운 시대의 형태로 주목하자, 서체 디자이너들 역시 기초적인 형태에 기반한 글자 형태를 구축했다. 대표적인 기하학적 산세리프 서체로는 1920년대의 푸투라, 카벨Kabel, 메트로Metro 등이 있고 20세기 후반에 등장한 아방가르드Avant Garde, 유로스타일Eurostile, 아브니르Avenir, 노이트라페이스Neutraface 등이 있다.

Futura

Kabel

Metro

Avant Garde

Eurostile

Avenir

Neutraface

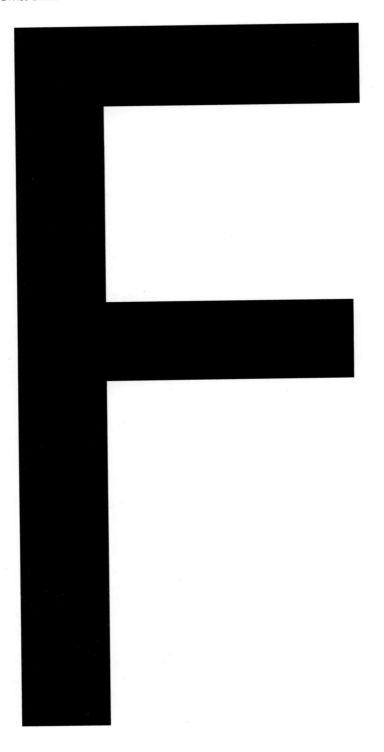

Futura Medium 708pt

Futura

A typeface that manifests the spirit of Bauhaus.

바우하우스의 정신을 실현한 서체

WHAT	WHEN	WHERE	WHY	WHO
푸투라	1927년	독일	1920년대 모던 디자인 운동의 형태 언어를 활자 디자인에 적용한 서체	파울 레너Paul Renner (1878-1956). 독일의 북 디자이너이자 교육자. 한때 뮌헨에 인쇄출판 전문학교를 세워 안 치홀트, 게오르크 트룸프 등을 교수로 영입하여 교육적 신념을 펼쳤다.

ABCDEF
GHIJKLM
NOPQRS
TUVWXY
Z123456
7890

Futura medium 96pt

푸투라는 그 이름과 같이 영원히 '미래를 지향하는' 현대적 이미지를 가진 서체다. 푸투라의 탄생은 20세기 모던 디자인 운동, 그중에서도 독일의 디자인 학교 바우하우스와 관계가 깊다. 바우하우스는 1919년부터 1933년까지 비록 14년간 운영된 학교였으나 그 존재의 파장은 아직까지 미국 동부의 디자인 대학 커리큘럼에서 발견될 정도로 크다. 바우하우스의 교육 이념은 창립 초기에 '예술과 공예의 조화'로부터 전성기에 '예술과 기술의 융합'으로 진화했으며, "예술가적 교육을 받은 디자이너만이 기계가 만들어 내는 차가운 제품에 생명력을 불어넣을 수 있다."는 발터 그로피우스Walter Gropius 학장의 신념을 바탕으로, 새로운 시대가 요구하는 '과학과 기술에 대한 지식이 있는 실천적 디자이너의 양성'에 힘썼다. 건축을 모든 예술과 디자인 영역의 궁극적 목표로 보았지만 각 세부 학과에서 진행한 재료와 형태 언어의 실험은 합목적성에 바탕을 두면서도 매우 진보적이었다. 시대를 선도하는 디자인 교육 방향과 진보적 실험 내용이 한동안 서구 디자인의 현장과 교육에 흡수되기에 충분했던 것이다. 푸투라의 탄생에 영향을 미친 것은 바로 바우하우스의 타이포그래픽 공방 교수이던 헤르베르트 바이어Herbert Bayer가 디자인한 유니버설Universal이라는 실험적 서체였다. 유니버설은 원에서 나올 수 있는 곡선과 이를 연장한 직선만을 이용하여 만든, 소문자만 존재하는 서체로 디자인되었으며 서체 제작으로 이어지지는 않았다. 바우하우스에서의 조형 언어는 러시아 구성주의와 네덜란드 데 스테일의 영향을 강하게 받았다. 이들 운동은 과거로부터 축적된 조형 양식과 결별하기 위해, 개인적인 취향을 넘어서기 위해, 또 대량 기계 생산 체제에 적합한 형태이기에 기하학적 형태를 새로운 조형 언어로 탐구했다.

독일의 북 디자이너이자 교육자였던 파울 레너Paul Renner(1878-1956)는 바우하우스와 유니버설 서체의 영향을 받아 원·삼각형·사각형을 기본 꼴로 한 철저히 기하학적 형태의 서체를 만들었다. 파울 레너는

abcdefgh
ijklmnop
qrstuvwx
yz.,;''""
!?*&%@()

Futura medium 96pt

"디자이너는 그의 세대에 전해진 유산을 보존하여 다음 세대에 그대로 넘겨주는 데 그쳐서는 안 된다. 각 세대는 그 시대에 참된 현대적 형태를 창조하도록 노력해야 한다."라는 신조를 끊임없이 강조했다. 푸투라와 함께 1920년대에서 1930년대에 걸쳐 등장한 기하학적 산세리프 서체들은 루돌프 코흐의 '카벨', 야코프 에르바Jakob Erbar의 '에르바', 미국의 디자이너 윌리엄 애디슨 드위긴스William Addison Dwiggins의 '메트로' 등이 있다. 기하학적 산세리프 서체들은 1960년대에 들어 유니버스, 헬베티카 같은, 덜 기하학적인 산세리프 서체들이 유행하기 전까지 매우 인기 있었다. 장식을 모두 거두어 낸 기본 글꼴이 주는 기하학적 아름다움과 고전적 글꼴에 바탕을 둔 다양한 글자 너비가 만들어 내는 흥미로운 리듬 등은 시대와 유행을 초월하여 지속되는 푸투라만의 특성이다. 푸투라는 독일의 모던 디자인을 대표하는 서체로서, 오랫동안 자동차 제조회사인 폭스바겐의 기업 서체Corporate Typeface로 사용되고 있으며, 현대적 형태나 기능을 강조하는 조직의 대표적인 얼굴로, 또 메시지를 전달하는 목소리로 그 역할을 훌륭히 수행해 내고 있다.

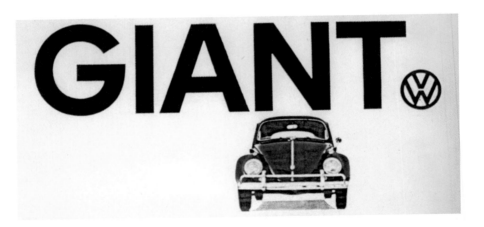

실용성을 강조하는 독일 승용차 폭스바겐을 위한
광고 캠페인. DDB, 1960년대, 미국.

헤르베르트 바이어의 기하학적 산세리프 서체인
유니버설. 1925년, 독일.

abcdefghi
jklmnopqr
stuvwxyz
d

HERBERT BAYER: Abb. 1. Alfabet
„g" und „k" sind noch als
unfertig zu betrachten

Beispiel eines Zeichens
in größerem Maßstab
Präzise optische Wirkung

sturm blond

Abb. 2. Anwendung

399

Think small.

Our little car isn't so much of a novelty any more.

A couple of dozen college kids don't try to squeeze inside it.

The guy at the gas station doesn't ask where the gas goes.

Nobody even stares at our shape.

In fact, some people who drive our little flivver don't even think 32 miles to the gallon is going any great guns.

Or using five pints of oil instead of five quarts.

Or never needing anti-freeze.

Or racking up 40,000 miles on a set of tires.

That's because once you get used to some of our economies, you don't even think about them any more.

Except when you squeeze into a small parking spot. Or renew your small insurance. Or pay a small repair bill. Or trade in your old VW for a new one.

Think it over.

→
보이만스 로테르담 미술관을 위한 포스터 디자인.
옥타보Octavo, 1991년, 네덜란드.

↓
영국 공예 진흥원을 위한 포스터 디자인.
시각 아이덴티티 구축을 위해 푸투라를 사용했다.
펜타그램, 1991년, 영국.

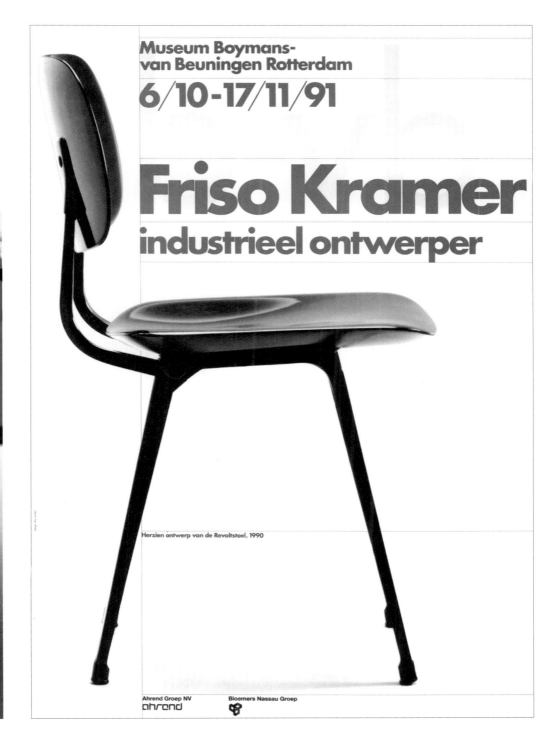

Museum Boymans-
van Beuningen Rotterdam

6/10-17/11/91

Friso Kramer
industrieel ontwerper

Herzien ontwerp van de Revoltstoel, 1990

Ahrend Groep NV
ahrend

Bloemers Nassau Groep

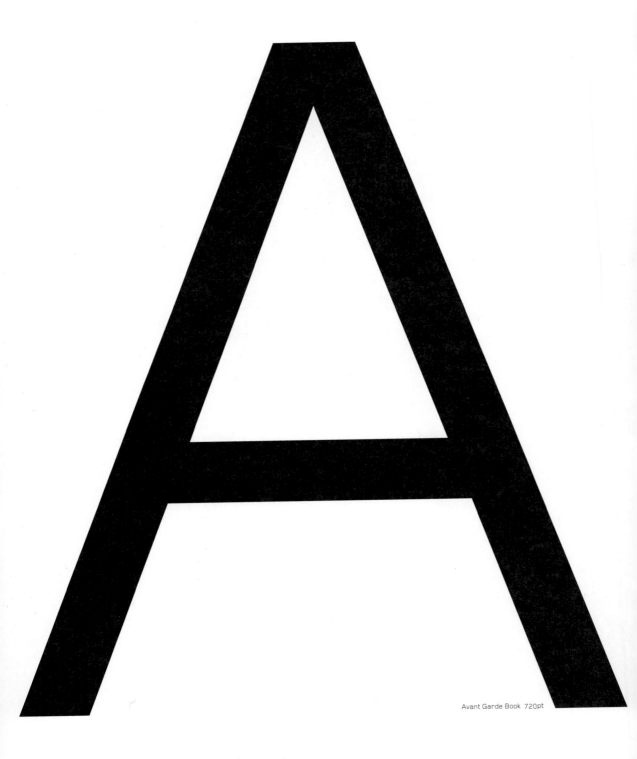

Avant Garde Book 720pt

Avant Garde

A typeface borne of America's golden age of magazine design.

미국 잡지 디자인의 황금기에 태어난 서체

WHAT	WHEN	WHERE	WHY	WHO
아방가르드	1970년	미국 ITC사	잡지 《아방가르드》의 제호 디자인을 발전시킨 서체	허브 루발린Herb Lubalin (1918~1981). 미국의 전설적인 아트 디렉터. 타이포그래피의 메시지 전달 능력을 창의적으로 활용한 에디토리얼 디자인 작업을 통해 타이포그래피 표현의 지평을 넓혔다.

ABCDEF
GHIJKLM
NOPQRS
TUVWXY
Z123456
7890

Avant Garde Book 96pt

20세기에 잡지는 사진이 정보 전달 언어로 급속히 발전하면서 시대의
동향과 가치를 신속히 전달하는 가장 인기 있는 대중 인쇄매체로
자리 잡았다. 제2차 세계대전 이후부터 1960년대까지 잡지 디자인은
황금기를 맞아 유능한 아트 디렉터들을 돋보이게 했다. 그중 한
사람이 허브 루발린Herb Lubalin(1918-1981)이다. 허브 루발린은 본래
미술을 전공할 생각은 없었다고 한다. 재능 있는 학생들에게 학비를
전액 지원해 주던 뉴욕의 쿠퍼 유니언 미술 대학에 입학하면서 그의
디자이너로서의 삶은 시작되었다. 줄곧 열등생이던 그가 공부에 흥미를
느끼기 시작해 우수한 성적으로 졸업할 수 있었던 계기는 캘리그래피
수업이었다. 그는 훗날 "쿠퍼 유니언에서 타이포그래피의 매력에 빠지게
되었다."고 회고했다.

허브 루발린은 스물일곱 살 때 서들러 앤드 헤네시Sudler & Hennessy라는
광고회사의 아트 디렉터가 되었고, 그가 진행한 수많은 광고 캠페인이
크게 성공하면서 서들러 앤드 헤네시는 유능한 광고인을 배출하는 광고
사관 학교로 인식되었다. 그는 뛰어난 인재를 알아보는 능력이 있었다.
그러나 당시 그의 밑에서 일하던 아티스트와 카피라이터들은 지나치게
과묵하고 대부분의 결정—심지어 광고 헤드라인을 쓰는 일까지—을
독단적으로 하던 완벽주의자와 소통하기가 얼마나 어려웠는지
회고하기도 했다. 실제로 그는 많은 광고 헤드라인을 만들었는데 구상할
때 이미 그 헤드라인을 특정 서체나 타이포그래피로 표현했을 때
어떻게 보일지 그 효과를 머릿속에 상상했다. '타이포그래픽 사고력'이
뛰어났던 것이다. 그는 "아트 디렉터가 2000여 개의 서체 속에서 필요한
것을 선택하려면 그 모든 서체의 강점을 잘 알고 있어야 한다."고 말했다.

1964년, 광고회사를 떠나 독립하여 타이포그래피가 중심이 되는
다양한 그래픽 디자인 일을 하던 중 긴즈버그 출판사가 기획한 잡지
《아방가르드》의 아트 디렉션을 맡게 되었다.《아방가르드》는 1960년대
보헤미안 정신을 담은 예술과 정치 이슈에 관한 잡지였다. 이미 허브

abcdef
ghijklmn
opqrstuv
wxyz.,:;
'‘""!?*&%
@()

루발린은 같은 출판사의 《에로스Eros》 잡지와 이 잡지의 아트 디렉션에서
대담한 그래픽 디자인과 표현적인 타이포그래피로 출판 디자인 업계를
동요시킨 바 있었다.

그는 《아방가르드》 제호를 위해 1920년대의 기하학적 산세리프
디자인을 위트 있고 대담하게 표현한 산세리프 로고를 만들었는데,
내지 디자인에도 로고의 글자들을 쓰기 위해 글자를 더 만들다 보니
한 벌의 서체를 갖추게 되었다. 제호에 표현된 대문자 G와 A의 흥미로운
형태 결합 등을 보여 주는 대체 문자쌍Alternate Characters 또한 개발해
제목 타이포그래피에서의 다양한 표현 가능성을 열어 두었다. 서체
아방가르드는 1970년 허브 루발린이 에런 번스Aaron Burns와 함께 만든
서체 회사 ITC를 통해 상업적으로 출시되기 전까지는 대문자로만
존재하던 서체였다. 전문가들은 서체 아방가르드가 본래 디자인 의도와
다르게 남용·오용되고 있음을 지적해 왔다. 사실 대체 문자쌍이 없는
대소문자 아방가르드를, 그것도 보통의 자간으로 썼을 때에는 긴장감과
위트 같은 아방가르드만의 특별함을 끌어내지 못한다. 허브 루발린은
글자가 모여 형성하는 단어나 문장의 시각적 인상에 주력했기에
자간이나 행간을 최소한으로 운용했다. 그의 작업에서는 '읽는 것'보다
'보는 것'이 한발 앞서는, 강렬한 타이포그래픽 메시지를 경험하게 된다.
독일 함부르크 소재의 서체 회사 엘스너+플레이크Elsner+Flake는 ITC의
서체들을 디지털 폰트화하는 데 주력해 왔다. 2005년 이 회사는 서체
아방가르드의 핵심 요소인 대체 문자쌍을 디지털 폰트로 출시했다.
이제 그 모습을 완전히 갖춘 서체 아방가르드는 기세등등하던
1960년대의 보헤미안 정신을 불러일으킬 수 있을 것만 같다.

CA EA FA FR
GA HT KA LA
NT FR RA SS
ST TH UT W

AA CA CE EA FA FR
GA HT KA LL LA MM NT FR
RA SS ST ST TH UT
ec tv vw wy V V VW

abcdefghijklmnopqrstuvwxyz ABCDEFGHIJKLMNOPQRSTUVWXYZ 1234567890

↑
아방가르드 서체의 다양한 문자쌍.

↖ 잡지 《아방가르드》의 표지 디자인. 허브 루발린.
1960년대. 미국.

214

HUMANIST
GARALDE
TRANSITIONAL
DIDONE
SLAB SERIF
19th CENTURY DISPLAY
SANS-SERIF
 GROTESQUE SANS
 NEO-GROTESQUE SANS
 GEOMETRIC SANS
 HUMANIST SANS
GLYPHIC
SCRIPT
GRAPHIC
BLACK LETTER
MONO-SPACED
SUPER FAMILY

산세리프

SANS-SERIF
Lineal(영국 표준)

활자를 구성하는 획의 끝부분에 돌출한 작은 획을 말하는 세리프가 없는 서체 유형이다. 최초의 산세리프 서체는 윌리엄 캐슬론 활자 주조소의 1816년 활자 견본책에 등장했다고 하나, 새로운 시대정신을 반영한 인기 있는 양식으로 주로 사용되기 시작한 것은 20세기부터다. 산세리프 양식은 등장 시기와 형태의 특징에 따라 네 가지 양식으로 세분한다.

휴머니스트 산스
Humanist Sans

1 획의 굵기
세리프 서체와 같이 굵기의 차이가 있는 서체들이 있다.

2 글자 너비
세리프 서체가 가지는 자연스러운 글자 너비의 차이가 있다.

3 둥근 소문자의 열린 정도
산세리프의 다른 양식에 비해 트임이 크고 속 공간이 넓다.

4 소문자 g의 모양
세리프 서체의 모양을 본떠 볼과 루프의 2층 구조로 되어 있는 것이 많다.

휴머니스트 산세리프 스타일은 세리프가 없는 간결한 형태이지만,
글자의 모양과 비례는 고전적 세리프 서체에 바탕을 둔 서체 양식이다.
이 새로운 산세리프 양식은 영국의 명필가 에드워드 존스턴이 런던
지하철 사인 시스템을 위해 개발한 글자체를 효시로 본다.
휴머니스트 산세리프 서체는 세리프 서체가 가진 글자 너비의 변화와
소문자 a, g 등의 고전적 모양을 통해 구별할 수 있다. 이러한 구조적
공통점 덕분에 세리프 서체와 잘 조화되므로 본문 디자인에 세리프
서체와 짝을 이루어 사용하기 좋을 뿐 아니라, 그 자체가 본문용
서체로도 성공적으로 사용될 수 있다는 점이 큰 장점이다. 전형적인
휴머니스트 산세리프 서체로 길 산스Gill Sans, 옵티마Optima, 신택스Syntax,
FF 스칼라 산스FF Scala Sans, 프루티거Frutiger 등을 들 수 있다.

Gill Sans

Optima

Syntax

FF Scala Sans

Frutiger

Gill Sans Regular 696pt

Gill Sans
The most english of typefaces.

가장 영국적인 서체

WHAT	WHEN	WHERE	WHY	WHO
길 산스	1928년	영국 모노타입사	세리프 서체의 전통에 기반해 산세리프 형태로 창조한 서체	에릭 길Eric Gill(1882–1940). 영국의 조각가, 명각가, 일러스트레이터, 수필가. 디자인한 서체로 길 산스, 퍼피추아Perpetua, 조애너Joanna가 있다. 저서로 『타이포그래피에 관한 에세이An Essay on Typography』 등이 있다.

ABCDEF
GHIJKLM
NOPQRS
TUVWX
YZ12345
67890

Gill Sans Regular 96pt

2003년 여름 예술의전당 디자인 미술관에서 선보였던 '포쉬POSH—영국
전통 브랜드의 혁신' 전시회는 국제적 명품으로 자리 잡은 영국의 전통
브랜드들이 변화하는 기술과 시장, 시대의 요구를 어떻게 적극적으로
수용하며 과거로부터 형성된 브랜드 가치를 유지·발전시키고
있는가를 보여 주는, 영국의 일면을 경험할 수 있는 전시였다. 디자인과
타이포그래피의 역사에서도 전통을 존중하고 이를 기반으로
새로운 것을 창조해 내는 영국식 창조 방식이 이룬 업적과 산물을
떠올리기는 어렵지 않다. 예술 공예 운동Arts and Crafts Movement의 주도자
윌리엄 모리스William Morris는 르네상스 시대의 서적 디자인과 서체의
아름다움에 눈뜨면서 트로이Troy, 골든Golden 등의 서체를 디자인했고,
이를 이용한 완성도 높은 편집·서적 디자인의 가능성을 보여 주었다.
20세기 초반, 유럽 대륙이 모더니즘과 시대를 반영한 새로운 형태의
창조에 술렁일 때, 영국의 활자 주조 및 조판 기계회사 모노타입의
타이포그래피 고문이던 스탠리 모리슨은 '신 전통주의New Traditionalism'를
주창하며 역사적으로 가치 있는 고전적 서체를 당대의 폰트로 되살리는
데 힘썼다.

타이포그래피의 역사에서 윌리엄 모리스나 스탠리 모리슨의 업적이
역사적으로 가치 있고 아름다운 것을 알아보고 이를 온전히 되살린
데 있다면, 한발 더 나아가 역사에 기반을 둔 독창적 형태를 창조하여
발전에 기여한 유형도 있다. 그 대표적 예가 바로 에릭 길Eric Gill(1882–
1940)이 1928년 세상에 선보인 서체 '길 산스'다. 길 산스는 당시
유행하던 산세리프 형태를 주된 방향으로 삼으면서도 고전적 서체에서
볼 수 있는 특징적 글자의 모양과 비례를 그대로 계승해 산세리프의
간결함과 세리프의 우아함을 동시에 보여 주는 서체였다. '세리프와
산세리프의 융합'이라는 콘셉트는 사실 에릭 길의 독창적인 아이디어는
아니었다. 길 산스는 1910년대에 영국 캘리그래피의 명인이던 에드워드
존스턴이 런던 지하철 사인 시스템을 위해 디자인한 서체의 영향을

abcdefghi
jklmnopq
rstuvwxy
z.,:;''""!
?*&%@()

Gill Sans Regular 96pt

크게 받았다. 존스턴의 서체는 로마 시대 명각 글자와 르네상스 휴머니스트 서체를 바탕으로 만든 산세리프 서체였다. 만든 이의 이름을 딴 '존스턴' 서체는 1980년대에 영국의 디자이너 콜린 뱅크스Colin Banks가 현대적 사용 요구에 맞게 보완한 디지털 폰트 '뉴 존스턴New Johnston'으로, 2006년에 서체 탄생 100주년을 맞아 모노타입사에서 새롭게 개작한 '존스턴 100'으로, 오늘날까지 런던 지하철의 전용 서체로서 명맥을 이어 가고 있다.

이미 이름난 조각가이자 돌에 글자를 새기는 장인이었던 에릭 길은 당시 영향력 있던 교육기관인 센트럴 스쿨 오브 아트 앤드 크래프트Central School of Arts and Crafts에서 에드워드 존스턴에게 캘리그래피를 배웠다고 한다. 그는 존스턴이 개발한 새로운 콘셉트의 산세리프에서 영감을 받아 글자 디자인에 대한 자신의 경험과 감성으로 길 산스를 완성시킨 것으로 보인다. 세리프 서체의 영향을 받은 산세리프 양식을 일컫는 휴머니스트 산세리프 양식은 에드워드 존스턴의 서체에서 시작되었으나 에릭 길의 길 산스가 모노타입사를 통해 활자로 만들어졌을 때 비로소 디자이너들이 널리 사용 가능한 형태 언어가 되었다.

그 후 길 산스는 타이포그래퍼 얀 치홀트를 비롯한 전문가들로부터 20세기 산세리프의 새롭고 바람직한 방향이라고 평가받으며 오랫동안 인기를 누려 왔다. 길 산스에는 '전통을 시대에 맞게 발전시킨 영국다움'이라는 기호가 묻어 나오는 듯하다.

UNDERGROUND
Underground

ABCD

ABCDEFGHIJKLMNOPQRSTUVWXYZ
abcdefghijklmnopqrstuvwxyz
1234567890 (& ?! .,:;''' – £*)

에드워드 존스턴이 런던 지하철 사인 시스템을
위해서 디자인한 산세리프 서체. 길 산스의 탄생에
영향을 미쳤다. 1916년. 영국.

콜린 뱅크스가 에드워드 존스턴의 런던 지하철
서체를 디지털 서체로 개작한 '뉴 존스턴'. 1980년대.
영국.

에릭 길의 산세리프 g 스케치.

얀 치홀트는 1947년부터 약 3년간 영국 펭귄
북스의 디자인 디렉터로 일했다. 그는 당대의 우수한
산세리프 서체로 길 산스를 꼽았고, 이를 펭귄북스의
새로운 시리즈물 표지 디자인의 주요 서체로
사용했다. 1948년, 영국.

가구회사 스키앙의 아이덴티티 디자인.
페르 몰레럽Per Mollerup, 1993년, 덴마크.

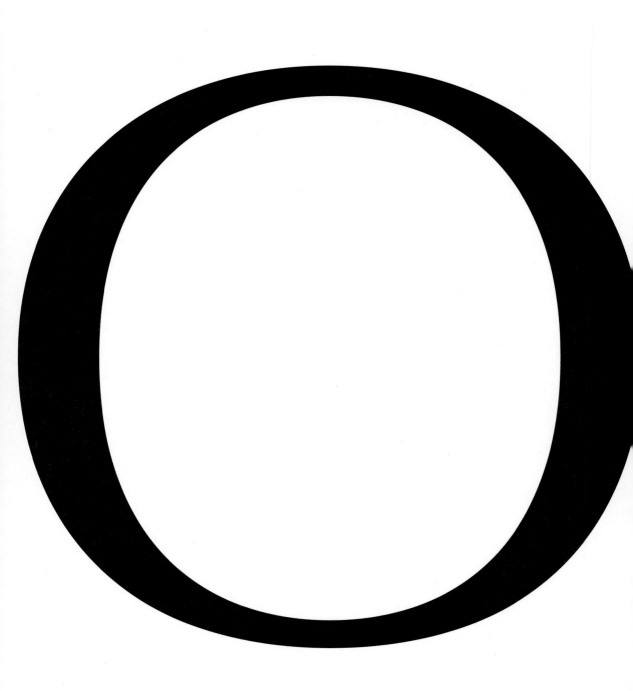

Optima Regular 624pt

Optima

The optimal balance between serif and sans serif.

세리프와 산세리프의 최적의 배합

WHAT	WHEN	WHERE	WHY	WHO
옵티마	1958년	독일 스템펠사	세리프 서체의 특징적 형태와 비례를 택한 산세리프 서체	헤르만 차프Hermann Zapf (1918–2015). 독일의 서체 디자이너이자 북 디자이너, 그래픽 디자이너. 세리프 서체로 팔라티노, 멜리어, 차프 챈서리, 스크립트 서체로 차피노 등 수십 개의 독창적 서체를 디자인했다.

ABCDEF
GHIJKLM
NOPQRS
TUVWX
YZ12345
67890

Optima Regular 96pt

미국의 수도 워싱턴 D.C.에 건립할 베트남전 참전용사 기념비 공모전의 당선작이 발표되었을 때 이는 큰 화젯거리가 되었다. 우선 당선자는 기성 건축가가 아닌 예일 대학교 건축과에 재학 중이던 중국계 여학생 마야 린Maya Lin이었다. 당선작은 기념비에서 흔히 기대할 수 있는 애국심을 고취시키는 상징물이나 동상 등이 계획되지 않은 매우 미니멀한 검정색 화강석 벽뿐이었다. 그럼에도 심사위원단이 만장일치로 이 안을 선정한 이유는 콘셉트의 휴머니즘 때문이었다. 마야 린은 전쟁에서 희생된 미군 한 사람 한 사람을 기념비에 표현하고자 했고, 전사한 5만8000여 명 병사의 이름을 화강석 벽에 새겨 넣어서 산 사람과 죽은 사람이 만날 수 있는 인터페이스를 디자인하고자 했다. 5만8000여 명의 이름을 조직하는 방법은 전사한 날짜순이었는데, 이 또한 마야 린의 디자인에서 매우 중요한 부분이었다. '스미스'라는 이름의 전사자가 수백 명에 이르는 상황에서 '나에게 소중했던 스미스'를 전화번호부 목록에서 찾는 듯한 경험을 주고 싶지 않았던 것이다. 결국 기념비에 새겨진 이름을 찾기 위해서는 알파벳순으로 조직된 별도의 책에서 도움을 받아야 하지만 국가에 헌사한 개개인의 삶과 영혼을 존중한다는 디자이너의 콘셉트를 구현한 결정이었다.

베트남전 참전용사 기념비 디자인에서 이렇게 중요한 요소인 '이름'은 옵티마라는 서체로 새겼다. 검정색 화강석의 모던한 구조물에 담아내는 휴머니즘의 표현에 옵티마를 선택한 것은 매우 적절했다. 우선 옵티마는 돌에 새긴 글자 모양의 전통을 잇고 있다. 옵티마의 대문자는 로마에 남아 있는 트라야누스 황제 기념비에 새겨진 글자의 모양과 비례를 모델로 한다. E, F, L 등 좁은 폭의 글자와 G, O 등 넓은 폭의 글자가 보여 주는 글자 폭의 가변성이 이를 증명하며, 이는 기계적인 것과는 상반된 자연스러운 느낌을 준다. 옵티마는 이렇게 전통적 형태에 기반을 두고 있지만 세리프가 없는 현대적인 모습이다. 세리프를 거두어 내는 대신

abcdefgh
ijklmnop
qrstuvwx
yz.,.;''""
!?*&%@()

Optima Regular 96pt

획이 시작되고 끝나는 부분을 약간 굵게 처리하여 세리프가 있는 것과 같은 또렷한 인상을 준다. 보통의 산세리프 서체가 획의 굵기가 일정한 것과는 달리 굵기의 차이 또한 존재한다. 이러한 형태적 고안을 통해 옵티마가 제시하는 이미지는 모더니즘과 휴머니즘이 접목된 모습이다. 옵티마는 팔라티노를 디자인한 독일의 서체 디자이너이자 북 디자이너, 그래픽 디자이너인 헤르만 차프의 3대 서체 중 하나다. 팔라티노, 멜리어, 옵티마로 이루어진 3대 서체 가운데 옵티마는 차프 자신이 최고로 손꼽는, 그의 가장 독창적인 디자인의 서체다. 헤르만 차프는 전통적 캘리그래피와 로마·르네상스 시대의 명각 글자로부터 많은 영향을 받았는데, 특히 옵티마의 영감이 되었던 것은 피렌체의 산타 크로체 성당에 안치된 무덤의 비석에 새겨진 글자였다고 전해진다. 세리프가 없는 당시의 명각 글씨에서 아이디어를 얻어 몇 년 후, 그의 표현에 의하면 '세리프 없는 로만 서체serifless roman' 디자인을 발표한 것이다. 옵티마는 세리프적 성격에 기반을 둔 산세리프 서체이므로 세리프 서체와 편안한 조화를 이룰 수 있으며, 본문용 서체로 사용해도 가독성이 있는, 장점이 많은 서체다.

2002년 헤르만 차프는 라이노타입사의 디자이너 고바야시 아키라小林章와 함께 옵티마의 이러한 장점을 디지털 매체 환경에서 더욱 잘 활용할 수 있도록 업그레이드했고, 이 새로운 서체 패밀리에 '옵티마 노바Optima Nova'라는 이름을 붙였다. 옵티마 노바는 라이트light에서 블랙에 이르는 일곱 개의 무게와 장체condensed, 제목용 대문자인 타이틀링, 각각의 이탤릭 폰트를 포함한 스무 개의 폰트로 구성된 서체 패밀리로 모든 폰트가 전문가용 글리프를 갖추었다. 1958년 버전에서 이탤릭 폰트가 정체를 그냥 기울인 오블리크oblique 형태였던 것에 비해 옵티마 노바의 이탤릭 폰트들은 a, f 등의 소문자 모양에서 손글씨의 형태가 살아 있는 것이 특징이다. 이러한 특징을 통해 옵티마의 휴머니스트 산세리프 서체로서의 면모는 더욱 완전해졌다고 볼 수 있다.

SMITH ROBERT NORMAN	COL	MC	20 SEP 26	19 AUG 69	TRUCKSVILLE	PA	19W	74
SMITH ROBERT SR	SGT	AR	28 MAY 32	21 OCT 66	ALEXANDRIA	LA	11E	96
SMITH ROBERT T	SGT	AR	01 AUG 44	12 APR 69	INDIANAPOLIS	IN	27W	67
SMITH ROBERT WALTER	SGT	AR	27 APR 47	20 JAN 69	LAKE CORMORANT	MS	34W	45
SMITH ROBERT WILBUR	CAPT	AF	02 JUL 44	17 APR 70	WASHINGTON	DC	11W	19
SMITH ROBERT WILLIAM	PFC	AR	02 AUG 47	12 NOV 66	WENTZVILLE	MO	12E	64
SMITH RODNEY HOWE	LTC	AR	02 AUG 31	03 JUN 67	ARLINGTON	VA	21E	53
SMITH ROGER LEE	SP4	AR	14 MAR 47	03 OCT 68	SOUTH POINT	OH	41W	2
SMITH RONALD C	SP4	AR	21 APR 46	03 MAR 67	DEARBORN	MI	16E	14
SMITH RONALD CARLTON	SP4	AR	18 SEP 44	14 APR 68	HATBORO	PA	50E	1
SMITH RONALD EUGENE	SFC	AR	29 MAR 40	28 NOV 70	COVINGTON	IN	6W	89
SMITH RONALD ORDON	SP4	AR	03 JUN 47	21 NOV 67	COVINGTON	TN	30E	60
SMITH RONALD LARRY	1LT	MC	02 MAR 36	23 FEB 69	HOGANSVILLE	GA	31W	24
SMITH RONALD LEE	PFC	AR	20 DEC 47	26 MAY 68	BEECH GROVE	IN	65W	1
SMITH RONNIE WAYNE	PFC	MC	28 SEP 48	28 MAY 68	HUNTSVILLE	AL	64W	16
SMITH RONNY	PFC	MC	04 FEB 49	10 MAY 69	LENA	MS	25W	43
SMITH ROY	CPL	MC	11 MAY 46	20 MAY 67	BIRMINGHAM	AL	20E	65
SMITH ROY MILTON	SP4	AR	31 MAR 50	19 FEB 71	HOUSTON	TX	5W	122

베트남전 참전용사 기념비에 옵티마 서체로 새긴
전사자의 이름들. 1982년, 미국.

무용복 브랜드 '스타라이트 댄스'의 아이덴티티
디자인. 루이스 모벌리|Lewis Moberly, 1993년, 영국.

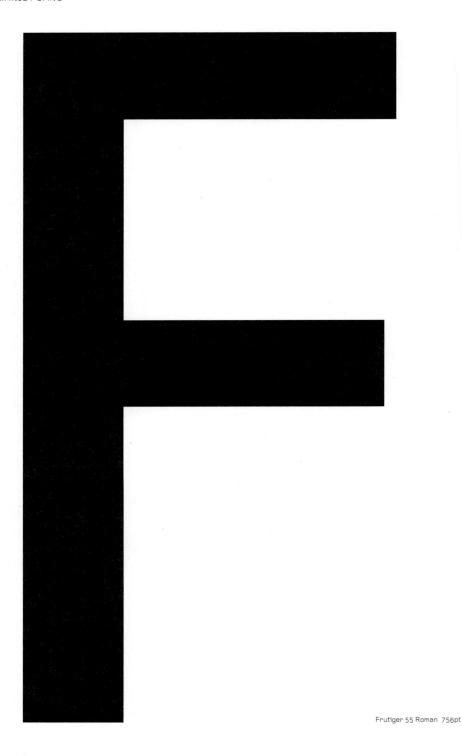

Frutiger 55 Roman 756pt

Frutiger

A typeface designed for Paris Charles de Gaulle airport.

파리 샤를 드 골 공항의 사인 시스템을 위해 만든 서체

WHAT	WHEN	WHERE	WHY	WHO
프루티거	1976년	프랑스	유니버스와 헬베티카를 넘어서는 새로운 산세리프 서체	아드리안 프루티거Adrian Frutiger(1928–2015). 프랑스에서 주로 활동한 스위스 태생의 서체 디자이너. 산세리프 서체로 유니버스, 아브니르, 세리프 서체로 메리디앙 등을, 슬랩 세리프 서체로 세리파, 글리파, 모노스페이스 서체로 OCR-B 등을 디자인했다.

ABCDEF
GHIJKLM
NOPQRS
TUVWXY
Z123456
7890

Frutiger 55 Roman 96pt

한 국가에 대한 경험은 그 영토의 첫 관문인 공항에서부터 시작된다.
공항에 도착하면 모든 감각 기관은 민첩하게 새로운 환경에 대한 정보를
수집하기 시작한다. 낯선 언어가 들리고 풍겨 오는 냄새도 다르다.
눈에 들어오는 정보는 모두 기호가 되어 그 지역의 사회·문화·경제적
특수성을 인지할 수 있는 단서가 된다.

프랑스 파리의 샤를 드 골 공항에 도착한 순간, 방문자를 맞이하는
공항의 사인은 '프랑스적 디자인'의 단서가 되어 디자이너들을 설레게
한다. 주목성과 가시성, 가독성 기능이 우선하는 국제공항 사인
디자인에 노란 바탕에 짙은 회색 글자라는 부드러운 배색을 사용한
점도 그렇지만, 사용된 서체가 간결한 형태의 산세리프 서체이면서도
둥글고 개방적인 특성을 지녀 한결 여유 있는 감성으로 정보를
전달하는 점이 인상적이다. 바로 여기에 사용된 서체가 프루티거로,
스위스 출신으로 프랑스에서 활동한 20세기의 탁월한 서체 디자이너
아드리안 프루티거가 파리의 샤를 드 골 공항의 사인 시스템을 위해
제작한 것이다. 프루티거는 1975년 개항과 함께 처음 선보였을 때 샤를
드 골 공항이 위치한 지역의 이름이자 이 공항의 또 다른 이름이기도
한 루아시Roissy라는 이름으로 불렸다. 대부분 특수한 목적을 위해
디자인된 서체가 그렇듯이 공개된 지 1년 후 서체 회사를 통해
디자이너들에게 상용화되었을 때 지금의 이름을 갖게 되었다.

아드리안 프루티거는 이미 1950년대에 헬베티카보다 더 간결하고
세련된 느낌을 주는 산세리프 서체 패밀리 유니버스를 디자인했다.
그로부터 20여 년 후 파리의 새로운 공항의 사인을 위한 서체 디자인을
의뢰 받았을 때 그가 생각한 디자인의 방향은 첫째 읽기 쉬운 산세리프
디자인이어야 한다는 것, 둘째 당시 유행이 시들어 가던 유니버스나
헬베티카를 넘어서는 새로운 산세리프 형태를 찾는 것, 셋째 새로운
공항의 특징적 건축 형태인 곡선미를 반영하는 것이었다. 그는 고전적인
로마 시대 명각 글씨에서 새로운 형태의 영감을 찾아 이를 유니버스의

abcdefgh
ijklmnop
qrstuvwx
yz.,:;''""
!?*&%@()

Frutiger 55 Roman 96pt

골격에 접목시켰으며, 유니버스와 헬베티카와는 다른 제삼의 산세리프 서체가 있을 수 있음을 보여 주었다. 프루티거 대문자의 E, F, L, S 등이 다른 글자에 비해 폭이 좁은 점이나 대문자 C, S와 소문자 a, c, e, s 등의 열린 부분이 넓어서 시원한 속 공간을 보유하는 점 등이 고전적 명각 글씨나 세리프 서체의 영향을 보여 주는데, 이러한 개별 글자들의 특성이 모여 서체 전체의 인상을 보다 개방적이고 부드럽게 만들었다. 한편 명각 글자로부터 영향을 받은 다른 서체들과 달리 둥근 글꼴인 대문자 C, G, O, Q 등은 타원의 형태로 공간을 더욱 절약하여 사인을 위한 글자라는 기능을 충족시켰다. 이러한 이유에서 프루티거는 공항이라는 공간을 넘어서 또 다른 스위스 출신의 동시대 디자이너인 장 위드메르가 진행한 프랑스 관광청과 도로교통국의 고속도로 사인 서체로 채택되기도 했다.

산세리프 서체에 세리프적 특성을 접목하는 아이디어를 실현한 조형적으로 우수한 서체들은 에릭 길의 길 산스를 기점으로 헤르만 차프의 옵티마, 한스 에두아르트 마이어Hans Edouard Meier의 신택스 등 수십 년 간격으로 유행을 이끌어 왔다. 1970년대에 이러한 휴머니스트 산세리프의 유행이 다시 시작되었으며, 네오그로테스크 양식과 절충하여 등장한 새로운 산세리프 형태가 바로 프루티거였다. 공항의 사인을 위한 서체로 탄생한 프루티거는 그 후 20여 년 동안 여러 매체의 디자인에 현대적 감각을 보여 주는 서체로 사용되면서 유행을 이끌었다. 아드리안 프루티거는 2009년 라이노타입사의 디자이너 고바야시 아키라와 함께 '노이에 프루티거Neue Frutiger' 패밀리의 출시를 지휘했다. 노이에 프루티거는 기존의 프루티거 디지털 폰트와 글자 높이가 똑같기 때문에 다양한 굵기를 제공하면서도 기존 폰트와 조화를 이룰 수 있는 것이 장점이며, 작은 글자 조판에서 가독성을 높일 수 있도록 자간의 변화를 준 것이 특징이다.

관광객을 위한 고속도로 사인 시스템 디자인.
장 위드메르, 1970년대, 프랑스.

'뮌스터페스트' 포스터 디자인. 바우만 운트 바우만,
1990년, 독일.

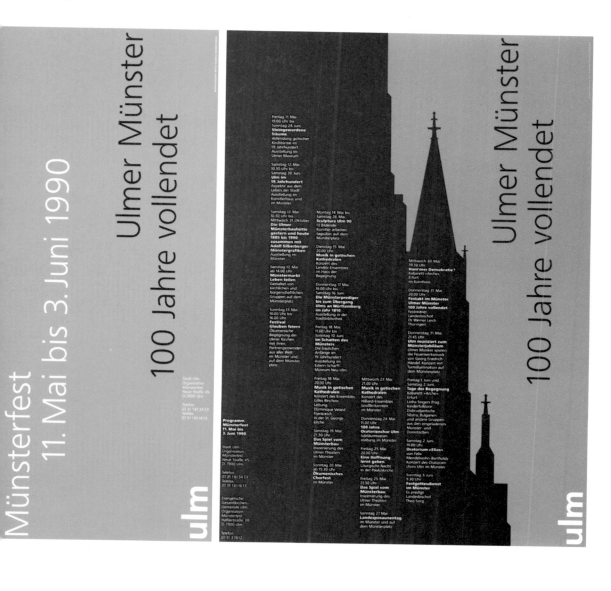

Miroslav Vitous

ATMOS

Jan Garbarek

ECM

Terje Rypdal

Q.E.D.

ECM

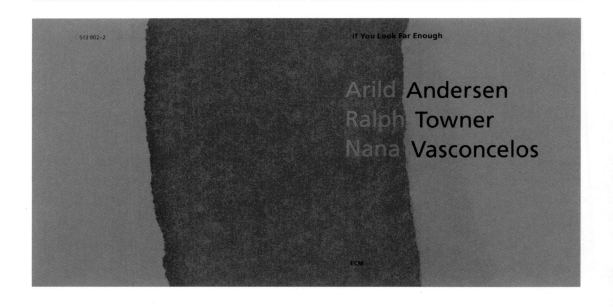

513 902-2

If You Look Far Enough

Arild Andersen
Ralph Towner
Nana Vasconcelos

ECM

독일의 음반 레이블인 ECM의 CD 재킷 디자인.
바르바라 보이어슈, 1993년, 독일.

과학 서적 표지 디자인 시스템. 타이포그래피.
이미지의 성격, 컬러 등이 통일성을 구축하고
있다. 프루티거 컨덴스드Frutiger Condensed 서체를
사용했다. 메타 디자인Meta Design, 독일.

글리픽 Glyphic

1 획의 굵기
돌에 새긴 글자를 흉내 내어 한 획에서도 굵기의
변화가 보인다.

2 글자 너비
글자 너비의 차이가 있다.

3 획 마무리
획이 잘린 부분이 뭉툭하거나 뾰족하여 도구의
영향이 보인다.

4 둥근 소문자의 열린 정도
많이 열려 있다.

글리픽은 종이에 쓰인 것보다는 돌에 새긴 글자 형태를 모방한 서체 양식이다. 따라서 이 분류에 속하는 가장 전형적인 서체들은 대문자로만 되어 있는 경우가 많다. 이 양식의 특징은 획의 마무리 부분에서 보이는 뭉툭하거나 뾰족한 모양에 있는데, 이는 글자를 돌에 새길 때 사용하는 도구나 기술의 영향을 보여 주는 것이다. 글리픽 스타일의 서체로는 트레이전Trajan, 알베르투스Albertus와 같이 제목용으로 사용하기 좋은 서체부터 퍼피추아Perpetua, 코생Cochin과 같이 본문용 서체로 사용 가능한 것까지 다양하다.

TRAJAN

Albertus

Perpetua

Cochin

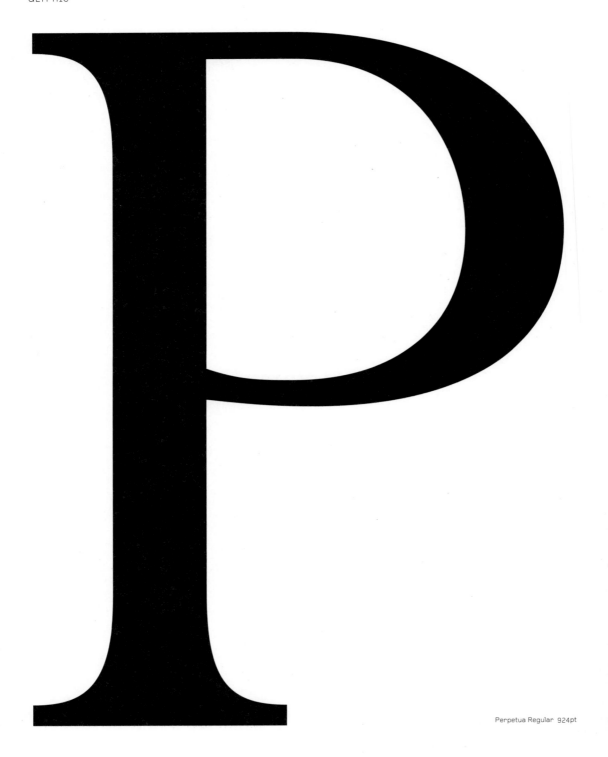

Perpetua Regular 924pt

Perpetua

A serif font lovingly sculpted by Eric Gill.

조각가 에릭 길의 조각한 듯한 세리프 서체

WHAT	WHEN	WHERE	WHY	WHO
퍼피추아	1928년	영국 모노타입사	돌에 새긴 글자의 예리한 세리프를 보여 주는 본문용 서체	에릭 길Eric Gill(1882–1940). 영국의 조각가, 명각가, 일러스트레이터, 수필가. 디자인한 서체로 길 산스, 퍼피추아, 조애너가 있다. 저서로 「타이포그래피에 관한 에세이」 등이 있다.

ABCDEFG
HIJKLMN
OPQRSTU
VWXYZ12
34567890

Perpetua Regular 96pt

디지털 폰트를 사용하는 시대에도 미국의 명문 디자인 학교 로드 아일랜드 스쿨 오브 디자인의 그래픽 디자인 학과에는 '명각 글자Stone-carved letters'라는 선택 과목이 있었다. 장인과 같은 선생님의 지도 아래 적절한 재질의 돌을 감별하는 것에서부터 시작해, 한 학기 결과물이라야 각자 좋아하는 문구를 손으로 새긴 돌 두 개를 건지는 것이 전부이지만 타이포그래피를 진지하게 배우고 싶어 하는 학생들 사이에서 꽤 인기 있는 과목이었다. 로만 알파벳의 원형을 로마의 유적인 트라야누스 황제의 기념비에서 찾듯이 돌에 새긴 글자의 역사는 캘리그래피의 역사와 함께 서구 타이포그래피의 근원이 된다.

에릭 길이 디자인한 '퍼피추아'는 돌에 새긴 글자의 특성을 잘 보여 주는 서체다. 활자의 발명 이래 수백 년에 걸쳐 자리 잡은 알파벳 각 글자의 특징적 세리프의 모양은 끌로 정교하게 깎아 낸 듯 끝이 뾰족한 형태로 대치되어 또렷하고 예리한 인상을 준다. 소문자 b와 d 등은 간결한 형태를 이루고 있어 이 고전적 서체에서도 현대적인 감성을 풍긴다. 동시대 영국에서 활동한 타이포그래피 연구자 비어트리스 워드Beatrice Warde는 퍼피추아에 대해 다음과 같이 평했다. "(에릭 길의) 새로운 세리프 서체는 펜으로 그렸을 때도 절대 서투르지 않고, 또 자의식적이지도 않다. 돌에 새긴 글자—빛과 그림자의 구조—가 그로 하여금 획이 정확히 얼마나 길어야 하는지, 또 어떻게 끝나야 하는지를 가르쳐 주었기 때문이다." 에릭 길은 서체 디자이너이기에 앞서 천부적인 조각가였다. 그는 30대에 이미 런던 웨스트민스터 대성당의 성상(예수의 수난을 보여 주는 열네 개의 그림)을 조각했다. 명각 글씨는 조각 작업에 따르는 부분이었고, 그의 아름다운 글씨는 전문가들 사이에 널리 알려져 있었다.

모노타입사의 타이포그래피 고문 스탠리 모리슨은 뱀보 등과 같은 고전적 서체들을 당시의 기술로 되살리는 프로젝트를 성공적으로 이끌었지만, 이를 넘어서 당대의 독창적 세리프 서체를 만들어야 한다는 사명감이 있었다. 그는 새로운 형태의 가능성을 명각 글씨에서 찾았고,

abcdefghij
klmnopqrst
uvwxyz . , : ;
' ' " " ! ? * & %
@ ()

Perpetua Regular 96pt

에릭 길에게 이를 의뢰했다. 처음에는 자신의 전문 분야가 아니라며 고사하던 에릭 길도 결국 그 뜻을 수락해 자신의 전문성을 드러내는 세리프 서체를 디자인했다. 이 서체는 가톨릭 순교자 두 명의 삶을 다룬 『퍼피추아와 펠리시티의 수난기The Passion of Perpetua and Felicity』라는 책을 출판하기 위해 처음으로 사용됐다. 에릭 길과 스탠리 모리슨의 만남은 20세기의 매우 중요한 서체 두 가지를 탄생시켰으니, 그 하나가 산세리프 서체인 길 산스고 다른 하나가 세리프 서체인 퍼피추아다. 조각가 에릭 길의 서체들은 2002년 흥미로운 공공 디자인 프로젝트에 등장했다. 영국 랭커셔 해안의 휴양지 모어컴 베이Morecambe bay는 새를 좋아하는 사람들의 천국인 철새 도래지이기도 하다. 영국의 진보적 디자인 스튜디오 와이낫 어소시에이츠Why not associates가 조각가들과 공동으로 진행한 이 프로젝트는 새로운 기차역부터 해안까지 약 300미터의 거리를 새에 관한 시나 속담 등을 이용해 디자인한 것이다. 새를 연상시키는 '단어의 무리flock of words'라는 이름의 이 프로젝트에서는 철, 화강암, 콘크리트, 동 등 다양한 재료 위에 단어를 조각하거나 글자를 구현했는데, 사용한 서체는 모두 에릭 길이 디자인한 서체였다.

퍼피추아의 명각 글씨는 영국의 유명 디자인 스튜디오인 펜타그램의 파트너 존 매코널이 디자인한 나폴리 재단 포스터의 주된 이미지가 되기도 했다. 나폴리 지역의 문화유산 훼손에 주의를 환기시키기 위해 사용된 퍼피추아 서체는 위태로운 로마 유적 자체를 상징하는 메타포가 되었다.

캐나다 디자이너 브루스 마우는 존 북스Zone Books라는 미국의 출판사를 위해 디자인한 작업들이 알려지며 주목을 받기 시작했다. 일련의 책 표지 디자인에서 그는 사진 이미지와 서체의 품격 있는 결합으로 시적 커뮤니케이션을 이끌어 냈는데, 여기에서 퍼피추아 서체는 정적이면서도 강인한 목소리로 사진 이미지가 가진 표현력을 증폭시키는 듯하다.

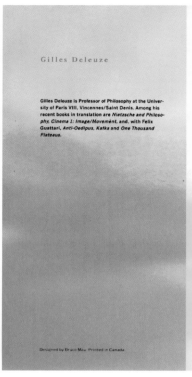

↑
'단어의 무리' 프로젝트. 영국에서 조류 관찰
지역으로 유명한 모어컴 해안가에 타이포그래피를
활용하여 조성한 공공미술이다. 퍼피추아 외에도
에릭 길의 길 산스, 조애너 서체를 사용했다.
와이낫 어소시에이츠와 조각가 고든 영^{Gordon}
Young의 공동 프로젝트. 1997-2002년, 영국.

↗
뉴욕 소재 출판사 존 북스에서 출간한 책의 표지
디자인. 브루스 마우, 1988년, 미국.

→
나폴리 재단 포스터 디자인. 존 매코널, 펜타그램,
1984년, 영국.

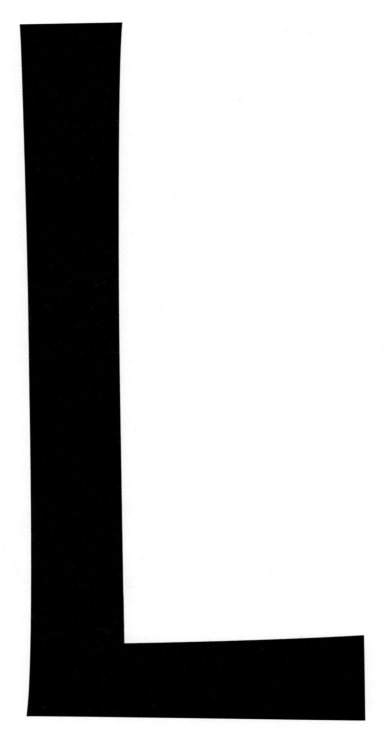

Lithos Regular 756pt

LITHOS

A TYPEFACE THAT EXPRESSES THE INSCRIPTIVE LETTERS OF THE CLASSICAL GREEK PERIOD. 그리스 시대의 명각 글씨를 표현하는 서체

WHAT	WHEN	WHERE	WHY	WHO
리토스	1989년	미국 어도비사	그리스 시대 명각 글자의 개방적 형태를 재현한 서체	캐럴 트웜블리 Carol Twombly (1959–). 미국의 서체 디자이너. 미라레이Mirarae라는 서체로 데뷔했으며 어도비에서 디자이너로 일하는 동안 어도비 캐슬론, 트레이전 등의 서체와 산세리프 서체인 미리어드Myriad 등의 디자인에 기여했다.

ABCDEF
GHIJKL
MNOPQ
RSTUVW
XYZ1234
567890

Lithos Regular 96pt

서양의 문자인 알파벳의 근원은 무엇일까. 지금까지 밝혀진 역사는
기원전 15세기경 고대 페니키아 왕국의 도시국가 비블로스에서
사용되던 스물두 개의 글자에서 그 근원을 찾는다. 고대 페니키아
왕국은 지금의 레바논과 시리아, 이스라엘 지역으로 추정되는 곳으로,
북쪽의 메소포타미아 문명과 남쪽의 이집트 문명 사이 지중해를
바라보는 곳에 위치하여 여러 선진 문명을 받아들일 수 있었다.
이곳에는 크레테 섬의 상형문자, 메소포타미아 문명의 쐐기문자와
이집트 상형문자 등이 일찍이 전해졌을 것이다. 고대 교역항이었던
비블로스를 거쳐 수출된 문자는 상형으로부터 시작했으나 각 형상의
의미에서 벗어나 소리를 대표하는 추상적 기호들로 자리 잡았다.
페니키아 문자의 무질서한 기호들은 현재의 알파벳과 닮아 보이지는
않는다. 이 기호들을 아름다운 조형성과 우수한 기능을 가진 문자
체계로 발전시킨 것은 바로 그리스인이었다. 그리스인이 페니키아
알파벳을 받아들인 것은 기원전 10세기경으로 추정한다. 초기에 돌에
새긴 그리스 알파벳은 손으로 자유분방하게 쓴 글씨를 세리프 없이
가늘게 판 것이었다. 시간이 지나면서 명각 글씨의 획들이 굵어지고,
획이 시작되고 끝나는 지점에 세리프로 보이는 깊은 파임이 등장했다.
기원전 5세기경에 돌에 새겨진 그리스 시대의 알파벳은 수평과
수직, 대각선이라는 획의 방향에 따라 질서를 갖추고 원, 정사각형,
정삼각형의 기하학적 형태를 글자의 모태로 드러내는 우수한 조형성을
보여 준다. 그리스 제국 영토에 새겨진 후기 레터링들이 로마 제국
레터링의 본이 되었다.
'리토스'는 초기 그리스 명각 글자의 가는 획과 넓은 속 공간,
자유분방한 획의 방향 등을 표현한 산세리프 서체다. 그리스 시대
알파벳의 맛을 전달하기 위해 의도적으로 소문자를 만들지 않았다.
리토스의 디자이너 캐럴 트웜블리Carol Twombly (1959 –)는 미국 동부의
디자인 명문 학교 로드 아일랜드 스쿨 오브 디자인에서 서체

루시다Lucida를 만든 찰스 비글로Charles Bigelow와 네덜란드의 유명 서체 디자이너 헤라르트 윙어르Gerard Unger로부터 배웠으며, 이들에게서 재능을 인정받으며 서체 디자이너 길을 걷게 되었다. 졸업 후 처음 디자인한 세리프 서체 미라레이Mirarae가 일본 모리사와 서체 공모전에서 그랑프리를 받았고 그 후 어도비의 폰트 디자이너로 일하게 되었다. 캐럴 트윔블리의 중요한 디자인으로는 로마 트라야누스 황제 기념비의 명각 글씨를 재현한 트레이전과 윌리엄 캐슬론의 원본을 기반으로 삼은 어도비 캐슬론 등이 있다. 그녀의 작업은 섬세한 드로잉 실력을 바탕으로 원작에 충실하면서도 현대적 사용에 적합하게 재현한 서체들이라는 평가를 받는다.

리토스는 그 형태의 시대적 영감과는 다르게 처음 등장했을 당시 매우 새롭고 현대적인 형태로 받아들여졌다. C와 G, S 등의 활짝 열린 공간이나 흥미로운 Y의 모양은 유쾌하기까지 하다. 이러한 특성 때문에 리토스는 그리스 시대와 관련된 콘텐츠를 전달하는 경우보다 가볍고 재미있는 콘텐츠를 전달하는 데 사용되는 경우가 더 많은 것 같다.

←
그리스 시대에 돌에 새긴 글자.

스크립트 Script

1 획의 굵기
동판 스크립트 서체는 규칙적인 굵기의 차이가
있고, 자유로운 손글씨를 표현한 서체는 불규칙적인
차이가 있다.

2 글자 너비
동판 스크립트 서체는 글자 너비가 비교적 고른
리듬을 보여 준다.

3 획 마무리
획이 연결되도록 디자인되었으며 자간을 조절하여
끊김이 없도록 하는 것이 손글씨 서체의 맛을
재현할 수 있다.

스크립트는 손으로 쓴 글씨를 흉내 낸 서체 양식이다. 그중에서 동판 스크립트copperplate script 서체는 서법의 격식을 갖춘, 표준이 되는 손글씨를 서체로 만든 것이다. 18세기에 시작된 동판 인쇄술은 표면에 칼로 스치듯 새겨진 아름다운 손글씨의 복제를 가능하게 했다. 이는 보도니, 디도와 같이 굵고 가는 획의 차이가 현저한 서체 양식의 등장을 예고했다.

스크립트 서체는 초대장처럼 친밀한 어조의, 격식을 갖추어 전달하는 성격의 텍스트 디자인에 사용하기 적절하며, 자간을 조절해 손으로 연결하여 쓴 듯한 효과를 주는 것이 중요하다. 인기 있는 스크립트 서체로는 스넬 라운드핸드Snell Roundhand, 퀸스틀러 스크립트Kuenstler Script, 차피노Zapfino 등의 동판 스크립트 서체와 미스트럴Mistral, 루시다 핸드라이팅Lucida Handwriting과 같이 도구와 글쓴이의 개성이 드러나는 손글씨 서체가 있다.

Snell Roundhand

Kuenstler Script

Zapfino

Mistral

lucida handwting

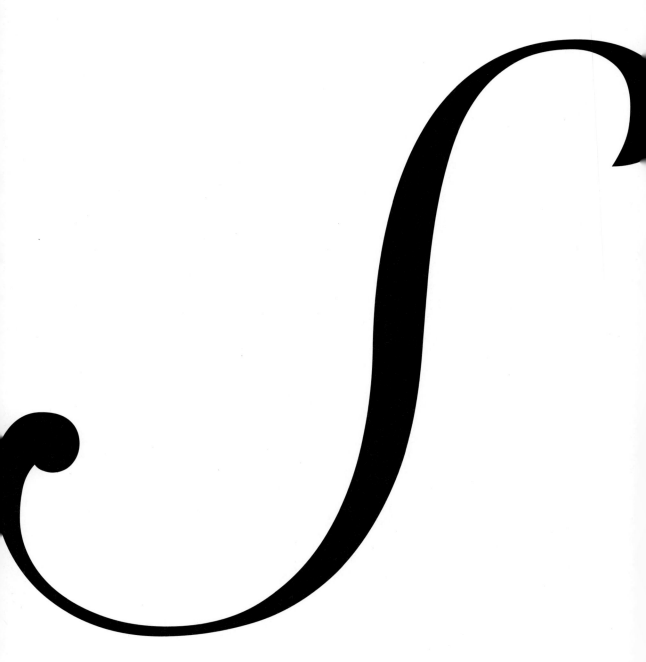

Snell Roundhand Regular 624pt

Snell Roundhand

A handwriting font with refined sentiment.

기품 있고 정감 있는 시각적 메시지, 손글씨 서체

WHAT	WHEN	WHERE	WHY	WHO
스넬 라운드핸드	1966년	영국	영국의 명필가 찰스 스넬의 손글씨를 재현한 서체	매슈 카터Matthew Carter (1937–). 미국에서 주로 활동하는 영국 출신의 서체 디자이너. 1981년 비트스트림 Bitstream이라는 디지털 폰트 회사를 공동 설립했고 현재는 카터 앤드 콘Carter & Cone이라는 회사에서 서체 개발을 하고 있다. 어도비와 마이크로소프트의 폰트 개발에 참여하고 예일 대학교에서 가르치는 등 다방면에서 활발하게 활동하고 있다.

A B C D E F

G H I J K L

M N O P Q

R S T U V W

X Y Z 1 2 3 4

5 6 7 8 9 0

Snell Roundhand Regular 84pt

매킨토시를 이용한 인포메이션 디자인과 출판 사업으로 성공적인 디자인 비즈니스의 모델을 보여 준 리처드 솔 워먼Richard Saul Wurman은 1994년 로드 아일랜드 스쿨 오브 디자인에서 열린 세미나에서 이렇게 말했다. "앞으로 디자이너들은 디지털 기술의 발달이 가져다주는 디자인의 기회에 편승해야 할 것이다. 한편 디지털 매체를 통한 소통이 일반화되면, 사람들은 보다 개인적이고 인간적인 소통을 갈망하게 될 것이다. 그때에는 매우 아날로그적인—예를 들면 촉각을 자극하는— 디자인 또한 유망할 것이다."

수십 년이 지난 지금, 시각 디자인 커리큘럼에 UX, 서비스 디자인 교육이 들어올 만큼 이 분야의 지평이 넓어진 동시에, 독립 출판이나 캘리그래피 등에 대한 관심이 수그러들지 않는 것을 보면 그는 디자인 분야의 미래를 꽤나 잘 꿰뚫어 보았다는 생각이 든다. 젊은 디자이너들이 손글씨에 많은 관심을 가지면서 서구 스크립트 서체의 사용도 예전에 비해 눈에 띄게 늘어난 것 같다. 넓은 의미의 스크립트 서체는 개인의 손글씨를 반복 사용이 가능한 폰트로 재현한 것이지만, 좁은 의미의 스크립트 서체는 동판 스크립트 서체를 의미하며 주로 르네상스 시대 이후 유럽 명필가들의 손글씨 양식을 보여 주는 것이 많다.

15세기 인쇄술의 발명으로 필사를 업으로 하는 필경사라는 직업은 사라져 갔지만 법률적·상업적 공문서 등 사회 각 분야에서 격식과 권위를 보여 주는 아름다운 손글씨에 대한 수요는 많았다. 한편 르네상스가 촉발한 출판의 열풍은 캘리그래피라는 전문 분야도 비껴가지 않았다. 르네상스 시대 이탈리아의 명필가 루도비코 델리 아리기Ludovico degli Arrighi의 쓰기 교본 『오페리나Operina』(1522)를 필두로 명필가들의 쓰기 교본 출판이 크게 유행했다. 아리기의 손글씨는 20세기 초 르네상스 시대 활자본에 기반하여 만들어진 센토의 이탤릭 서체로 짝을 짓기도 했다. 그러나 초기의 교본들은 목판 인쇄술로

abcdefghij

klmnopqrs

tuvwxyz.,:

;'‘’""!?*&%

@/

Snell Roundhand Regular 84pt

출판되어 펜글씨의 형상을 제대로 살리지 못했다. 1570년경 동판
오목 인쇄술이 발명되었고, 이를 통해 조각칼의 예리한 선까지 인쇄가
가능해지자 이는 다시 손글씨의 양식 변화에 영향을 주었다. 17세기에는
끝이 더 가늘고 유연한 펜을 사용하기 시작하면서 글씨의 굵기 차이가
줄어들고 하나의 선으로 흐르듯 연결되는 글쓰기 양식이 자리를
잡았는데, 이 양식을 특별히 '라운드 핸드roundhand'라고 부르게 되었다.
1966년에 나온 '스넬 라운드핸드'는 영국 출신의 서체 디자이너 매슈
카터Matthew Carter(1937 -)가 영국의 명필가 찰스 스넬Charles Snell의
손글씨를 바탕으로 만든 서체다. 현존하는 가장 영향력 있는
서체 디자이너 중 한 사람인 매슈 카터는 열아홉 살의 어린 나이에
타입의 세계에 입문했다. 그는 옥스퍼드 대학교 출판부의 인쇄, 서체
역사가였던 아버지의 영향으로 네덜란드의 유서 깊은 활자 주조소
엔스헤데Enschede에서 1년 간 활자 조각을 배우는 것에서 시작하여
금속활자, 사진 식자, 디지털 폰트라는, 20세기 서체 제작 기술을
모두 터득했다. 이러한 경험은 그가 제작한 서체들의 다양함과 뛰어난
형태적 완성도로 증명되었다. 카터는 마이크로소프트의 스크린용
산세리프 서체인 버다나Verdana와 세리프 서체인 조지아Georgia를
디자인하기도 했다.

스넬 라운드핸드를 만들던 젊은 시절, 그는 영국과 유럽의 고전적
서체를 현대적으로 재현하는 것에 관심이 많았다. 18세기 영국의 명필가
조지 셸리George Shelley의 손글씨를 재현한 셸리Shelley, 16세기 프랑스의
서체 디자이너 로베르 그랑종의 서체를 기반으로 만든 세리프 서체
갤리어드Galliard 등은 이미 고전이 된 서체들이다.

스크립트 서체를 사용하면 다른 스타일의 서체에 비해 메시지 발신자의
존재를 더욱 드러내는 인상을 준다. 직접 쓴 편지나 초청장이 주는
정성, 친밀감, 특별함 같은 가치를 전달하고 싶다면 스크립트 스타일의
서체들을 찾아보되, 그 시작은 스넬 라운드핸드가 되어도 좋을 것 같다.

facile à jmiter pour les femmes.

Nous deuons peser et estimer les biens et faueurs que nous receuons de
Dieu, auec nos biens temporels, beaucoup plus que tous les maux qui
nous ſçauroient aduenir.

Entre les anciens la pauureté ne pouuoit empescher vn homme d'estre juste, sage, et vaillant,
et s'abusent ceux qui estiment que sans grands moyens vn homme puisse faire acte vertueux :
comme si la vertu procedoit de richeſſe, et le vice de pauureté.

Aaaabbbcccddeeeefffgghhiillmmnnooppggrrrssstttvvuuxxyyʒʒ

'캘리그래피의 모차르트'라고 불린 명필가
뤼카 마테로Lucas Materot의 글씨를 동판 인쇄한
작품집. 1608년, 프랑스.

찰스 스넬의 '기본 서법Standard rules'. 1714년, 영국.

그래픽 Graphic

Manual(복스)

그래픽 양식의 서체들은 각기 다양한 형태적 특징을 가진다. 여기에 소개하는 서체들은 20세기 장식 운동의 영향을 받은 형태, 디지털 기술의 비트맵 형태 등을 반영한 것이다.

Large

커뮤니케이션 메시지를 시각적으로 전달해야 하는 제목 등에 사용하기 좋은, 독특한 시각적 특성을 가진 서체를 모아 놓은 양식이다. 우수한 본문용 서체는 제목으로도 충분히 사용할 수 있지만 이 그래픽 양식의 서체들은 장문의 본문에 사용하기에는 적당하지 않다.

복스의 분류법에서 '매뉴얼'이라 불리는 이 양식은 본래 손글씨를 모방한 스크립트 양식과 구별하면서 펜 이외의 다양한 도구를 이용해 표현한 글씨를 포함하고자 만들어진 양식이었다. 오늘날에는 복스의 아홉 가지 다른 양식에 꼭 들어맞지 않는 서체를 모두 포함할 수밖에 없는 양식이라는 비판도 있다.

그래픽 양식의 서체들은 여러 관점과 기준에 따른 세부적 분류가 필요하겠지만 이 책에서는 특정 시대의 시각 양식을 보여 주는 서체, 디지털 시대에 등장한 새로운 형태의 서체 등을 다루었다. 페뇨Peignot, 블록Block, 노일란트Neuland, 오클랜드Oakland, 에미그레Emigre, 벵기어트 고딕Benguiat Gothic, 브로드웨이Broadway 등이 여기에 해당한다.

PEIGNOT

Block

NEULAND

Emigre 8

Benguiat Gothic

Broadway

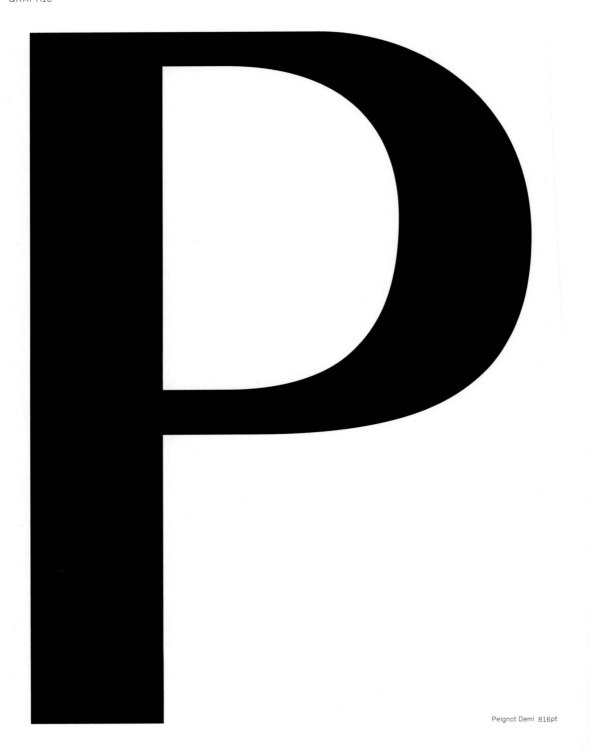

Peignot Demi 816pt

PEIGNOT

AN ART DECO TYPEFACE DESIGNED by THE POSTER ARTIST CASSANDRE.

포스터 아티스트 카상드르의 아르 데코 서체

WHAT	WHEN	WHERE	WHY	WHO
페뇨	1937년	프랑스 드베르니 에 페뇨사	대문자와 소문자를 결합해 독창적 문자 형태를 구현한 서체	A. M. 카상드르Adolphe Mouron Cassandre(1901~1968). 20세기 초 프랑스의 영향력 있는 화가이자 포스터 아티스트, 서체 디자이너. 광고 회사를 운영하기도 했으며 페뇨 외에도 비퓌르Bifur, 아시에Acier 등의 서체를 디자인했다.

ABCDEFG
HIJKLMN
OPQRSTU
VWXYZ12
34567890

Peignot Demi 96pt

1925년 파리에서 열린 국제 장식 미술 박람회는 프랑스에 도래한
새로운 미술 운동인 아르 데코Art Deco를 확인할 수 있는 이벤트였다.
세기의 전환기에 유행하던 아르 누보의 뒤를 이어 아르 데코 양식은
1920–1930년대 프랑스 디자인의 모든 영역에서 위세를 떨쳤다.
기하학적 형태와 패턴을 장식적 요소로 사용한 이 양식은 형태에 있어
큐비즘 등의 현대미술과 빈 분리파, 구성주의, 데 스테일, 바우하우스
등 모던 디자인 운동의 영향을 받았다. 그뿐만 아니라 기계 문명에 대한
낙관주의를 배경으로, 길게는 제2차 세계대전 이전까지 유행했다.
한편 본질에 관계없는 모든 장식적 치장을 배격하던 모던 디자이너들은
"기하학적 장식도 장식이다."라고 하며 아르 데코 스타일의 디자인을
진보적인 형식으로 인정하지 않았다. 아르 데코 시대에 프랑스를
대표하는 그래픽 아티스트가 바로 카상드르A. M. Cassandre (1901–1968)였다.
카상드르는 우크라이나에서 태어나 열네 살 때 프랑스로 이민을 갔다.
에콜 데 보자르 등에서 미술을 공부했으며 학비를 벌기 위해 인쇄소에서
일한 경험을 계기로 상업적 메시지를 주로 포스터 형식의 그림으로
전달하는 '포스터 아티스트'의 길을 걸었다. 당시에 그래픽 디자이너라는
직업이나 전문 교육이 존재하지 않았음은 물론이다. 카상드르는
큐비즘의 형태 구현 방법으로부터 많은 영향을 받았는데, 특히 페르낭
레제Fernand Leger의 영향을 받은 것으로 보인다. 사물을 핵심적 도형으로
간소화·평면화하여 표현하고, 강한 동세의 깊은 대각선 구도를 주로
사용하며, 기하학적 구성의 차가운 면을 음영의 변화나 안개 효과
등으로 부드럽게 상쇄하는 기법 등이 카상드르의 스타일이었다.
이 시대 포스터 디자인들은 아르 누보 시대로부터 전해진 평면적 묘사
방식과 모던 디자인의 기하학적 형태, 긴장감 있는 구도를 혼합했다.
일반 대중에게 가장 가까운 모더니즘 회화는 아마 이런 포스터
그래픽이었을 것이다. 포스터의 중요한 부분인 문자는 아티스트가
그림에 맞게 직접 그려 넣었으므로 레터링과 이미지는 강한 일체감을

abcdefghij
klmnopqrs
tuvwxyz.,:
;''""!?*&
%@()

Peignot Demi 96pt

이루었다. 특히 카상드르는 그의 포스터 디자인에서 문자 디자인에
탁월한 감각을 보여 주었다. 그는 드베르니 에 페뇨 활자 주조소를 통해
몇 개의 서체 디자인을 활자화했는데, 그중 1937년에 본문용 활자로
출시된 것이 '페뇨'다.

페뇨는 카상드르의 포스터에 주로 등장하는 굵기가 일정한 기하학적
산세리프 서체는 아니다. 엄격한 기하학적 형태는 보기 좋은 글자
비례로 다듬어지고 일정한 굵기 대신 굵고 가는 획의 차이가 분명한,
옵티마와 같은 휴머니스트 산세리프에 좀 더 가깝게 느껴지는 서체다.
페뇨의 특이한 점은 소문자 디자인에 있다. 그는 대문자와 소문자라는
두 벌의 문자 체계로 이루어진 로만 알파벳을 한 벌의 문자만으로
소통할 수 있는 문자로 만들어 보려 했다. 일찍이 1920년대 후반에
바우하우스 디자이너들은 두 벌 문자 체계에서 활자 제작, 식자, 표준화
등에 드는 사회·경제적 비용 같은 비효율성에 문제를 제기했고, 이를
해결하기 위한 행동으로 바우하우스에서 디자인되는 모든 인쇄물에
소문자만 사용해서 주의를 환기시켰다. 그러나 카상드르는 소문자만이
아니라 대문자와 소문자를 결합한 새로운 문자 디자인을 생각했다. 그의
새로운 문자는 대문자 A와 소문자 a처럼 대문자와 소문자의 모양이
매우 다른 글자의 소문자를 대문자로 대체하거나(a, e 등) 소문자에
익숙해진 눈과 타협하기 위해 대문자의 획을 연장시켜 소문자의 어센더,
디센더처럼 보이게 한 글자들로(g, h 등) 구성되었다. 물론 이 소문자의
가독성은 실패로 돌아갔고, 카상드르는 매우 실망했다. 그러나 대문자는
프랑스를 대표하는 산세리프 서체로 인정받으며 1937년 파리 국제
박람회의 공식 서체로 지정되기도 했다

대·소문자 체계를 변화시키려는 야심찬 꿈을 성취하지는 못했지만
미국의 디자인 평론가인 스티븐 헬러Steven Heller가 페뇨를 '기이하게
우아한 서체curiously elegant typeface'라고 표현했듯이, 페뇨의 흥미로운
형태는 사람을 끌어들이는 매력이 있다.

ALPHABET
MEDIUM 72 POINT

A a B b C c D d E e F f G g

H h I i J j K k L l M m N n

O o P p Q q R r S s T t U u

V v W w X x Y y Z z

1 2 3 4 5 6 7 8 9 0

1 2 3 4 5 6 7 8 9 0

← 페뇨 서체의 출시를 알리는 서체 견본 디자인.
1937년. 프랑스.

→ 카상드르의 포스터 디자인. 1931년. 프랑스.

카상드르의 유명한 광고 시퀀스 포스터. Dubo(의심),
Dubon(꽤 좋은), Dubonnet(술을 마셔서 매우 기분이
좋은)의 메시지를 전달한다. 1932년. 프랑스.

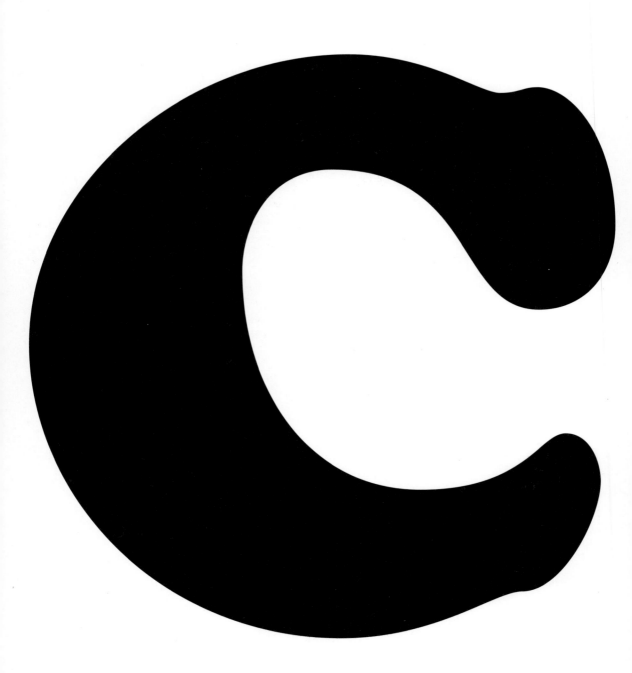

Cooper Black 612pt

Cooper Black

A serif typeface irresistible for its soft comfort.

사랑하지 않을 수 없는 푹신한 세리프 서체

WHAT	WHEN	WHERE	WHY	WHO
쿠퍼 블랙	1920년	미국 ATF사	광고 헤드라인에 사용할 수 있는 감성적 서체	오스왈드 쿠퍼Oswald Cooper (1879–1940). 미국의 광고 디자이너이자 서체 디자이너, 교육자.

ABCDEF
GHIJKL
MNOPQR
STUVW
XYZ1234
567890

Cooper Black 84pt

쿠퍼 블랙 서체를 사용한 문장을 보면 긴장이 풀어지고 미소가
떠오른다. 글자가 귀여운 동물이나 동화 속 주인공들, 또는 그런 것들이
늘 주위에 가깝게 있던 시절을 연상시키는 듯하다. 굵은 획과 '베개'에
비유되는 푹신한 세리프, 어센더와 디센더가 짧은 깡똥한 글자 비례,
소문자 f와 g 등에서 발견되는 재미있는 글자 디테일 등이 다른 서체와
구별되는 쿠퍼 블랙만의 인상을 만든다.

1920년, 시카고에서 주로 활동한 서체 디자이너 오스왈드 쿠퍼Oswald
Cooper(1879-1940)가 디자인하여 첫선을 보인 쿠퍼 블랙은 19세기에
광고나 포스터 등에 사용하기 위해 등장한, 굵은 획과 대담한 디테일을
특징으로 한 팻 페이스Fat Face 양식을 이은 것이다.

쿠퍼 블랙을 사용한 헤드라인은 특별한 감성과 색감으로 주의를
끌었으므로 광고 디자인에 빈번히 사용되었다. 쿠퍼 블랙이
헤드라인으로 사용된 기억할 만한 광고로는 제빵 회사인 레비스Levy's의
광고 캠페인이 있다. 이 캠페인은 'Think small'이라는 폭스바겐
자동차의 광고 캠페인으로 광고계에 새로운 바람을 몰고 온 광고회사
DDBDoyle Dane Bernbach의 초기 작업이다. 당시의 광고들이 과장된
문구나 화려한 표현으로, 또 주로 유명 연예인들을 모델로 하여
메시지를 전달할 때 DDB의 광고들은 상품의 본질에 바탕을 두고 이를
위트 있게 전달하는 커뮤니케이션 방식으로 차별화했다. 강한 콘셉트에
바탕을 두었으므로 비주얼 역시 콘셉트를 직접적으로 표현하는 담백한
사진과 간결한 타이포그래피, 메시지에 주목하게 하는 잘 정리된
레이아웃을 주로 사용했다. 레비스의 광고에서도 미국인을 구성하는
다양한 인종과 민족의 보통 사람을 모델로 삼았는데, 유색 인종이 광고
모델로 등장하는 것은 당시 광고계에서 금기시하던 표현 방법이었다.
이 광고에서 쿠퍼 블랙 서체는 보편적으로 사랑받는 레비스의
호밀빵처럼 매우 친근한 인상으로 광고 메시지를 전달한다.

쿠퍼 블랙을 인상적으로 사용한 또 다른 광고에서는 이 서체가 가진

abcdefg
hijklmn
opqrstu
vwxyz.,
:;'',"!?*
&%@()

Cooper Black 84pt

시각적 주목성이 그 이름의 또 다른 의미인 '블랙', 즉 흑인을 표현하는 데 사용되었다. 《뉴욕 타임스》에 게재된 이 광고는 미국의 방송사 CBS의 뉴스 프로그램 '흑인의 역사'를 광고하기 위한 것으로, 이는 당시 CBS의 아트 디렉터이던 루 도르프스먼Lou Dorfsman이 디자인했다. 루 도르프스먼은 뉴욕의 쿠퍼 유니언을 졸업하고 CBS에 디자이너로 입사하여 디자인을 총괄하는 디렉터로 승진하기까지 40여 년간 일하면서 세련된 인쇄 광고와 모션 그래픽 등을 통해 CBS의 시각적 아이덴티티를 차별화한 주역이었다. '흑인의 역사' 프로그램 광고는 당시 암살된 마틴 루터 킹 주니어 목사를 떠올리게 하는 흑인 남자 모델의 얼굴에 성조기를 그려 연출했는데, 아이덴티티를 찾기 위해 혼돈과 고난의 시간을 겪고 있는 미국 흑인의 상황을 함축적으로 전달하고 있다. 사진과 광고 카피 두 부분으로 나누어 구성한 이 광고 디자인에서 쿠퍼 블랙으로 된 헤드라인은 사진의 강렬함과 균형을 이루고, 여백이 많은 보디 카피의 타이포그래피와는 긴장감 있는 대비를 이룬다. 쿠퍼 블랙이 사용된 광고의 범위를 보면 이 서체는 그 첫인상보다 더 다양한 모습으로 역량을 발휘해 왔음을 알 수 있다. 앞으로도 계속 쿠퍼 블랙의 또 다른 능력을 보고 싶다.

영국의 그래픽 디자인 잡지 《아이Eye》의 기사
헤드라인에 사용된 쿠퍼 블랙. 닉 벨Nick Bell,
2003년, 영국.

제빵 회사 레비스의 광고 캠페인.
DDB, 1960년대, 미국.

black & white in color A PHOTOGRAPHIC TONE POEM BY RALPH M. HATTERSLEY JR.

On the following eight pages, EROS proudly presents a photographic tone poem on the subject of interracial love. This is presented with the conviction that love between a man and a woman, no matter what their races, is beautiful. Interracial couples of today bear the indignity of having to defend their love to a questioning world. Tomorrow these couples will be recognized as the pioneers of an enlightened age in which prejudice will be dead and the only race will be the human race.

↑ 사랑과 성을 주제로 한 최초의 잡지 《에로스Eros》의
내지 디자인. 허브 루발린, 1960년대, 미국.

→ 방송사 CBS의 프로그램 광고. 루 도르프스먼,
1968년, 미국.

Block Berthold Regular 756pt

Block

A sans serif poster typeface that opened the 20th century.

20세기를 연 '포스터 양식'의 산세리프 서체

WHAT	WHEN	WHERE	WHY	WHO
블록	1908년	독일 베르톨트사	포스터 아티스트 루치안 베른하르트의 레터링 스타일을 활자로 재현한 서체	헤르만 호프만Hermann Hoffmann(1856–1926). 베르톨트사의 서체 디자이너.

ABCDEFG
HIJKLMN
OPQRST
UVWXYZ
1234567
890

Block Berthold Regular 96pt

20세기 초반 독일에서는 큐비즘으로 대표되는 현대미술의 탈전통적
사물 재현 방법, 화면을 구성하는 순수한 조형 요소에 주목하는
추상미술의 태동 등에 힘입어 흥미로운 포스터 양식이 출현했다.
독일어로 말 그대로 '포스터 양식'을 의미하는 '플라카트슈틸Plakatstil'은
대중을 상대로 쉽고 흥미롭게 메시지를 전달해야 하는 포스터의
시각적 요구에 모던 디자인의 형태 언어가 결합해 적절한 타협점을
찾은 것이었다. '그림으로 표현된 모더니즘'으로 이해할 수 있는
'플라카트슈틸'은 특징을 잡아 간결하게 표현한 대상, 평면적 색면들의
자유로운 화면 구성, 그림을 구성하는 중요한 조형 요소로서의 레터링
등이 특징이다.

플라카트슈틸의 태동기에 동시대 많은 포스터 아티스트들에게 영향을
준 인물은 루치안 베른하르트Lucian Bernhard였다. 그는 타고난 재능과
관심을 독학으로 발전시켰으며, 젊은 나이에 아방가르드 디자인
전시회를 보고 큰 자극을 받았다.

루치안 베른하르트는 절제된 조형 요소로 간결하게 표현한 상품
이미지와 커다란 상품명, 몇 가지 강렬한 색의 사용 등으로 이전 시대의
포스터와 구별되는 스타일을 구축했다. 그의 포스터에서 넓은 붓으로
그려 넣은 산세리프 글자들은 간단명료하게 표현된 이미지들과 완벽한
조화를 이루었으며 포스터 스타일을 완성하는 중요한 요소였다.

이 새롭고 흥미로운 글자들은 베르톨트 활자 주조소의 장인 헤르만
호프만Hermann Hoffmann(1859~1926)이 금속활자로 만들었으며 1908년
'블록'이라는 이름으로 활자 견본집에 모습을 드러냈다. 한편 베를린에서
그래픽 디자이너로 활발히 활동하던 루치안 베른하르트는 마흔 살이던
1923년, 그에게 깊은 인상을 심어 준 나라 미국으로 이민을 갔고
1928년부터는 ATF사와 함께 그의 독창적 스타일과 시대적 감성을
전달할 수 있는 서체를 여러 개 디자인했다.

플라카트슈틸과 모던 디자인의 태동기를 불러일으킨 블록 서체를

abcdefgh
ijklmnop
qrstuvwx
yz.,:;''""
!?*&%@()

흥미롭게 사용한 예는 영국의 그래픽 디자이너이자 저술가 리처드 홀리스Richard Hollis가 화이트채플 갤러리를 위해 디자인한 작업에서 찾아볼 수 있다. 그는 사회주의 성향의 비평가이자 소설가인 존 버저John Berger의 유명한 책 『다른 방식으로 보기Ways of Seeing』를 디자인한 것으로도 유명하다. 유니버스 볼드체로 된 본문 텍스트와 이미지가 하나의 서사적 흐름으로 읽히는 편집 디자인은 본래 다큐멘터리 영상으로 제작된 내용을 책이라는 매체에 옮겨 담으면서 본래 매체인 영상의 특성을 구현하기 위한 것이었다. 리처드 홀리스는 자신의 스타일을 구축하기보다는 프로젝트마다 문제 해결에 충실했던 디자이너로 평가받았으며 평생의 작업을 통해 영국적 모더니즘을 보여주었다.

그는 1970년부터 여러 해에 걸쳐 화이트채플 갤러리를 위해 포스터 등을 디자인하면서 주요 서체로 블록을 사용했다. 그 이유에 대해 리처드 홀리스는 블록 서체의 곡선이 갤러리 건물의 인상적인 아치 형태의 문과 닮았다는 점, 갤러리가 처음 문을 연 시기와 블록과 비슷한 종류의 서체들이 포스터에 사용된 시기가 비슷하다는 점 등을 들었다. 보편적인 산세리프 서체를 사용하는 것보다 화이트채플 갤러리의 역사와 이야기를 전달할 수 있는 서체를 선택했던 것이다.

산세리프 서체가 처음 활자 견본집에 모습을 드러낸 것은 1816년경으로 거슬러 올라가지만 19세기 산세리프 활자들의 조형성은 대부분 조악했다. 블록은 포스터의 레터링을 기반으로 한 서체이기에 본문용으로 사용하기 적합한 서체는 아니었다. 하지만 파울 레너의 푸투라보다 20여 년 정도 앞서서 기하학적 산세리프 알파벳 형태의 가능성과 새로운 아름다움을 전파하는 역할을 했을 것이다. 100여 년이 지난 현재에도 블록의 형태는 호기심의 대상이며, 매력적이다.

↑
화이트채플 갤러리의 전시 포스터 디자인.
리처드 홀리스, 1980-1983년, 영국.

→
새로운 철도 노선 광고 포스터 디자인.
가장 굵은 블록 헤비Block Heavy 서체를 사용했다.
알렉산드르 알렉세예프Alexandre Alexeieff, 1932년,
영국.

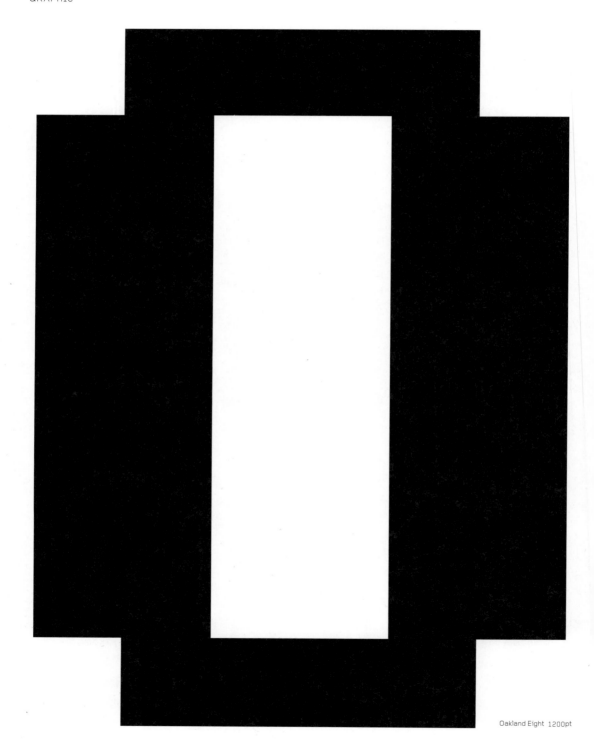

Oakland Eight 1200pt

Oakland

A bitmap typeface that announced the advent of the digital age.

디지털 시대의 도래를 보여 준 비트맵 서체

WHAT	WHEN	WHERE	WHY	WHO
오클랜드	1985년	미국 에미그레사	1980년대 매킨토시 컴퓨터의 제한적 환경을 활용해 만든 비트맵 서체	주자나 리코Zuzana Licko (1961–). 디지털 폰트 회사인 에미그레의 서체 디자이너. 초기 비트맵 서체를 근간으로 한 모듈라Modula, 매트릭스Matrix, 기하학적 산세리프 서체인 베리엑스Variex 등 다수의 서체를 디자인했다.

ABCDEFGH
IJKLMNOP
QRSTUVWX
YZ1234567
890

Oakland Eight 120pt

1984년 매킨토시 컴퓨터가 처음 출시되었을 때 디자이너들은 이 개인용 컴퓨터가 그래픽 디자인과 출판 업계에 몰고 올 일대 변혁을 상상했을까. 매킨토시의 급속한 보급과 함께 전설같이 떠오른 그래픽 디자인 스튜디오가 있었으니 바로 에미그레Emigre다. 에미그레는 네덜란드 출신의 그래픽 디자이너 루디 반더란스Rudy VanderLans가 1984년부터 발행하기 시작한 잡지의 이름이기도 하다. 잡지《에미그레》는 원래 루디 반더란스가 샌프란시스코 지역에서 가깝게 지내던 네덜란드 출신 젊은 무명 예술가들의 작업을 소개하려는 목적으로 시작되었다. 저예산 탓에 다음 호 발행 여부가 불투명하던 이 잡지가 계속 발간될 수 있었던 것은 바로 매킨토시를 이용한 비용 절감과 초기 매킨토시의 조악한 해상도가 주는 시각적 특성을 적극 활용한 에미그레의 흥미로운 시각적 스타일 덕분이었다. 에미그레의 디자인을 차별화한 가장 큰 요소는 바로 서체였다. 매킨토시는 최초로, 개인이 디자인한 서체를 데이터로 저장한 후 키보드를 통해 접근하고 사용할 수 있게 했다. 72dpi 해상도의 모니터에 보이는 비트맵 폰트들은 기성 디자이너에게는 이 컴퓨터를 이용할 가치가 없게 만드는 요인이었으나, 루디 반더란스의 파트너인 주자나 리코Zuzana Licko(1961-)에게는 이전에 없던 독창적 형태의 폰트가 탄생할 수 있는 매력적인 작업 조건이었다.

주자나 리코는 버클리 대학교에서 건축과 프로그래밍 등을 공부했고 시각 미술로 학위를 받았다. 대학 시절 이미 저해상도 폰트를 디자인했으며, 졸업 후에는 미국 서부의 유명 인포메이션 디자인 전문 회사인 에런 마커스 스튜디오Aaron Marcus Studio에서 디지털 폰트 개발에 참여하기도 했다. 서체 오클랜드는 1985년 리코가 매킨토시 컴퓨터를 이용해 처음으로 만든 세 개의 비트맵 서체 중 하나다. 획과 속 공간에 일정한 픽셀 수를 부여하여 식별 가능한 형태를 구축했고, 대문자의 높이에 사용되는 픽셀 수에 따라 8, 10, 15의 이름을 붙였다. 숫자가 높아지는 만큼 일정한 글자 너비 대비 높이의 비율이 커지고 글자는

abcdefgh

ijklmnop

qrstuvwx

yz.,:;' ' '' ""

!?*&?%@()

Oakland Eight 120pt

보다 날씬한 비례를 가지게 된다.

얼마 지나지 않아 강력한 2차원 벡터 그래픽 기능을 가진 포스트 스크립트 언어가 등장하면서 매킨토시에서 폰트를 만드는 기술은 크게 도약했다. 리코가 에미그레를 위해 디자인한 서체들도 매끈한 외곽선을 가지게 되었지만 초기의 비트맵 서체를 골격으로 한 디자인이 한동안 이어졌고, 픽셀을 기본 요소로 하는 에미그레 폰트만의 독창적 성격이 형성되었다. 잡지《에미그레》는 주자나 리코가 만든 새로운 형태의 서체들과 편집자이자 디자이너인 루디 반더란스의 텍스트가 만나 이미지와 타이포그래피 실험의 장이 되었다. 이는 디지털 기술이 열어 주는 새로운 시각적 가능성을 보여 주었지만 동시에 서체의 가독성 등을 둘러싼 끊임없는 논란의 주인공이 되었다. 기능과 고전적 서체를 선호하던 모더니스트 디자이너인 마시모 비넬리는 에미그레에 대해 "쓰레기를 만들어 내는 공장"이라고 혹평하기도 했다. 기성 디자이너들의 거부감과는 상관없이 에미그레의 서체는 큰 인기를 끌었으며, 1989년에는 미국의 대표적 신문인《뉴욕 타임스》에까지 그 모습을 드러냈다.

잡지《에미그레》는 1990년대를 거치면서 시각 디자인 분야의 이론을 전달하는 쪽에 중심을 두면서 '보는 잡지'에서 '읽는 잡지'의 성격이 강해졌다. 주자나 리코의 서체 디자인 또한 자연스레 이 영향을 받아 가독성 높은 본문용 서체의 디자인으로 관심을 옮겨 갔다. 바스커빌과 보도니 같은 전통적 서체에 각기 근간을 둔 미세스 이브스Mrs. Eaves, 필로소피아Filosophia 등의 서체 디자인은 그러한 맥락에서 탄생했다. 주자나 리코는 "고해상도 스크린과 프린터가 등장해도 저해상도 형태 표명은 디지털 매체 표현의 에센스다."라고 말한 바 있다. 진보한 서체 제작 환경 속에서 여러 디자이너들의 다양한 서체가 에미그레의 서체 목록을 장식할 때에도 비트맵 서체 오클랜드는 디지털 폰트 제작 기술을 선점했던 에미그레의 독보적 위치를 뚜렷이 상기시키듯

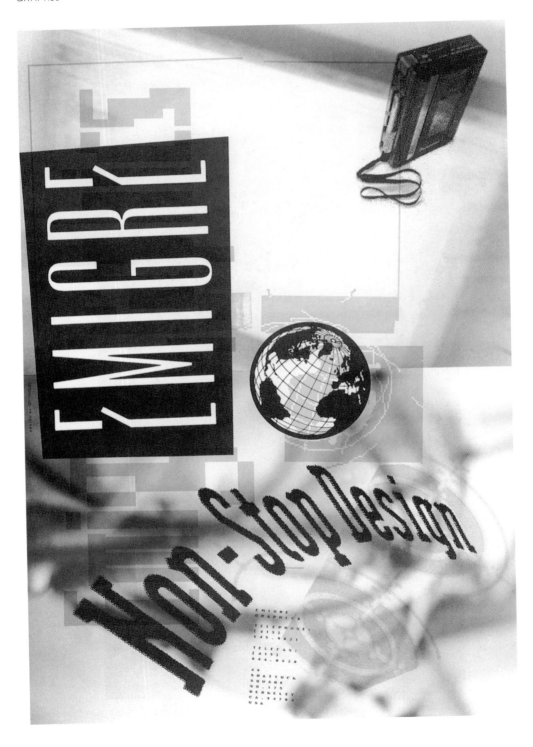

EMIGRÉ

Non-Stop Design

EMIGRÉ
GRAPHICS

TELEPHONE:
(4 1 5)
6 4 5 . 9 6 2 1

TELEFAX:
(4 1 5)
6 4 4 . 0 6 2 9

4 8
SHATTUCK
SQUARE
N O . 1 7 5
BERKELEY
C A . 9 4 7 0 4
U S A

오랫동안 에미그레에서 제작한 작업물에 모습을 드러냈다.
잡지《에미그레》는 2005년에 폐간되었고, 에미그레는 최초의 소규모
독립 디지털 서체 회사로서의 자존심을 이어 나가고 있다. 에미그레의
비트맵 서체는 매킨토시가 불러온 1980년대의 흥분, 젊은 디자이너들의
개척자 정신과 용기, 열정을 잊지 않게 한다.

오클랜드 서체를 사용한 에미그레의 그래픽 디자인.
1980년대, 미국.

블랙 레터 Black Letter

1 세리프
획의 시작과 끝 부분에 가늘고 예리한 선과 같은 세리프가 있다.

2 획의 굵기
굵은 수직 획과 현저한 대비를 이루는 가는 획들이 함께 존재한다.

3 글자 너비
같은 소문자 사이에서는 글자 너비의 차이가 크게 드러나지 않고 오히려 고른 간격과 리듬이 드러난다.

4 기타 특징
소문자 o의 모양은 블랙 레터의 서로 다른 양식 차이를 드러내 준다.

블랙 레터는 중세 유럽에서 사용되던 끝이 넓적한 펜으로 쓴 굵고 수직적인 글씨체로, 서양 최초의 인쇄물인 구텐베르크 성경(42줄 성경)을 인쇄한 서체이기도 하다. 블랙 레터라는 명칭은 15세기 후반 르네상스 이탈리아에서 개발된 서체들이 둥글고 획이 가늘어서 흰 지면을 드러내는 '화이트 레터White Letter'라고 불리면서 그 반대 개념으로 붙여졌다. 블랙 레터는 9-10세기경 정립된 카롤링거 왕조의 소문자가 수백 년에 걸쳐 수직적이고 간격이 조밀한 서체로 변형된 것이다. 특히 알프스 산맥을 경계로 하여 지역의 기후와 국민성 등에 따라 각기 다른 형태적 특징을 띠면서 변화했다. 블랙 레터는 둥근 글자를 여러 획의 굵은 직선으로 표현하여 어둡고 딱딱한 인상을 주는데 이러한 엄숙함이 전통과 권위를 전달하고자 하는 신문의 제호에 효과적으로 사용되기도 한다. 블랙 레터는 형태적 특징에 따라 다음의 네 가지 유형으로 나뉜다.

텍스투라 Textura

알프스 산맥 이북 지역에서 발달한. 직선이 두드러진 형태의 블랙 레터. 전형적 서체로 올드 잉글리시 텍스트Old English Text, 가우디 텍스트Goudy Text 등이 있다.

Old English Text
Goudy Text

로툰다 Rotunda

알프스 산맥 이남 지역에서 쓰던 블랙 레터로 곡선적인 서체 양식이다. 산 마르코San Marco는 20세기에 재현된 아름다운 로툰다의 예다.

San Marco

슈바바허 Schwabacher

뾰족한 부분과 곡선적인 성격이 공존하는 자유분방한 형태가 특징이다. 뒥 드 베리 Duc de Berry가 전형적 예다.

Duc de Berry

프락투어 Fraktur

엄격한 느낌의 텍스투라와 활동적인 슈바바허의 중간 정도 되는 형태적 특징을 지니며. 역사적으로 독일의 정통성을 시각 언어로 보여 주는 서체로 알려져 있다. 오늘날 독일에서 가장 대중적으로 사용되는 블랙 레터 양식이다. 프락투어의 예로 페트 프락투어Fette Fraktur, 클라우디우스Claudius 등이 있다.

Fette Fraktur

Fette Fraktur Black 588pt

Fette Fraktur

A typeface that became both the symbol of a nation and an ideology.

국가와 이념의 표상이 된 서체 양식

WHAT	WHEN	WHERE	WHY	WHO
페트 프락투어	1850년	독일 프랑크푸르트	산업혁명 시대에 등장한 과장된 서체 양식의 영향을 받은 블랙 레터	요한 크리스티안 바우어 Johann Christian Bauer(1802– 1867). 독일의 활자 조각가이자 주조가.

ABCDEF
GHIJKL
MNOPQ
RSTUVW
XYZ1234
567890

Fette Fraktur Black 84pt

한국에서는 어디서 블랙 레터를 찾아볼 수 있을까? 가장 쉽게 발견할 수 있는 곳이 '호프집'이다. 독일풍으로 꾸민 호프집의 실내장식에서 혹은 흑맥주의 라벨 등에서 블랙 레터를 찾는 것은 어렵지 않다. 그러면 '왜 독일 문화를 시각적으로 전달할 때 블랙 레터를 사용하는가?' '블랙 레터는 독일에서만 전통적으로 사용해 온 서체인가?' 하는 의문들을 품게 된다.

타이포그래피 영역에서 블랙 레터는 건축에서의 고딕 양식에 견줄 수 있다. 끝이 넓적한 갈대 펜으로 내리그은 굵은 획들은 폭이 좁고 각이 진 글자 모양을 만들어 내는데, 이는 건물이 높고 창이 작은 중세 고딕 건축물을 연상시킨다. 오늘날 책의 본문에 블랙 레터가 사용된 경우는 거의 없지만 서구 최초의 인쇄본인 구텐베르크 성경책의 본문에 사용된 서체가 바로 블랙 레터였다. 최초의 활자는 손글씨를 반영했으므로 당시 중세 유럽에서 널리 사용되던 쓰기 양식이 바로 블랙 레터였음을 알 수 있다. 오늘날 서구의 본문용 서체의 원형으로 여겨지는, 15세기 베네치아에서 완성된 휴머니스트 로만과 블랙 레터는 사실 같은 부모로부터 출발한 두 개의 서로 다른 쓰기 양식이다. 출발점은 9세기경 카롤링거 왕조의 카를 대제 명으로 개발한 '카롤링거 왕조의 소문자'였다. 유럽 전역에서 '좋은 쓰기의 본本'으로 오랫동안 사용되던 이 쓰기 양식은 시간이 흐르면서 지역적 특성에 따라 변화했고, 그 변화의 경계는 알프스 산맥이었다.

알프스 산맥 이북 지역인 지금의 독일, 프랑스, 네덜란드, 영국 등지에서는 획 사이의 간격과 글자 사이의 간격이 매우 좁아지고 둥근 글자를 각이 진 장방형으로 표현하는 방향으로 형태가 변화했다. 이 양식을 블랙 레터 중에서도 '텍스투라', '고딕' 양식이라 하며, 영국의 옛 인쇄물에 등장하는 서체 양식이라 하여 '올드 잉글리시'라고도 한다. 한편 알프스 산맥 이남 지역인 이탈리아, 스페인 등지에서는 본래의 둥근 글꼴이 비교적 유지되는 방향으로 양식이 갖추어졌는데

abcdefghij

klmnopqr

stuvwxyz

. .,. .;. ´ ` `` `` !

? * & % @ ()

이를 '로툰다', '둥근 고딕'이라 한다. 따라서 '텍스투라', '로툰다' 같은
블랙 레터는 독일을 넘어서 전 유럽이 공유하는 중요한 문화유산이다.
전통과 권위를 자랑하는 서구 주요 신문사들의 제호에, 또 졸업장 같은
특별한 공식 문서에, 와인 명가의 라벨에 블랙 레터를 사용하는 것은
모두 이러한 전통과 역사를 서체를 통해 전달하는 것이다. 블랙 레터
중 '독일성'과 깊은 관계가 있는 양식은 좀 더 자유분방한 모양으로
지역의 방언처럼 사용되던 프락투어와 슈바바허다. 프락투어는 본래
본문에 사용하는 서체 양식이 아니었으나 1522년 종교개혁가 마틴
루터의 독일어 번역 성경책의 인쇄에 사용된 것을 계기로 바티칸으로
상징되는 구교로부터 결별하여 신교의 종교적 전통을 이어가는 독일
지역을 상징하는 서체가 되었다. 프락투어를 '독일 민족의 서체'로
만들어 버린 또 하나의 사건은, 1933년 히틀러와 나치 정권이 의회에서
이를 '국민서체Volksschrift'로 규정하고 옹호한 것이다. 제2차 세계대전
당시 유럽의 다른 국가들은 프락투어를 '점령국의 서체'로 보았을
것이다. 그러나 히틀러는 유럽의 많은 지역에서 블랙 레터를 공식 문자로
사용하는 것이 소통을 어렵게 한다는 것을 깨닫자 이번에는 프락투어를
오랜 세월 유럽의 인쇄업을 장악해 온 '유대인의 글자'라고 몰아세우며
다시 '안티쿠아Antiqua', 즉 로만 서체의 사용을 권장했다.
'페트 프락투어'는 1850년 독일의 활자 조각가 요한 크리스티안
바우어Johann Christian Bauer(1802~1867)가 광고에 사용할 목적으로
디자인한 서체다. 19세기에 등장한 다양한 표현 방식의 대담한 서체들과
같이 굵고 표현적인 형태가 강한 주목성을 가진다.
유럽의 역사에서 블랙 레터와 로만 서체는 이념상으로 대립해 왔다.
르네상스와 중세, 바티칸과 신교, 국제주의와 민족주의의 대립에서
전자가 로만 서체와 그 후손을 대변했다면 후자를 상징하는 것은
블랙 레터였다. 블랙 레터를 둘러싼 많은 일화들은 '서체는 국가와
이념까지도 전달할 수 있는 강력한 기호'임을 알려 준다.

Littera scripta manet

 9세기경 카롤링거 왕조의 소문자.

 IBM의 아트 프로그램을 홍보하는 포스터 디자인. 앨런 플레처Alan Fletcher, 펜타그램, 영국.

 전통을 자랑하는 유럽 주요 신문의 제호 디자인에 사용된 다양한 양식의 블랙 레터.

괴테의 「파우스트」 공연 포스터 디자인에 사용한 페트 프락투어 서체. 루돌프 그루트너Rudolf Gruttner, 1976년, 독일.

The Guardian

Herald INTERNATIONAL Tribune

PUBLISHED WITH THE N...

Libération

E. Raids israéliens
ud du Liban
égime sec

Frankfurter Allgemeine

Los exemplaar

België	Fr.	45,—	Gr. Brit.	£	1,60	N.A.—
Canada	$	4,25	Indonesië	R.P. 7.100,—		Ooste
Can.Eil.	P.	315,—	Israël	NIS 12,00		Poleni
Duitsland	DM	3,30	Italië	L. 3.500,—		Portu
Egypte	E.P.	9,000	Luxemb.	Fr. 42,—		Singa
Frankrijk	Fr.	10,—	Madeira	Esc. 365,—		Span
Griekenl.	Dr.	550,—	Moskou	U.S.$ 3,30		Thail

De Telegraaf

EDIZIONE INTERNAZIONALE

Spedizione in abbonamento
postale / 50% - Milano

il Giornale

CAFFÈ
HAUSBRAND...

RANDT

99, una copia L. 1500

Quotidiano...

The Daily Telegraph

모노스페이스 Mono-spaced

1 세리프
세리프가 없거나, 있다면 획이 직각으로 만나는
슬랩 세리프를 가진다.

2 획의 굵기
굵기의 차이가 없다.

3 글자 너비
가장 좁은 글자인 소문자 i와 넓은 글자인 대문자
W도 모두 같은 글자 너비를 가진다.

4 기타 특징
기본 타이포그래피 환경에서 자간이 매우 넓게
조판되므로 자간의 세심한 조절이 필요하다.

글자 너비가 일정하다는 특징을 가진 서체 양식이다. 알파벳의
스물여섯 개 글자는 서체의 양식에 따라 글자 너비의 차이가
두드러지기도 하고, 미미하기도 하다. 모노스페이스 양식은 모든 글자에
동일한 가로 공간을 부여한 것으로, 주로 기계에 의한 글자 재현을
흉내 내거나 기계가 글자를 읽어 내야 하는 기능을 충족시키기 위해
개발되었다. 모노스페이스 양식은 그 형태적 이유가 테크놀로지와
연관이 있어 현대적 미감을 준다. 전형적 서체로 쿠리어Courier, OCR-A,
OCR-B, 레터 고딕Letter Gothic 등이 있다.

Courier
OCR-A
OCR-B
Letter Gothic

OCR-A,
OCR-B

A typeface designed for Optical Character Recognition.

광학 문자 인식OCR 기술을 지원하는 서체

WHAT	WHEN	WHERE	WHY	WHO
OCR-A, OCR-B	1960년대	유럽, 미국	광학 문자 인식 기술이 읽어 낼 수 있는 서체	ECMA(유럽 컴퓨터 제조회사 연합) 엔지니어, 아드리안 프루티거Adrian Frutiger(1928-2015).

ABCDEFGHIJK
LMNOPQRSTUV
WXYZ1234567
890

abcdefghijk
lmnopqrstuv
wxyz.,:; ' ' "
" ! ? * & % @ ()

OCR-A Std Medium 60pt

각종 요금 납부용으로 발행하는 지로giro 용지는 어느 금융기관에 납부하든 전산화된 시스템이 발행자에게 요금을 전달해 준다. 이는 돈을 내야 하는 측과 거둬들여야 하는 측 모두의 편의를 위해 고안된 기술이다. 또한 대형 유통업체에서 사는 물건들은 모두 바코드에 가격 정보가 입력되어 있어 물건의 계산은 이를 읽어 내는 기기를 통과하기만 하면 된다.

전산화된 소비 생활을 상징하는 지로나 바코드를 인식하는 기술이 바로 기기가 문자를 읽어 내는 OCROptical Character Recognition(광학 문자 인식)이다. 1960년대부터 시작된 OCR 기술은 현재는 컴퓨터가 손글씨를 인식할 수 있는 수준으로 발전했지만 초기에는 컴퓨터가 인지할 수 있는 폰트를 만드는 것에서부터 시작되었다. OCR-A와 OCR-B는 바로 이런 요구에 따라 탄생했다.

OCR-A는 1965년 유럽 컴퓨터 제조업체 연합ECMA이 개발한 표준에 기반을 두고 만들어졌다. ECMA 엔지니어들은 당시의 컴퓨터가 식별할 수 있도록 최대한 단순한 형태로 알파벳을 만들고자 했고 그 결과 가로 4, 세로 7의 일정한 그리드에 의해 매우 부자연스러운 모양으로 표현된 폰트가 완성되었다. 몇 년 뒤 등장한 OCR-B는 ECMA와 당시 유럽 최고의 폰트 디자이너 중 한 사람인 아드리안 프루티거와의 협력으로 만들어졌다. OCR-B는 OCR-A의 그리드보다 4배 더 미세한 그리드를 기반으로 만들어 직선적인 OCR-A에 비해 기존의 활자 형태에 훨씬 가까운 균형적 형태를 가지게 되었다.

1960년대에는 과학 기술이 급속도로 발전하고 옛 소련과의 첨예한 우주 경쟁 분위기 속에서 OCR 서체나 그 외 다른 기술과 연관을 가진 폰트들이 현대적 미와 미래에 대한 기대를 표현해 내는 도구로서 시각 문화 전반에 유행했다.

당시 기술 개발의 최전방에 컴퓨터가 있었다면 보통 사람들의 비즈니스용 소통 도구는 타이프라이터였다. PC의 일반명사로 여겨졌던

ABCDEFGHIJK
LMNOPQRSTUV
WXYZ1234567
890

abcdefghijk
lmnopqrstuv
wxyz.,:;'''"
"!?*&%@()

OCR—B Std Medium 60pt

컴퓨터 제조업체 IBM은 1950년대에 자사의 타이프라이터를 위한
서체를 개발했고, 이것이 바로 '쿠리어'였다. 쿠리어는 단기간에 당시
타이프라이터 서체의 표준이 될 정도로 인기가 있었다. 타이프라이터를
위한 서체 역시 오타로 인해 한 글자가 다른 글자를 대체하는 경우에도
공간이 동일하게 유지될 수 있도록 모든 글자의 폭을 일정하게
디자인해야 했다.

글자의 폭이 일정한 알파벳 디자인은 그것이 컴퓨터를 위한 것이든
타이프라이터를 위한 것이든 '테크놀로지'라는 코드를 내포한다.
그런 이유 때문인지 이 서체들은 현대의 디지털 문화 속에서 그 모습을
드러내는 것이 전혀 어색하지 않다. 1991년 미국과 영국, 일본의 디자인
기획자들이 모인 DAI^{Design Analysis International}가 기획한 현대 일본 건축과
비디오에 관한 전시 'T-zone'의 그래픽 디자인에 사용된 OCR-A는
디지털 환경과 시간이라는 전시의 주요 요소를 현대적으로 표현해
내고 있다.

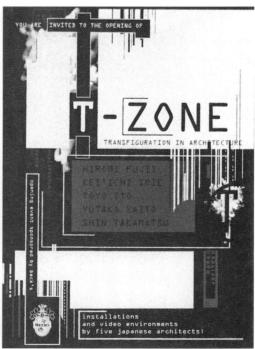

↑
현대 건축과 비디오에 관한 전시 'T-zone'의 포스터
디자인. 와이낫 어소시에이츠, 영국.

→
청년 예술 페스티벌 포스터 디자인 시스템. 타이틀
디자인에 OCR-B를 사용했다. 주요 디자인 요소로
사용한 X선 이미지와 함께 기계미를 보여 준다.
아틀리에 푸아송Atelier Poisson, 스위스.

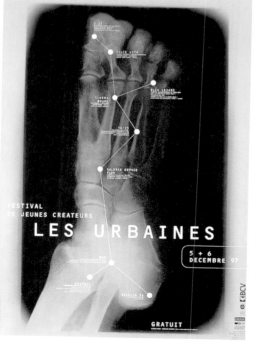

슈퍼 패밀리 SUPER FAMILY

대체로 획의 굵기 차이, 글자 너비, 글자 모양 등에서 같은 기준과 형태를 공유하는 세리프 서체와 산세리프 서체로 이루어져 있다. 세리프는 보통 브래킷 세리프를 가지거나 브래킷 없이 수직 기둥과 수평 획이 직각으로 만나는 슬랩 세리프를 가지기도 한다. 슈퍼 패밀리의 산세리프 서체들은 같은 패밀리의 세리프 서체와의 조화를 위해 대체로 휴머니스트 산세리프의 특징을 가진다. 세리프 서체에서 찾을 수 있는 글자 모양과 고전적 비례, 둥근 글자의 열린 정도가 커서 속 공간이 시원하게 드러나는 것 등이 슈퍼 패밀리 산세리프 서체의 특징이라고 할 수 있다.

Large

슈퍼 패밀리란 서체의 형태적 양식을 말하는 것이 아니라 1980년대 이후 만들어진 서체에서 나타난 제작 경향을 의미한다. 1980년대는 매킨토시의 출현 덕분에 데스크톱 출판이 확산되면서 서체에 대한 수요가 증가하는 동시에 컴퓨터를 이용한 서체 디자인의 효율성 또한 높아졌다. 이에 따라 특징적 형태를 공유하는 세리프와 산세리프 디자인이 하나의 패밀리로 구성되는 폰트 제작 방식이 나타나기 시작했으며, 이는 현재까지 주된 경향으로 이어져 오고 있다. 슈퍼 패밀리는 세리프와 산세리프의 중간 단계 특성을 보이는 세미 산세리프 같은 폰트나 슬랩 세리프 폰트를 넣어 구성하는 등 패밀리마다 다양한 구성과 범위를 가진다. 하나의 슈퍼 패밀리만 사용해도 다양한 성격의 텍스트를 개별적으로, 또 전체적으로 조화롭게 표현할 수 있다. 오피시나Officina, 루시다Lucida, 스톤Stone, 스칼라Scala, 로티스Rotis, 페드라Fedra 등이 슈퍼 패밀리 서체의 예다.

Officina Serif
Officina Sans

Stone Serif
Stone Semi-Sans
Stone Sans

Scala Serif
Scala Sans

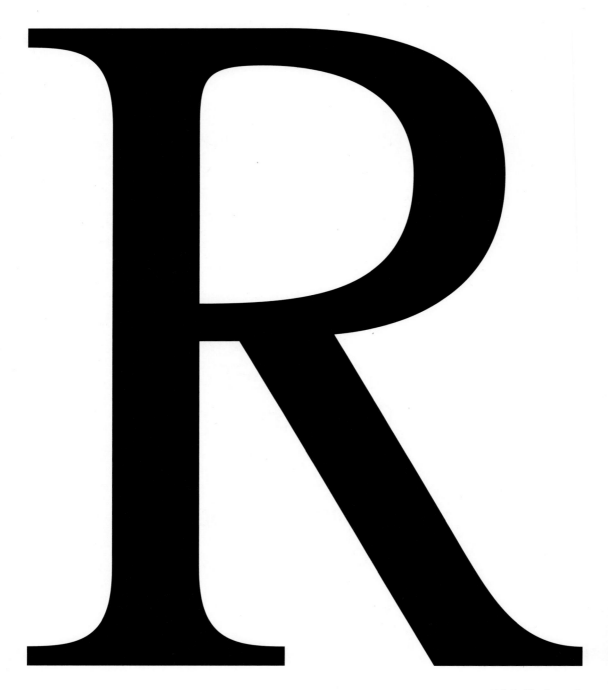

Rotis Serif Regular 732pt

Rotis

A typeface left by the German graphic design giant Otl Aicher.

독일의 거장 오틀 아이허가 남긴 서체

WHAT	WHEN	WHERE	WHY	WHO
로티스	1988년	독일 아그파Agfa사	가독성·경제성·사용성을 최대한 고려하여 개발한 서체 패밀리	오틀 아이허Otl Aicher (1922–1991). 20세기 독일을 대표하는 그래픽 디자이너. 1972년 뮌헨 올림픽의 픽토그램, 서체 로티스 등을 디자인했고, 『디자인으로서의 세계The World as Design』 등 디자인 관련 저서를 여럿 남겼다.

ABCDEFGHI
JKLMNOPQR
STUVWXYZ
1234567890

abcdefghijkl
mnopqrstuv
wxyz.,:;'' " "
!?*&%@()

Rotis Serif Regular 72pt

전후 독일의 가장 영향력 있는 디자이너 중 한 사람인 오틀 아이허 Otl Aicher(1922-1991)의 업적은 다음의 네 가지로 요약할 수 있다. 울름, 루프트한자 항공사, 뮌헨 올림픽 그리고 로티스 서체다.

오틀 아이허는 디자인 대학을 졸업한 후 고향 울름에서 스튜디오를 운영하면서 아내와 함께 전후 독일 젊은이들의 교육에 이바지할 교육기관을 설립하기로 마음을 먹었다. 그러던 중 스위스의 디자이너이자 사상가인 막스 빌과 만나면서 모던 디자인 운동의 산실이던 바우하우스의 디자인 이념을 잇는 학교를 함께 설립하게 되었다. 이것이 바로 울름 조형대학 Hochschule für Gestaltung Ulm이었다. 바우하우스가 그랬듯 울름 조형대학 역시 독일 산업의 문제를 해결한다는 취지 아래 시작되었기에 학교이면서 동시에 디자인 연구소의 성격을 띠었다. 수학과 물리, 기호학 등에 대한 이해를 포함하는 새롭고 총체적인 커리큘럼을 이행하면서 이와 함께 실제 업계의 당면 문제를 해결하는 비중 있는 프로젝트들을 진행했다. 1962년 오틀 아이허가 울름에서 학생들과 진행한 독일 루프트한자 항공사를 위한 아이덴티티 디자인 프로그램이 그중 하나다. 특히 항공사가 시각적인 정체성을 확립·유지해 나가는 데 필요한 모든 아이템, 즉 기내 식기에 사용되는 그래픽에서부터 광고에 사용되는 이미지의 유형까지 시각적 세부 지침을 담은 매뉴얼을 최초로 고안했는데, 이는 이후 기업 아이덴티티 디자인 분야의 표준 사례가 되었다.

오틀 아이허는 1972년 뮌헨 올림픽의 시각적 아이덴티티를 총지휘하는 디자인 디렉터로도 활동했다. 그는 자연을 연상시키는 녹색 중심의 따뜻한 색채 계획과 새로운 표현 기법을 활용한 그래픽 디자인을 통해 독일을 옛 전쟁 국가의 이미지로부터 해방시키는 것을 이벤트 그래픽의 궁극적 목표로 삼았다. 특히 올림픽을 위해 방문한 여러 언어권의 관람자를 고려하여 경기 종목을 그림으로 전달하는 스포츠 픽토그램을 개발했는데, 이는 올림픽 최초로 시도된 것으로 그 후에 열린 올림픽

ABCDEFGHIJ
KLMNOPQRS
TUVWXYZ12
34567890

abcdefghijkl
mnopqrstuvw
xyz.,:;''""!?*
&%@()

Rotis Sans Serif Regular 72pt

그래픽 디자인의 필수 요소가 되었다.

아이덴티티 디자인 분야나 올림픽 그래픽의 전통에 오틀 아이허가 기여한 업적은 크지만, 현재와 미래의 디자이너들에게는 그가 디자인한 서체만큼 그 업적의 실체가 눈에 보이고 가깝게 와 닿는 것은 없을 것이다. 로티스는 그래픽 디자이너 오틀 아이허의 평생 경험과 지식이 녹아 있는, 그가 말년에 디자인한 거의 유일한 서체다. 평생 일과 삶에 경계를 두지 않았듯, 그는 말년에 정착해 살던 알프스 근처 한 마을의 이름을 따서 서체에 붙였다. 로티스는 1980년대 이후에 만들어진 서체들이 많이 택하는, 세리프와 산세리프 디자인이 하나의 패밀리로 구성되는 확장된 패밀리의 형태를 갖추고 있다.

1980년대는 매킨토시의 영향으로 데스크톱 출판이 확산되면서 편집 디자인 분야의 변화와 실험이 활기를 띠었다. 서체에 대한 수요가 증가했을 뿐 아니라 컴퓨터를 이용한 서체 디자인 자체도 효율이 높아져 특징적 형태를 공유하는 세리프와 산세리프 디자인을 함께 만드는 것이 더욱 손쉬워졌다. 루시다, 스톤, 스칼라 등과 같은 확장된 패밀리 서체의 등장으로 디자이너들은 시각적 부조화에 대한 걱정 없이 풍부한 활자 어휘를 안전하게 구사할 수 있게 되었다.

오틀 아이허는 당시 서체 디자인의 이러한 경향을 감지하면서, 이를 넘어서 세리프와 산세리프 사이에 세미 세리프semi-serif와 세미 산세리프semi-sans serif라는 두 단계의 시각적 '톤tone'을 더 가진 로티스 '서체 팔레트'를 디자인했다. 로티스 서체의 주요 콘셉트는 '최고의 가독성'이었고, 현대 사회에 급속히 증가하는 정보의 양을 고려해 문자 정보 전달의 경제성을 전제로 한 것이었다.

수학적 비례에 의존하는 화면 구성과 모던 타이포그래피를 자신들의 스타일로 실현해 온 독일의 디자인 스튜디오 바우만 운트 바우만Baumann & Baumann은 로티스의 등장 후 이 서체를 그들 작업의 주요 서체로 사용했다. 아이허는 로티스의 디자인을 위해 르네상스 시대로부터 전해

ABCDEFG
HIJKLMNO
PQRSTUV
WXYZ1234
567890

abcdefghij
klmnopqrs
tuvwxyz.,:;
''""!?*&%
@()

ABCDEFGH
IJKLMNOP
QRSTUVW
XYZ12345
67890

abcdefghij
klmnopqrs
tuvwxyz.,:;
''""!?*&%
@()

Rotis Semi Serif Regular 42pt

Rotis Semi Sans Regular 42pt

내려오는 가독성 있는 세리프 서체 일곱 개—벰보, 가라몬드, 캐슬론, 바스커빌, 보도니, 발바움, 타임스 로만—의 구조를 분석했다고 한다. 그중 가장 많이 참고한 서체는 신문을 위해 제작된 타임스 로만이었다. 글자의 폭이 좁아 경제적이고 소문자의 높이가 커서 글자 인식이 잘 되는, 가독성을 높이는 구조적 특징 등을 참고했다. 로티스 세리프가 완성된 후 핵심 성질들을 산세리프 디자인에 단계적으로 적용했으며, 그 결과 등장한 로티스 산세리프는 기존 산세리프 서체들과는 매우 다른 모습을 띠게 되었다.

정리하자면, 최상의 가독성을 위해 로티스 패밀리가 공통적으로 보여 주는 특징은 날씬한 글자 비례와 넓은 속 공간이다. 로티스 기본형은 유니버스 컨덴스드Univers condensed 보다 더 좁으며, 소문자 c와 e 등의 형태에서는 세리프 서체의 영향을 받은 흥미로운 곡선과 불안정해 보일 정도로 넓게 열려 있는 속 공간을 볼 수 있다. 이는 현대성과 인간미를 동시에 표현해 낸다. 로티스로 구현된 글줄은 가볍고 현대적이면서도 부드러운 인상을 준다.

서체 로티스는 아이허가 남긴 수많은 디자인 유산 중에서도 현재와 미래의 디자인에 살아 숨 쉬는, 그의 디자인 정신이 가장 잘 녹아 있는 표상일 것이다.

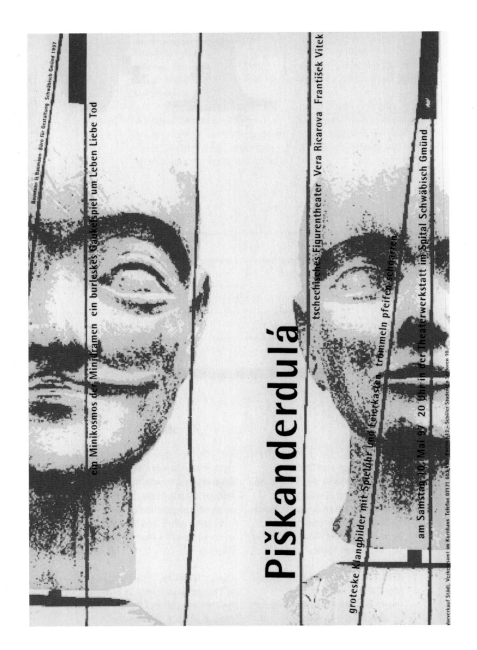

체코 인형극 포스터 디자인. 바우만 운트 바우만,
1997년. 독일.

독일의 청년 챔버 필하모니의 아이덴티티 디자인.
바우만 운트 바우만, 1989년, 독일.

Helmuth Rilling dirigiert

Alexander Michailjuk
Klavier
Preisträger des
Schumann - Wettbewerbs
Krakau Juni 1989

Junge Kammerphilharmonie
Baden - Württemberg

JungeKammerPhilharmonie

Joseph Haydn
Sinfonie D - Dur Nr. 101
Die Uhr

Robert Schumann
Konzert für Klavier
und Orchester
a - Moll op. 54

Serge Prokofieff
Symphonie classique

Sonntag 19.00 Uhr
05.11.1989
Liederhalle Stuttgart
Beethovensaal

Vorverkauf

Internationale
Bachakademie
Stuttgart
J. S. Bach-Platz
07 11 / 6 19 21 32

SKS Russ
Charlottenplatz
07 11 / 29 03 49

Träger

Internationale
Bachakademie
Stuttgart

Landesmusikrat
Baden - Württemberg

gefördert von
IBM Deutschland

서체 기본 용어

Typography

Adobe Garamond

1234567890

Adobe Garamond

1234567890

Adobe Garamond Expert

TYPO !?&@,..

Adobe Garamond Expert

flower office

Adobe Garamond Italic

flower office

Adobe Garamond Expert Italic

01 베이스 라인 Base line | 활자의 밑선

02 캐피털 라인 Capital line | 대문자 활자의 머리를 가로지르는 윗선

03 민 라인 / 엑스 라인 Mean line / X-line | 소문자 활자의 머리를 가로지르는 선

04 카운터 Counter
검은 획으로 둘러싸인 활자의 속 공간. 획이 글자의 모양을 구성하는 양陽의 공간이라면, 이 인지에 동시적으로 기여하는 음陰에 해당하는 공간

05 어센더 Ascender | 소문자 활자에서 획이 민 라인의 위로 올라가는 부분

06 어센더 라인 Ascender line | 어센더의 머리를 가로지르는 선

07 디센더 Descender | 소문자 활자에서 획이 베이스 라인 밑으로 내려가는 부분

08 디센더 라인 Descender line | 디센더의 밑선

09 대문자 Capital letters / Caps / Uppercase letters
어퍼케이스Uppercase는 활판 인쇄 시대에 같은 서체, 같은 크기의 대문자 활자를 위 서랍에, 소문자 활자를 아래 서랍에 넣어 보관하던 관행에서 유래하는, 대문자를 일컫는 전문 용어

10 소문자 Small letters / Lowercase letters
로어케이스Lowercase는 활판 인쇄 시대에 같은 서체, 같은 크기의 대문자 활자를 위 서랍에, 소문자 활자를 아래 서랍에 넣어 보관하던 관행에서 유래하는, 소문자를 일컫는 전문 용어

11 모던 스타일 숫자 Modern style figures / Lining figures
같은 크기의 대문자와 키가 같아 줄이 잘 맞는 숫자

12 올드 스타일 숫자 Old style figures / non-lining figures / text figures
같은 크기의 소문자와 높이가 같은 숫자. 소문자에 어센더와 디센더를 가지는 글자가 있는 것처럼 민 라인과 베이스 라인을 오르내리는 부분이 있다. 소문자가 중심이 되는 텍스트에 숫자가 함께 사용될 때 크기나 리듬 면에서 두드러지지 않고 잘 조화를 이룬다. 약자로 Osf라고도 표기하며 전문가용 폰트는 대부분 Osf를 갖추고 있다.

13 스몰 캐피털 Small capitals
소문자의 높이X-height와 키가 같은 '작은 대문자'. 올드 스타일 숫자처럼 소문자 중심의 텍스트 타이포그래피에서 대문자가 두드러지는 것이 고른 질감에 방해가 될 때 이를 방지하기 위해 사용한다. 오전/오후를 나타내는 am/pm, 기원전/기원후를 나타내는 B.C./A.D. 국제기구 UNESCO 등 알파벳 이니셜(첫 대문자)만으로 된 단어나 고유명사 등의 표기에 주로 사용한다. 약자로 Sc라고도 하며 전문가용 폰트는 대부분 스몰 캐피털을 갖추고 있다.

14 문장 부호 Punctuation marks
문장의 의미나 감성을 보다 잘 전달하는 데 도움을 주는 부호들. 물음표(?), 느낌표(!), 앰퍼샌드(&) 등이 서체마다 다른 모양을 가지고 있다.

15 이음자 Ligature
소문자 이탤릭 f처럼 획의 끝 부분이 많이 돌출한 형태인 경우 다음에 오는 글자, 특히 소문자 l이나 소문자 i와 만나면서 시각적으로 불편한 공간을 만들 수 있다. 활자 조판 시대에는 이러한 현상을 개선하기 위해 소문자 f와 연결되는 몇 개의 글자 쌍을 하나의 활자로 주조했으며 이를 이음자, 리거추어라고 한다. 오늘날에도 인기 있는 본문용 서체의 경우 전문가용 폰트에 이음자를 따로 두고 있다. 주로 ff, fi, fl, ffi, ffl의 다섯 쌍이 있다.

HUMANIST	GARALDE	TRANSITIONAL	DIDONE	SLAB SERIF	SANS-SERIF	GLYPHIC	SCRIPT	GRAPHIC
A	A	A	A	A	A	A	A	A
Centaur	Caslon	Baskerville	Bodoni	Clarendon	Futura	Albertus	Snell Roundhand	Peignot
a	a	a	a	a	a	a	a	a
Centaur	Garamond	Baskerville	Bodoni	Clarendon	Avant Garde	Albertus	Snell Roundhand	Cooper Black
C	C	C	C	C	C	C	C	C
Centaur	Garamond	Baskerville	Bodoni	Century Schoolbook	Helvetica	Lithos	Linoscript	Peignot
e	e	e	e	e	e	e	e	e
Centaur	Garamond	Walbaum	Bodoni	Century Schoolbook	Univers	Albertus	Snell Roundhand	Block
f	f	f	f	f	f	f	f	f
Centaur	Sabon	Baskerville	Bodoni	Clarendon	Futura	Albertus	Linoscript	Peignot
G	G	G	G	G	G	G	G	G
Centaur	Garamond	Baskerville	Walbaum	Clarendon	Gill Sans	Lithos	Snell Roundhand	Peignot

16 에이펙스 Apex

두 개의 대각선이 만나 만들어지는 대문자 A의 꼭짓점 부분. 캐슬론의 에이펙스는 움푹 파인 형태가 특징이다. 보도니는 뾰족한 에이펙스를, 클라렌든은 평평한 에이펙스를 가지고 있다.

Fette Fraktur OCR-B Rotis Sans

17 볼 Bowl

소문자를 구성하는 형태 중 둥근 폐곡선 부분을 볼이라고 한다. a, b, d, p, q가 모두 볼을 가지고 있다. 소문자 a의 볼은 시대를 거슬러 올라갈수록 크기가 작고 모양이 납작하며 낮게 위치한다.

Fette Fraktur OCR-A Scala Sans

18 애퍼추어 Aperture

둥근 모양 활자의 열린 정도를 가리킨다. 대문자 G, 대문자와 소문자 C, S, 소문자 a, e 등에서 형태와 양식을 구별하는 잣대가 된다. 헬베티카 부류의 산세리프 양식에 이르기까지 애퍼추어는 점차 줄어들었으나 고전적 서체와 조화를 이루기 위해 개발한 로티스 산세리프에서는 넓은 열린 공간을 볼 수 있다.

Fette Fraktur OCR-A Rotis Sans

19 눈 Eye

소문자 e의 닫힌 부분을 눈이라 한다. 소문자 a와 마찬가지로 e의 눈은 시대적으로 앞선 양식일수록 크기가 작고 높게 위치한다. 눈이 작다는 것은 상대적으로 애퍼추어가 넓다는 것을 의미한다.

Fette Fraktur OCR-B Rotis Sans

20 터미널 Terminal

획의 끝맺음 부분을 가리킨다. 소문자 a, c, f 등에서 볼 수 있다. 인쇄 초기에는 펜글씨의 영향으로 터미널이 각진 모양이었다가 16-17세기에는 눈물 방울 모양tear drop-shaped으로, 보도니에 이르러서는 동그란 공 모양의 볼ball 터미널로 변화했다.

Wilhelm Klingspor OCR-B Rotis Sans

21 스퍼 Spur

세리프라고 보기에는 작은, 돌출한 부분을 일컫는다. 주로 대문자 G의 작은 부분을 가리킨다. 센토, 가라몬드와 같이 둥근 획이 가는 방향으로 돌출한 경우와 클라렌든과 같이 수직 획이 강조되는 경우가 있다.

Fette Fraktur OCR-B Rotis Sans

HUMANIST	GARALDE	TRANSITIONAL	DIDONE	SLAB SERIF	SANS–SERIF	GLYPHIC	SCRIPT	GRAPHIC
g	g	g	g	g	g	g	*g*	**g**
Centaur	Times Roman	Baskerville	Bodoni	Clarendon	Franklin Gothic	Albertus	Snell Roundhand	Block
I	I	I	I	I	I	I	*g*	I
Centaur	Garamond	Baskerville	Bodoni	Clarendon	Helvetica	Albertus	Linoscript	Peignot
O	O	O	O	O	O	O	*O*	**O**
Centaur	Garamond	Baskerville	Bodoni	Clarendon	Universe	Albertus	Snell Roundhand	Block
S	S	S	S	**S**	**S**	S	*S*	S
Centaur	Garamond	Baskerville	Bodoni	Clarendon	Helvetica	Lithos	Linoscript	Peignot
t	t	t	t	**t**	t	t	*t*	**t**
Centaur	Caslon	Baskerville	Bodoni	Clarendon	Futura	Albertus	Linoscript	Block
X	X	X	X	X	X	X	*x*	**X**
Centaur	Garamond	Baskerville	Bodoni	Century Schoolbook	Helvetica	Albertus	Snell Roundhand	Cooper Black

22 루프 Loop

고전적 양식의 소문자 g는 두 개의 볼bowl로 이루어져 있다. 그중 디센더에 해당하는 볼을 특히 루프라 한다. 이 루프는 20세기에 개발된 산세리프 서체 양식에 이르러서 열린 루프의 형태로 주로 디자인되어 양식을 구분하는 중요한 열쇠가 된다.

Fette Fraktur OCR-B Rotis Sans

23 세리프 Serif

글자를 구성하는 주요 획의 끝 부분에 돌출한 작은 획을 일컫는다. 그리스 로마 시대에 알파벳을 돌에 새길 때 연장의 흔적 또는 밑그림으로 글자를 그려 넣을 때 붓의 흔적 등이 글자의 부분으로 남아 전해진다고 한다. 몇 개의 획으로 만들어지는 글자의 모양을 더욱 아름답게 하기 위한 심미적 고려이기도 했을 것이다. 세리프의 유무와 그 모양은 양식을 구분짓는 매우 중요한 요소다.

San Marco OCR-B Scala Sans

24 축 Axis / Stress

대체로 세리프 서체는 글자의 굵기에 변화가 있다. 세리프 서체의 O와 같은 둥근 꼴 글자의 가는 부분을 연결하는 선을 축이라고 한다. 고전적 서체일수록 펜글씨의 영향을 받아 축이 기울어져 있다. 이 축은 18세기에 이르러서는 거의 수직에 가까워지며 굵기가 일정한 산세리프 서체에서는 축이 거의 존재하지 않는다.

San Marco OCR-A Rotis Sans

25 글자 너비 Set-width

알파벳 스물여섯 개 글자는 태생적으로 글자의 너비가 다르다. 대문자 W가 가장 넓고 I는 가장 좁다. 그러나 시대의 흐름에 따라 활자 디자이너들은 글자 간 너비의 차이를 조형적 의지로 변화시켜 왔다. 현대에 디자인된 서체도 고전적 서체의 느낌을 내기 위해 글자 간 너비의 차이를 크게 하기도 하고, 너비의 차이가 거의 없는 서체를 디자인하기도 한다.

Fette Fraktur OCR-B Rotis Sans

26 크로스 바 Cross bar

대문자 A와 H처럼 두 개의 주요 획 사이에 걸쳐 있는 획을 말한다. 또한 소문자 f와 t에서처럼 가로 획이 세로 획을 두 개로 나누는 경우, 이 가로 획을 크로스 바라고 한다. 캐슬론의 크로스 바는 삼각형 꼴을 수반하는 것이 특징이고, 푸투라의 크로스 바는 간결한 십자가 형태의 글자를 만든다.

Fette Fraktur Courier Rotis Sans

27 엑스 하이트 X-height

소문자의 높이를 말한다. 소문자의 높이는 서체마다 다르며 서체의 색감과 가독성을 좌우하는 매우 중요한 속성이다.

Fette Fraktur Courier Rotis Sans

문장 부호

01 & Adobe Garamond Pro Regular

& Meridien Medium

& Adobe Caslon Pro Italic

02 It's Jane's. Adobe Garamond Pro Regular

'90s Helvetica Regular

03 He is 5'9" tall.
John Cage's 4'33"

04 He said, "She told me, 'I have no idea.'"

05 "She[Jane] never called back."

06 Choose a color {red, white, blue} to paint the wall.

07 <www.minumsa.com>

08 check-in
a five-year-old boy

09 2022–23
pp.72–77

10 —, The Form of the Book, Hartley & Marks, 1991

활자로 정보와 문장을 적확하게 구현하는 방법은 오랜 시간에 걸쳐 관습으로 자리 잡아 왔다. 로마자 텍스트에 사용하는 문장 부호 가운데에는 한글에서의 문장 부호와 용도가 같은 것도 있지만 우리글에는 사용하지 않아 모양이 생소하고 이름도 용도도 알 수 없는 것들이 있다. 여기서는 영문 타이포그래피에서 문장 부호를 사용할 때 유의해야 할 점을 키보드 상의 부호들을 중심으로 소개하여 타이포그래피의 내용적·심미적 완성도를 구현하는 데 도움을 주고자 한다.

01 앰퍼샌드 Ampersand
라틴어 'et'로부터 유래하여 정착한 '그리고'라는 의미를 가지는 부호. 서체에 따라서 'et'의 모양이 살아 있는 것도 있다. 정체보다는 손글씨 형태를 더욱 반영한 이탤릭 폰트에서 'et'의 모양이 그대로 살아 있는 경우가 많다.

02 아포스트로피 Apostrophe
글자가 생략됨을 표시하거나 소유를 나타낼 때 사용한다. 키보드의 프라임(')을 대신 사용하지 않도록 주의한다.

03 프라임 Prime
시간에서 분, 초를 표시하거나 공간 측정 단위인 '피트feet'와 '인치inch'를 표시할 때 사용한다.

04 인용 부호 Quotation marks
작은따옴표single quotation marks와 큰따옴표double quotation marks가 있으며 인용문의 앞뒤에 사용한다. 같은 라틴 문자라도 언어에 따라 인용 부호를 사용하는 위치나 방법이 상이하다. 프라임(")을 대신 사용하지 않도록 주의한다. 프라임과 구별하여 '스마트 인용 부호smart quotes'라고도 부른다.

05 브래킷 Brackets
인용문 안에서 부가적인 정보를 표시하거나 생략된 정보를 표시할 때 사용한다.

06 브레이스 Braces
선택할 수 있는 동급의 여러 항목을 나열할 때 앞뒤로 사용한다. 프로그래밍 언어나 수학적 표기, 악보 표기 등에 주로 사용한다.

07 앵글 브래킷 Angle brackets
인터넷 시대가 시작되면서 이메일 주소나 웹 주소를 표시하기 위해 사용했으나 현재는 문장에서 거의 사용하지 않는다.

08 하이픈 Hyphen
키보드에서 숫자 0의 오른쪽에 위치한 짧은 줄 부호로 수학의 빼기 기호이기도 하다. 유니코드 U+002D로 '엔 대시en dash'와 구별해서 쓰는 것에 유의한다. 단어를 연결하거나 분절할 때 사용한다. 문장을 정렬할 때 단어 사이 공간을 고르게 하기 위해 하이픈을 자동으로 설정하면 단어가 하이픈에 의해 나뉘면서 줄바꿈을 하게 된다.

09 엔 대시 En dash
대문자 N의 너비 정도에 해당하는 길이의 줄 부호를 엔 대시라고 한다. 유니코드는 U+2013. 문장에서 상세 설명을 위해 구절을 연결할 때 사용하며 이때 부호 앞뒤로 한 칸을 띄어 준다. 숫자로 기간이나 범위 등을 표기할 때에도 엔 대시를 사용하며 이때는 앞뒤로 한 칸을 띄우지 않고 붙여 쓴다.

10 엠 대시 Em dash
대문자 M의 너비 정도에 해당하는 길이의 줄 부호를 엠 대시라고 한다. 유니코드는 U+2014. 길이는 하이픈이 가장 짧고, 엔 대시, 엠 대시의 순서로 길다. 엔 대시에서와 같이 문장에서 상세 설명을 위해 구절을 연결할 때 사용하는데, 이 경우에는 설명하는 문장을 더욱 강조하기 위해 사용하며 부호 앞뒤로 칸을 띄우지 않는다. 서지 정보에서 같은 저자의 책을 연달아 표기할 때 두 번째 도서에서 저자 이름을 엠 대시로 대체하기도 한다.

11 Genesis 1:31
12:00pm

13 250km/h
he/she
Paris/London train

12 Adobe Garamond Pro Regular

Fette Fraktur

Futura Book

Helvetica Bold

OCR-A

14 Adobe Garamond Pro Regular

Baskerville

Bauer Bodoni

Cochin

Helvetica

15 Adrian Frutiger† Adobe Garamond Pro Regular

† ‡ Gill Sans Regular

16 ¶Type Sabon Roman

¶Type Helvetica Regular

11 콜론 Colon

마침표를 세로로 두 개 얹은 모양의 이 부호에는 세 가지 문법적 용도가 있다. 리스트의 항목을 열거하여 소개할 때, 선행하는 문장을 설명하거나 확장할 때, 마지막으로 문장의 말미에서 그 문장을 하나의 단어로 강조할 때이다. 마지막 용도일 경우 엠 대시를 사용할 수도 있다. 그 외 시간, 비율, 성경 구문의 참조 등과 같은 표기에 사용한다.

12 세미콜론 Semicolon

마침표와 쉼표가 결합된 형태의 부호로, 쉼표와 마침표의 중간 역할을 한다고 여겨진다. 하나의 문장에서 독립적인 두 개의 절을 접속사—그리고, 그러나, 또는, 왜냐하면 등—대신 이 부호로 연결할 수 있고, 이 경우 연결 자체를 강조한다. 세미콜론으로 연결되는 절들은 모두 동급이다.

13 슬래시 Slash

기준 단위당 수량을 표시할 때, '그리고' '또는'의 의미 대신, 대비되는 어구를 묶어서 나타낼 때, 장소 A에서 B까지를 표시할 때 등의 용도로 사용한다. 공식적인 문서에서는 시를 문장으로 옮길 때 줄바꿈을 표시하는 용도 외에는 사용을 피한다.

14 애스터리스크 Asterisk

라틴어 '작은 별'에서 유래한 주석※※ 표시 기호다. 대부분 꼭짓가 다섯 개 또는 여섯 개인 별 모양이지만 꽃 모양처럼 표현하는 등 다양한 모양의 변주가 있다. 한 페이지에 주석이 한두 개 정도라면 애스터리스크를 하나 혹은 두 개까지 사용할 수 있으나 세 개 이상일 경우에는 어깨 숫자 등으로 순번을 달아 표기한다.

15 대거 Dagger

'단검'이라는 뜻의 주석 표시 기호다. 단검이 아래위로 결합된 '더블 대거double dagger'도 있다. 한 페이지에 주석이 최대 세 개인 텍스트라면 첫 번째는 애스터리스크를, 두 번째는 대거를, 세 번째는 더블 대거를 쓴다고 한다. 대거는 죽음을 상징하기도 하여 인물의 이름 전후에 함께 쓰면 고인을 표시하고 생몰연도에서 죽은 해에 함께 표시하기도 한다. 이때 태어난 해에는 애스터리스크를 사용한다.

16 필크로 Pilcrow

단락의 시작을 표시하는 기호로 '단락 기호paragraph mark'라고도 한다. 단락은 글에서 생각의 마디로 현대 타이포그래피에서는 단락이 바뀔 때 새로운 단락을 가시화하기 위해 들여짜기, 내어짜기 등 다양한 방식을 고안했다. 필크로는 중세 이전부터 서기▮▮가 단락의 시작에 그려 넣은 기호이고 현재는 거의 사용하지 않는다. 소문자 q와 같은 모양으로 높이가 글자의 어센더부터 디센더까지 걸쳐 있어 문자들 사이에서 존재감을 확실히 드러낸다. q의 볼은 채워져 있거나 비어 있는 모습으로 구현된다.

서체 가족

roman

italic

Adobe Garamond

regular

oblique

Univers

ultra condensed

condensed

extended

Univers Family

25 ultra light

35 Thin

45 light

55 roman

65 medium

75 bold

85 heavy

95 black

Helvetica Neue Family

01 서체 Typeface

고유한 시각적 특징을 공유하는 한 벌의 활자. 맥락에 따라 개별 폰트를 일컫기도 하고, 활자 가족의 개념으로 사용하기도 한다.

02 폰트 Font

영어로 '주조하다'라는 뜻의 동사 found의 과거분사형으로 '주조물'인 활자 자체를 의미하며, 활판 인쇄 시대에는 특정 서체의 특정 크기를 일컫는 용어였다. 예를 들어 가라몬드 10포인트와 가라몬드 12포인트는 서로 다른 폰트였다. 오늘날 디지털 활자 제작 환경에서 폰트는 크기와 상관없이 특정 형태를 공유하는 한 벌의 활자체를 의미해 '서체'와 동일한 개념으로 사용되기도 한다. 하나의 폰트를 구성하는 요소는 폰트마다 다르지만 대체로 대문자와 소문자, 숫자와 부호 등 키보드상의 기호들을 기본으로 가진다.

03 서체 가족 Type family

하나의 서체는 굵기나 비례, 기울기 등의 기준을 변화시키면서 다양한 변형을 얻을 수 있다. 이 변형들은 소문자의 높이나 글자의 모양 등 유전적 특성을 공유하면서 다양한 모습을 띠는데 이들을 특정 서체의 패밀리라고 부른다. 이 책의 본문에서 개별 '서체'는 특정 시각적 특성을 공유하는 다양한 변형을 하나의 가족으로 묶어서 보는 '서체 가족'을 의미한다. 예를 들어 가라몬드 서체는 하나의 가족으로 가라몬드 이탤릭, 가라몬드 볼드 등 여러 폰트로 구성되어 있다.

04 로만 roman

타이포그래피 관련 텍스트에서 영어 단어 '로만'은 세 가지 다른 의미를 지닌다. R이 대문자로 시작하는 Roman이라면 '로마 시대의'라는 의미. 소문자로 시작하는 roman은 교과서나 본문에 가장 일반적으로 사용되는, 가독성 높은 세리프 서체를 의미하며, 어떤 서체의 가장 기본적 스타일, 이탤릭과 구별하여 '정체正體'를 의미하기도 한다.

05 이탤릭 Italic

오른쪽으로 기울어진 글자체로 글줄에서 강조나 변화를 위해 사용된다. 손글씨, 펜글씨를 모방하여 이탈리아 베네치아에서 처음 만들어 사용하기 시작한 까닭에 이탤릭이라는 명칭을 얻었다.

06 오블리크 Oblique

세리프 서체의 이탤릭은 개별 글자의 모양이 흘림체에 가깝게 변화한다. 산세리프 서체들은 글자를 일정 각도로 기울이면서 글자 모양은 변화하지 않도록 하고 이때 이탤릭이라는 용어 대신 '비스듬한'이라는 뜻의 '오블리크'라는 용어를 사용하기도 한다.

07 볼드 Bold

한 서체의 기준이 되는 굵기를 레귤러라고 하는데, 이 레귤러의 굵기는 서체마다 다르다. 대략 획의 굵기와 높이의 비례가 1:10 정도인 굵기를 기준으로 삼아 레귤러라 하고 이 비례값이 낮아질 때를 볼드라고 한다. 굵기의 정도에 따라 세미볼드, 볼드, 엑스트라(울트라) 볼드, 헤비, 블랙 등의 용어를 사용하여 구별한다.

08 라이트 Light

기준이 되는 굵기인 레귤러보다 가는 획의 서체를 라이트라고 한다. 가늘어지는 정도에 따라 라이트, 엑스트라(울트라) 라이트, 씬thin 등의 용어를 사용한다.

09 컨덴스드 Condensed

장체長體. 레귤러 서체의 글자 폭과 글자 높이의 비례값을 기준으로 값이 높아지면 글자 폭은 줄어든다. 줄어드는 정도에 따라 컨덴스드, 엑스트라(울트라) 컨덴스드 등의 용어를 사용한다.

10 익스텐디드 Extended

평체平體. 레귤러 서체의 글자 폭과 글자 높이의 비례값을 기준으로 값이 낮아지면 글자 폭은 넓어진다. 폭이 넓어진 서체를 익스텐디드 또는 익스팬디드expanded 폰트라고 한다.

Neutra Text

Neutra Text font

Neutra Display
NEUTRA DISPLAY

Neutra Display font

Corporate A
Corporate S
Corporate E

Corporate ASE

Fedra Serif
Fedra Sans
Fedra Mono

Fedra

ITC Stone Serif
ITC Stone Sans
ITC Stone Informal
ITC Stone Humanist

ITC Stone

11 텍스트 폰트 Text font

하나의 서체 패밀리 속에서 '텍스트' 폰트는 본문 조판에 적절한 글자체를 의미한다. 텍스트는 문장의 첫 글자를 제외하면 대부분 소문자로 구성되기 때문에 단위 공간에서 텍스트가 가독성이 높으려면 소문자의 시인성이 좋아야 한다. 텍스트 폰트는 다른 폰트에 비해 소문자 높이가 크게 디자인되어 있다.

12 디스플레이 폰트 Display font

하나의 서체 패밀리 속에서 '디스플레이' 폰트는 제목으로 사용하기에 적절한 글자체다. 대체로 본문보다 크게 조판되므로 가독성보다는 특정 서체 패밀리의 차별적 특성이 돋보이도록 디자인된다. 예를 들어 획의 굵기 차이가 큰 서체의 디스플레이 폰트는 굵기의 대비를 더 뚜렷하게 드러낸다. '노이트라페이스Neutraface' 서체는 건축가 리처드 노이트라Richard Neutra의 레터링을 폰트로 만든 것으로, 소문자 높이가 작아서 글자 하나에서 비율의 아름다움을 볼 수 있는 것이 특징이다. 디스플레이 폰트는 이러한 특징을 극대화한 버전과 건축가의 대문자 레터링을 재현한 버전이라는 두 가지를 구비하고 있다.

13 슈퍼 패밀리 Super family

서체의 슈퍼 패밀리는 하나의 공통된 형태적 속성을 공유하면서 여러 유형에 속하는 폰트들을 보유한 서체 가족을 일컫는다. 세리프 서체와 산세리프 서체가 하나의 패밀리를 구성하는 것이 일반적인 슈퍼 패밀리이지만, 그 구성 요소와 포함된 유형의 범위는 슈퍼 패밀리마다 각양각색이다. 예를 들면 메르세데스 벤츠의 글로벌 마케팅을 위해 개발된 전용 서체인 '코퍼레이트 ASE'는 세리프 서체인 'A(안티쿠아Antiqua)', 'S(산세리프San serif)', 'E(이집션Egyptian)' 서체의 다양한 무게를 가진 폰트들로 구성되어 있다. '페드라' 슈퍼 패밀리는 세리프 서체와 산세리프 서체의 다양한 무게를 가진 폰트들과 모노스페이스 폰트, 아라비아 문자 등으로 구성되어 있다. 최근의 슈퍼 패밀리들은 다양한 다국어 폰트까지 포함하는 등 패밀리의 범위를 더욱 넓히고 있다.

한눈에 보는
서체 탄생 연표

1400	1500	1600

서체

C.1495 **Bembo** 이탈리아

16세기 **Garamond** 프랑스

인쇄와 출판

C.1450 구텐베르크 활판 인쇄술 완성 1534 루터의 첫 번째 독일어 성경 완역본 출간

1465 스파인하임, 판나르츠, 이탈리아 최초의 인쇄소 설립 1609 독일, 신문의 정기 발행

1516 에라스무스, 헬라어 성경 출간

1538 멕시코, 최초의 인쇄소 설립

예술

1425 기베르티, 피렌체 세례당의 조각 개시

1484 보티첼리, 「비너스의 탄생」

1498 레오나르도 다 빈치, 「최후의 만찬」

1503 레오나르도 다 빈치, 「모나리자」

1512 미켈란젤로, 시스틴 성당의 천장화 완성

1684
루이 14세,
베르사유 궁전 완성

문화

1415 피렌체의 인문주의자들, 고전 필사본 연구 1569 메르카토르, 현대적 지도 제작

1594 셰익스피어, 「로미오와 줄리엣」

사회

1492 콜럼버스, 신대륙 항해

1517 루터, 종교 개혁 착수

아래 연표는 이 책에서 설명한 33가지 서체의 탄생 연도를 기준으로 예술과 문화계 사건, 역사적 주요 사건을 쉽게 비교해 볼 수 있도록 편집한 것이다. 해당 사건의 정보 및 연도는 『두산동아 세계대백과사전』과 『그래픽 디자인의 역사』(미진사)를 참고했다. **편집자 주**

1700	1800

1725 **Caslon** 영국

1805 **Walbaum** 독일

1754 **Baskerville** 영국

1845 **Clarendon** 영국

1784 **Didot** 프랑스

1890 **Golden Type** 영국

1790 **Bodoni** 이탈리아

1896
Akzidenz Grotesk
독일

1768 스코틀랜드, 브리태니커 백과사전 출간

1843 버포드, 보스턴 석판 인쇄 회사

1896
《유겐트》 창간

1796 제네펠더, 석판 인쇄 발명

1857 《월간 애틀랜틱》 창간

1800 스탠호프, 철제 인쇄기 발명

1892
미국 활자 주조회사 설립

1822 니에프스, 최초의 사진 석판 인쇄

1720 로코코 양식의 등장

1810 고야, 「전쟁의 참화」

1893
에드바르트 뭉크,
「절규」(표현주의)

1806 파리 개선문 건설

1897
빈 분리파 결성

1889
구스타프 에펠,
파리 에펠탑 완성

1769 제임스 와트, 증기기관의 특허 획득

1859 다윈, 「종의 기원」

1895
뤼미에르 형제,
상업 영화 상영

1876 벨, 전화 발명

1879 에디슨, 전구 발명

1776 미국의 독립 선언

1848 마르크스, 공산당 선언

1788 워싱턴, 미국 최초의 대통령 당선

1861 미국, 남북전쟁 발발

1789 프랑스혁명, 절대 왕정의 종말

1804 나폴레옹, 황제 등극

1900

서체

1903 **News Gothic** 미국	1920 **Cooper Black** 미국	1940 **Albertus** 독일

1903 **News Gothic** 미국　　　　1920 **Cooper Black** 미국　　　　1940 **Albertus** 독일

1905 **Franklin Gothic** 미국　　　1924 **Bauer Bodoni** 독일　　　　1948 **Palatino** 독일

1905 **Linoscript** 영국　　　　　1925 **Wilhelm Klingspor Gotisch** 독일

1908 **Block** 독일　　　　　　　1925 **Fette Fraktur** 독일

1912 **Cochin** 프랑스　　　　　1926 **Century Schoolbook** 미국

1913 **Plantin** 영국　　　　　　1926 **Grotesque MT** 영국

1914 **Centaur** 미국　　　　　　1927 **Futura** 독일

1915 **Goudy Old Style** 미국　　1927 **Gill Sans** 영국

1928 **Perpetua** 영국

1931 **Berthold City** 독일

1932 **Times Roman** 영국

1937 **Peignot** 프랑스

인쇄와 출판

1934 브로도비치, 《하퍼스 바자》 아트 디렉터 부임

1944 헤르데그, 《그라피스》 창간

1940 《프린트》 창간

1947 얀 치홀트, 펭귄북스 참여

예술

1905 앙리 마티스, 「초록색 띠」(야수파)　　　1924 앙드레 브르통, 「쉬르레알리슴 선언」 출간　　　1947 잭슨 폴록, 액션 페인팅 시도

1909 마리네티, 「미래파 선언문」　　　1925 파리 국제장식미술 박람회

1910 칸딘스키, 「예술에서의 정신적인 것에 대하여」

1916 다다 결성　　　1936 프랭크 로이드 라이트, 낙수장 건축

1917 데 스테일 운동　　　1937 피카소, 「게르니카」(큐비즘)

문화

1903 라이트 형제, 최초의 비행　　　1919 바우하우스 설립　　　1928 워너브라더스, 최초의 유성 영화

1905 아인슈타인, 상대성 이론　　　1928 미키 마우스 데뷔

1908 포드, 양산 자동차 모델 T

사회

1914 제1차 세계대전 발발　　　1939 제2차 세계대전 발발

1917 러시아혁명 시작　　　1945 미국, 원자폭탄 제조

1922 소비에트연방공화국 탄생

1950

1957 **Helvetica** 스위스　　　　1970 **Avant Garde** 미국　　　　1985 **Oakland** 미국　　　1996 **Mrs Eaves** 미국

1957 **Univers** 프랑스　　　　　　　　　　　　　　　　1988 **Rotis** 독일

1958 **Optima** 독일　　　　1975 **Frutiger** 프랑스　　　1989 **Lithos** 미국　　　1996 **Adobe Jenson** 미국

1962 **Eurostile** 이탈리아　　　　　　　　　　　1989 **Bureau Grotesque 37** 미국

1965 **OCR-A** 미국　　　　　　　　　　1989 **Trajan** 미국

1966 **Snell Roundhand** 영국　　　　1989 **Adobe Garamond** 미국

1967 **Sabon** 독일　　　　1990 **Officina** 독일　　　1999 **Scala** 독일

1968 **OCR-B** 미국　　　　1990 **Acropolis** 미국

1990 **Corporate ASE** 독일

1990 **PMN Caecilia** 미국

1991 **San Marco** 독일

1991 **Madrone** 미국

1993 **Tuscan Egyptian** 미국

1962 허브 루발린, 《에로스》 디자인　　　　1984 루디 반더란스, 《에미그레》 창간

1968-1971 허브 루발린, 《아방가르드》 디자인

1996 《뉴욕 타임스》 온라인 신문 발행 시작

1999 어도비 인디자인 첫 출시

1954 르 코르뷔지에, 롱샹 성당 완공　　　1977 렌초 피아노와 리처드 로저스, 퐁피두센터 완공　　　1990 백남준, 「에드거 앨런 포」 (비디오아트)

1962 앤디 워홀, 「마릴린 먼로 두 폭」(팝아트)　　　1970 미국, 뉴 웨이브 타이포그래피　　　1989 이오 밍 페이, 루브르 박물관 유리 피라미드 완공

1965 조지프 코수스, 「하나이면서 셋인 의자」(개념미술)

1974 빌 게이츠, 프로그램 언어 베이직 개발

1960 비틀즈 결성　　　1984 스티브 잡스, 애플 매킨토시 출시

1994 아마존 창립

1950 한국전쟁 발발　　　1969 아폴로 11호 달 착륙　　　1986 체르노빌 원전 사고

1955 체 게바라, 쿠바혁명 참가　　　1968 프랑스 5월 혁명　　　1989 베를린 장벽 붕괴

1957 소련, 세계 최초 인공위성 발사　　　1989 톈안먼 사건

1991 소련의 붕괴

2000 2030

서체

2000 **Gotham** 미국

2002 **HWT VanLanen** 미국

2002 **Neutraface** 미국

2002 **Optima Nova** 독일

2004 **Akkurat** 스위스

2005 **Caslon Italian** 미국

2009 **Neue Frutiger** 독일

2009 **Fedra** 네덜란드

2010 **Univers Next** 독일

2011 **Neue Haas Grotesk** 미국

2012 **Google Noto fonts** 개발 시작, 미국

인쇄와 출판

2003
무선 네트워크
프린터 개발

2010 디지털 인쇄기 HP 인디고, 세계시장 석권

2012 《뉴스위크》 종이판 발행 중단

2012 전자출판 시장 확대

2013 어도비 크리에이티브 클라우드 서비스 시작

2007 아마존 킨들 출시

2007 《모노클》 창간

예술

2000 테이트 모던 개관 2010 마리나 아브라모비치, 「예술가가 여기 있다」

2000 무라카미 다카시, 슈퍼플랫 운동 2010 아이웨이웨이, 「해바라기 씨」

2002 뱅크시, 「풍선을 든 소녀」 2015 렌초 피아노 설계, 휘트니 미술관 신관 개관

2007 데미안 허스트, 「신의 사랑을 위하여」 2019 제프 쿤스, 「토끼」 최고가 낙찰

2008 루이즈 부르주아, 「마망」 테이트 모던 영구 전시 2021 비플, NFT 작품 「매일: 첫 5000일」 780억원 경매 낙찰

문화

2007 애플 아이폰 출시, 넷플릭스 OTT 서비스 시작

2001 위키피디아 출시 2006 트위터 출시 2012 코닥 파산 2020 메타버스 확산

2004 구글 상장 2009 에어비앤비 숙박 공유 서비스 시작

2004 페이스북 창립 2010 애플 아이패드 출시, 인스타그램 출시

2005 유튜브 첫 영상 등록

사회

2001 9·11 테러 2011 동일본 대지진, 후쿠시마 원전 사고 2021 미국, 아프가니스탄 철수

2001 미국, 아프가니스탄 침공 2016 브렉시트 국민투표 2022 러시아, 우크라이나 침공

2003 미국, 이라크 침공 2019 코로나19 범유행

2008 금융 위기 2020 영국, 유럽연합 탈퇴

BIBLIOGRAPHY

참고 문헌

Adrian Frutiger, *The International Type Book*, Van Nostrand Reinhold, 1990.

Alex Brown, *In Print: Text and Type in the Age of Desktop Publishing*, Watson-Guptil, 1989.

Barbara and Gerd Baumann et al., *Baumann & Baumann*, Hatje Cartz Verlag, 2002.

Christopher Perfect, *The Complete Typographer*, Prentice Hall, 1992.

D. J. R. Bruckner, *Frederic Goudy*, Harry N. Abrams, 1990.

David Consuegra, *Classic Typefaces: American Type and Type Designers*, Allworth Press, 2011.

David Gibbs ed., *Pentagram*, Phaidon Press, 1993.

David Jury, *About Face: Reviving the Rules of Typography*, RotoVision, 2002.

Donald M. Anderson, *Calligraphy*, Dover Publications, 1992.

Edward R. Tufte, *Envisioning Information*, Graphis Press, 1990.

Ellen Lupton, *Thinking with Type*, Princeton Architectural Press, 2004.

Erik Spiekermann and E. M. Ginger, *Stop Stealing Sheep*, Adobe Press, 2002.

Germano Celant, *design: Vignelli*, Rizzoli International Pub., 1993.

Gertrude Snyder and Alan Peckolick, *Herb Lubalin*, American Showcase, 1985.

Ivan Chermayeff, *designing*, Graphis Press, 2003.

James Craig, *Basic Typography*, Watson-Guptill Publications, 1990.

Jan Middendorp, *Shaping Text*, BIS Publishers, 2012.

Jan Tschichold, *The New Typography*, University of California press, 1996.

Jan Tschichold, *Treasury of Alphabets and Lettering*, W. W. Norton & Company, 1995.

Judy Slinn et al., *History of the Monotype Corporation*, PHS Vanbruch Press, 2014.

Lars Müller, *Helvetica: Homage to a Typeface*, Lars Müller Publishers, 2002.

Lewis Blackwell, *Twentieth Century Type*, Bangert Verlag, 1992.

Marcus Rathgeb, *Otl Aicher*, Phaidon Press, 2006.

Mildred Friedman and Phil Freshman ed., *Graphic Design in America: A Visual Language History*, Harry N. Abrams, 1989.

Paul Rand, *A Designer's Art*, Yale University Press, 1985.

Paul Rand, *Design Form and Chaos*, Yale University Press, 1993.

Paul Shaw, *Revival Type,* Yale University Press, 2017.

Per Mollerup, *Marks of Excellence*, Phaidon Press, 1997.

Peter Bain and Paul Shaw, *Blackletter: Type and National Identity*, Princeton Architectural Press, 1998.

Phil Baines and Andrew Haslam, *Type and Typography*, Laurence King, 2002.

Philip B. Meggs, *A History of Graphic Design*, Van Nostrand Reinhold, 1992.

Philip B. Meggs, Ben Day, Rob Carter, *Typographic Design: Form and Communication*, Van Nostrand Reinhold, 1993.

Philip B. Meggs, Rob Carter, *Typographic Specimens: The Great Typefaces*, Van Nostrand Reinhold, 1993.

Robert Bringhurst, *The Elements of Typographic Style*, Hartley & Marks, 1992.

Ruari Mclean, *The Thames and Hudson Manual of Typography*, Thames and Hudson, 1996.

Rudy Vanderlance and Zuzana Licko, *Emigre*, Van Nostrand Reinhold, 1993.

Sebastian Carter, *Twentieth Century Type Designers*, W. W. Norton & Company, 1992.
Stefan Rogener et al., *Branding with Type*, Adobe Press, 1995.
Stephen Coles, *The Anatomy of Type*, Harper Design, 2012.
Warren Chappell, *A Short History of the Printed Word*, Hartley and Marks Publishers, 2000.

도판 출처

이 책에 사용한 도판 중 에미그레, 허브 루발린의 작품은 저작권자의 허락을 받은 것입니다. 저작권법에 의해 한국 내에서 보호받는 저작물이므로 무단 전재 및 복제를 금합니다.

저작권자를 찾지 못하여 게재 허락을 받지 못한 일부 작품에 대해서는 저작권자가 확인되는 대로 절차에 따라 정식으로 사용 허가를 받겠습니다.

22 Donald M. Anderson, *CALLIGRAPHY: The Art of Written Forms*, Rienhart and Winston, 1969, p.161.

32 Timothy Samara, *Making and Breaking the Grid*, Rockport Publisher, Inc, 2002, p.132.

33 Per Mollerup, *Marks of Excellence*, Phaidon Press, 1997, p.144.

40 Paul Rand, *Paul Rand: A Designer's Art*, Yale University Press, 1985, p.206.

41 *ECM: Sleeves of Desire*, Lars Müller Publishers, 1996, p.239.

42 Timothy Samara, *Making and Breaking the Grid*, Rockport Publisher, Inc, 2002, p.170, 171.

43 Warren Berger, *Advertising Today*, Phaidon Press, 2001.

50 David Gibbs, *Pentagram*, Phaidon Press, 1993, p.139.
Graphis Corporate Identity 2, Graphis Press, 1994, p.182.

51 David jury, *About Face: Reviving the Rules of Typography*, Rotovision, 2002, p.149.

58 © Designed by Herb Lubalin

66 Lewis Blackwell, *Twentieth Century Type*, Bangert Verlag, 1992, p.116.

67 *Graphic Design in America: A Visual Language History*, Walker Art Center, 1989, p.72.

68 *ECM: Sleeves of Desire*, Lars Müller Publisher, 1996, p.172, 173.

69 David Jury, *About Face: Reviving the Rules of Typography*, RotoVision, 2002, p.19.

76 Jan Tchichold, *Typograhpische Mitteilungen*, Verlag Hermann Schimidt, 1986.

78 R. Roger Remington and Babara J. Hodik, *Nine Pioneers in American Graphic Design*, The MIT Press, 1989, p.165.

79 Wally Olins, *International Corporate Identity*, Laurence King, 1995, p.38, 39, 41.

86 David Gibbs, *Pentagram*, Phaidon Press, 1993, p.152.

87 David Gibbs, *Pentagram*, Phaidon Press, 1993, p152, 153.

96 David jury, *About Face: Reviving the Rules of Typography*, Rotovision, 2002, p.22.

97 Wally Olins, *International Corporate Identity*, Laurence King, 1995, p.168.
David Gibbs, *Pentagram*, Phaidon Press, 1993, p.141.

106 Paul Rand, *Paul Rand: A Designer's Art*, Yale University Press, 1985, p.57.
Germano Celant, *design: Vignelli*, Rizzoli International Pub., 1993, p.166.

107 *Graphic Design in America: A Visual Language History*, Walker Art Center, 1989, p.162.
David Gibbs, *Pentagram*, Phaidon Press, 1993, p.140.

114 Evolution Graphics, *International Corporate Identity 1*, Robundo, 1990, p.42.

115 Evolution Graphics, *International Corporate Identity 1*, Robundo, 1990, p.54, 117.

124	*Graphic Design in America: A Visual Language History*, Walker Art Center, 1989, p.110.
125	R. Roger Remington and Babara J. Hodik, *Nine Pioneers in American Graphic Design*, The MIT Press, 1989, p.157.
126	*Eye*, no.51, Spring, 2004, p.60, 61.
127	*Eye*, no.41, Winter, 2001, p.52, 53.
134	Paul Rand, *Paul Rand: Design Form and Chaos*, 1993, p.117.
135	*Graphic Design in America: A Visual Language History*, Walker Art Center, 1989, p.194.
142	Germano Celant, *design: Vignelli*, Rizzoli International Pub., 1993, p.162.
144, 145	Chermayeff & Geismar, *Designing*, Graphis, 2003, p.54, 55.
148, 149	저자 촬영
168	Wolfgang Weingart, *Wolfgang Weingart: My Way to Typography*, Lars Müller Publishers, 2000, p.492.
169	Ruari Mclean, *Jan Tschichold: a Life in Typography*, Princeton Architectural, 1997, p.30.
	Lars Müller, *Joseph Muller-Brockman, Pioneer of Swiss Graphic Design*, Lars Müller Publishers, 1996, p.111.
176	Lars Müller, *Helvetica: Homage to a Typeface*, Lars Müller Publishers, 2002.
179	Germano Celant, *design: Vignelli*, Rizzoli International Pub., 1993, p.95.
180	Germano Celant, *design: Vignelli*, Rizzoli International Pub., 1993, p.160.
181	Marcus Rathgeb, *Otl Aicher*, Phaidon Press, 2006, p.61.
188	David jury, *About Face: Reviving the Rules of Typography, Rotovision, 2002, p.49.*
190	Paul Rand, *Paul Rand: A Designer's Art*, Yale University Press, 1985, p.131.
191	*Evolution Graphics, International Typography Almanac, 1991*, Robundo, 1991, p.98.
192	Timothy Samara, *Making and Breaking the Grid*, Rockport Publisher, Inc, 2002, p.93, 130.
193	Timothy Samara, *Making and Breaking the Grid*, Rockport Publisher, Inc, 2002, p.101, 134.
202	*Graphic Design in America: A Visual Language History*, Walker Art Center, 1989, p.247.
	Lewis Blackwell, *Twentieth Century Type*, Bangert Verlag, 1992, p.44.
204	Per Mollerup, *Marks of Excellence*, Phaidon Press, 1997, p.52.
205	Evolution Graphics, *International Corporate Identity 2*, Robundo, 1992, p.43.
212, 213	© Designed by Herb Lubalin
	Lewis Blackwell, *Twentieth Century Type*, Bangert Verlag, 1992, p.178.
222	Evolution Graphics, *International Corporate Identity 1*, Robundo, 1990, p.120.
223, 224	Lewis Blackwell, *Twentieth Century Type*, Bangert Verlag, 1992, p.60, 121.
225	Per Mollerup, *Marks of Excellence*, Phaidon Press, 1997, p.63, 137.
232	Edward R. Tufte, *Envisioning Information*, Graphis Press, 1990, p.44.

233 Wally Olins, *International Corporate Identity*, Laurence King, 1995, p.135.

240 *Eye*, no.34, Winter, 1999, p.34.

241 Evolution Graphics, *International Corporate Identity 1*, Robundo, 1990, p.264.

242 *ECM: Sleeves of Desire*, Lars Müller Publisher, 1996, p.160, 161.

243 Timothy Samara, *Making and Breaking the Grid*, Rockport Publisher, Inc, 2002, p.81.

252 *Eye*, no.45, Autumn, 2002, p.3.

253 Bruce Mau, *Life Style Bruce Mau*, Phaidon Press, 2000, p.122, 123.

David Gibbs, *Pentagram*, Phaidon Press, 1993, p.94.

258 Phil Baines and Andrew Haslam, *Type and Typography*, Laurence King, 2002, p.39.

268 Jan Tschichold, *Treasury of Alphabets and Lettering*, W. W. Norton, 1995, p.135.

269 Phil Baines and Andrew Haslam, *Type and Typography*, Laurence King, 2002, p.55.

278 Lewis Blackwell, *Twentieth Century Type*, Bangert Verlag, 1992, p.113.

279 *The 20th-Century Poster: Design of the Avant-Garde*, Walker Art Center, 1990, p.161.

286 *Eye*, no.48, Summer, 2003, p.44, 45.

Warren Berger, *Advertising Today*, Phaidon Press, 2001, p.49.

287 © Designed by Herb Lubalin

Graphic Design in America: A Visual Language History, Walker Art Center, 1989, p.57.

294 *The 20th-Century Poster: Design of the Avant-Garde*, Walker Art Center, 1990, p.19.

295, 296 *Eye*, no.59, Spring 2006, p.32.

297 *The 20th-Century Poster: Design of the Avant-Garde*, Walker Art Center, 1990, p.149.

304, 305 © Designed by Emigre in 1989

314 David Gibbs, *Pentagram*, Phaidon Press, 1993, p.93.

Peter Bain and Paul Shaw, *Blackletter: Type and National Identity*, Princeton Architectural Press, 1998, p.61.

315 Per Mollerup, *Marks of Excellence*, Phaidon Press, 1997, p.77.

324 Sean Perkins, *Experience: Challenging Visual Indifference Through New Sensory Experience*, Booth-Clibborn Editions, 1995, p.12.

325 Timothy Samara, *Making and Breaking the Grid*, Rockport Publisher, Inc, 2002, p.163.

336 Barbara Baumann et. al., *Baumann & Baumann: Spiel Räume–Room to Move*, Hatje Cantz Verlag, 2002, p.216.

337 Evolution Graphics, *International Corporate Identity 1*, Robundo, 1990, p.278.

찾아보기

CREDITS

좋은 디자인을 만드는
33가지 서체 이야기

1판 1쇄 펴냄 2007년 8월 27일
1판18쇄 펴냄 2021년 3월 15일
2판 1쇄 펴냄 2022년 8월 18일

지은이 김현미

편집 신귀영 김지향 김수연 정예슬
디자인 민혜원
미술 김낙훈 한나은 이민지 이미화
마케팅 정대용 허진호 김채훈 홍수현 이지원 이지혜 이호정
홍보 이시윤 박그림
저작권 남유선 김다정 송지영
제작 임지헌 김한수 임수아 권혁진
관리 박경희 김도희 김지현

펴낸이 박상준
펴낸곳 세미콜론
출판등록 1997. 3. 24. (제16-1444호)
 06027 서울특별시 강남구 도산대로1길 62
대표전화 515-2000 팩시밀리 515-2007
편집부 517-4263 팩시밀리 515-2329

ISBN 979-11-92107-65-3 03600

세미콜론은 민음사 출판그룹의 만화·예술·라이프스타일 브랜드입니다.
 www.semicolon.co.kr

트위터 semicolon_books
인스타그램 semicolon.books
페이스북 SemicolonBooks
유튜브 세미콜론TV